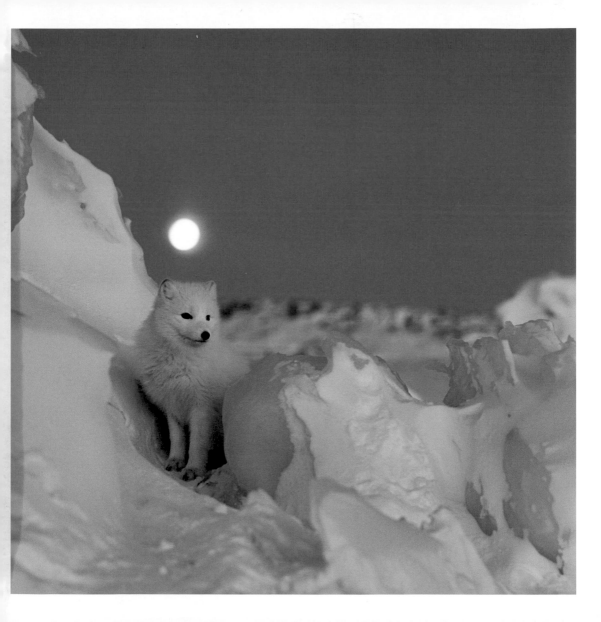

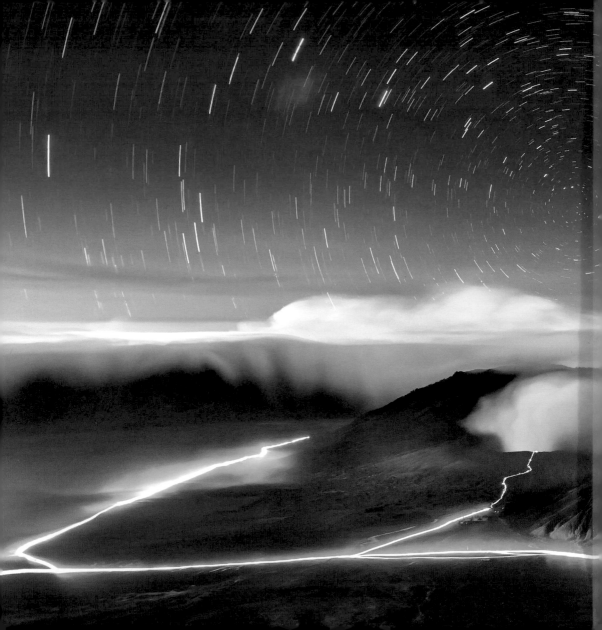

魔幻夜色

國家地理晨昏夜景攝影精華

作者／蘇珊・泰勒・希區考克 Susan Tyler Hitchcock

前言／黛安・庫克 Diane Cook、連・簡歇爾 Len Jenshel

翻譯／黃正旻

Boulder Media 大石文化

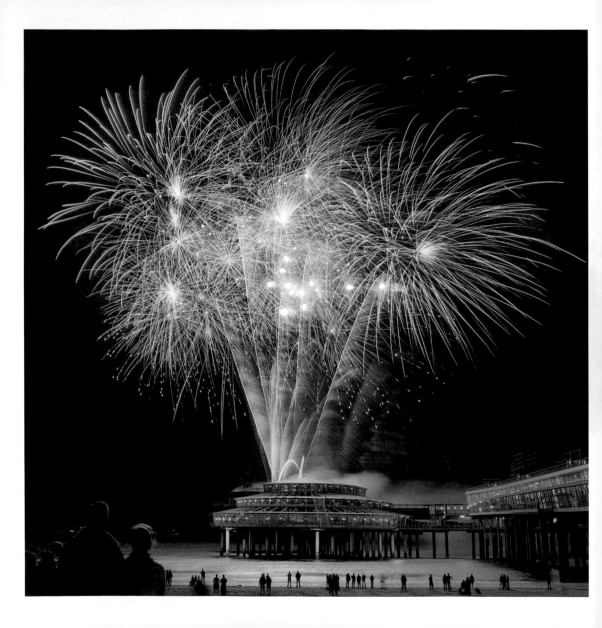

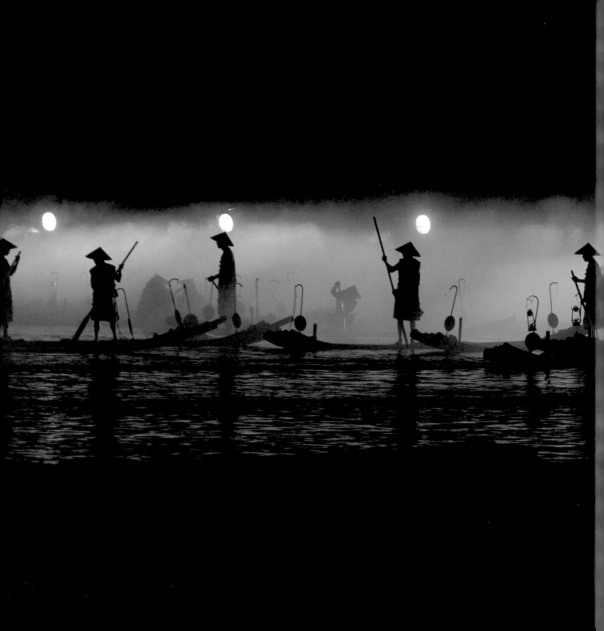

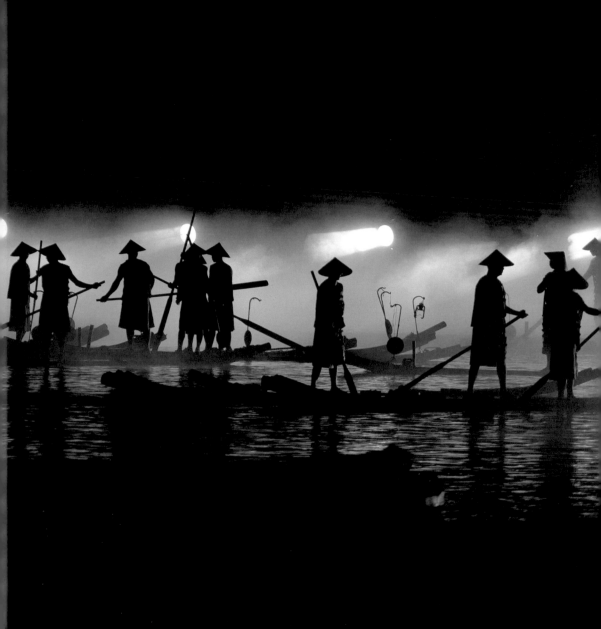

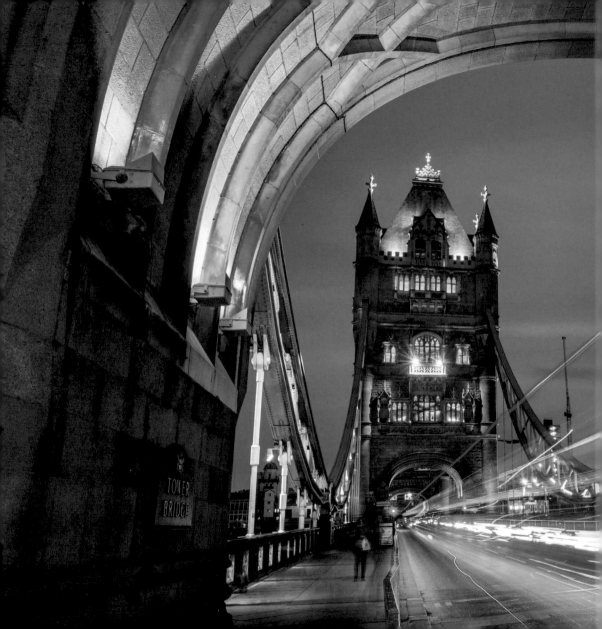

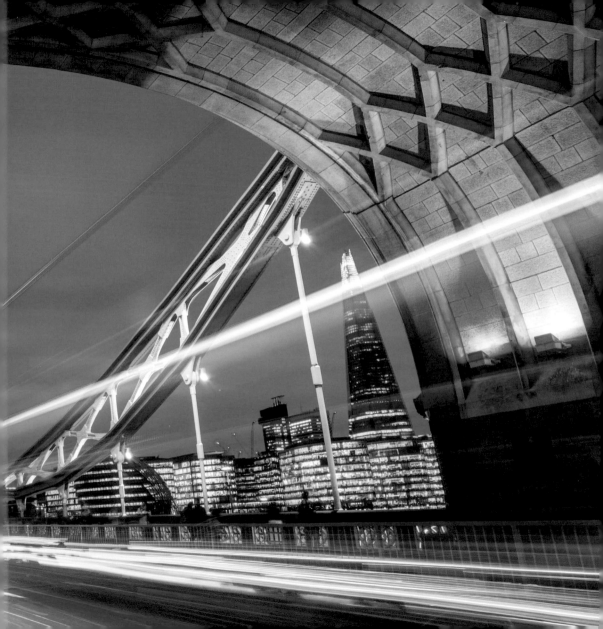

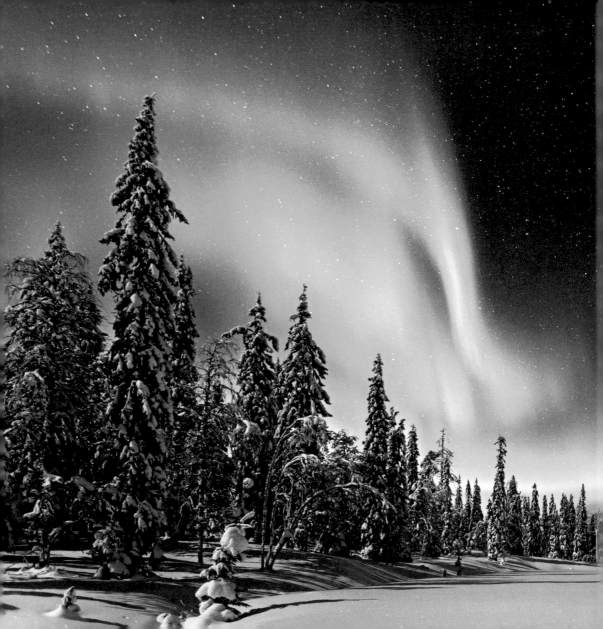

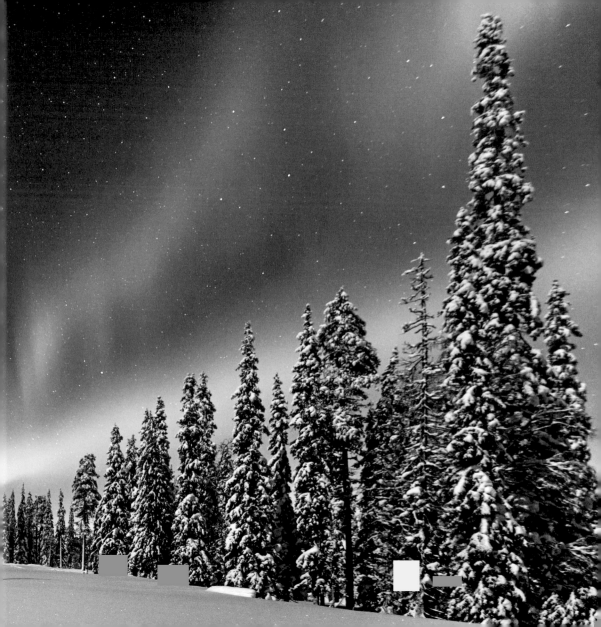

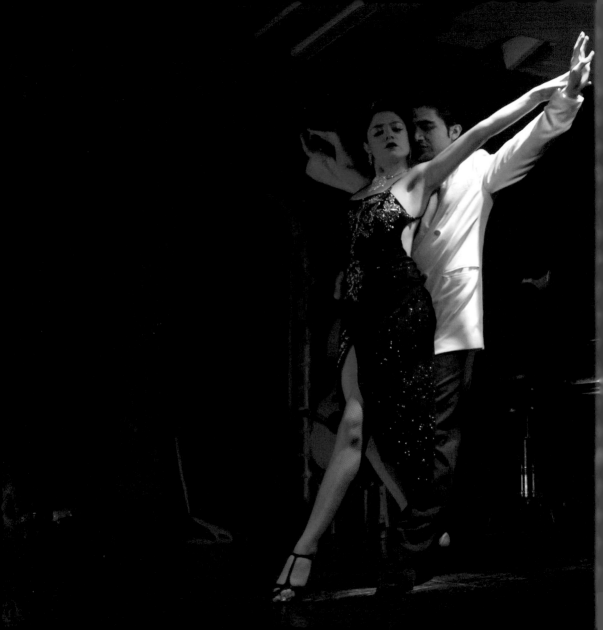

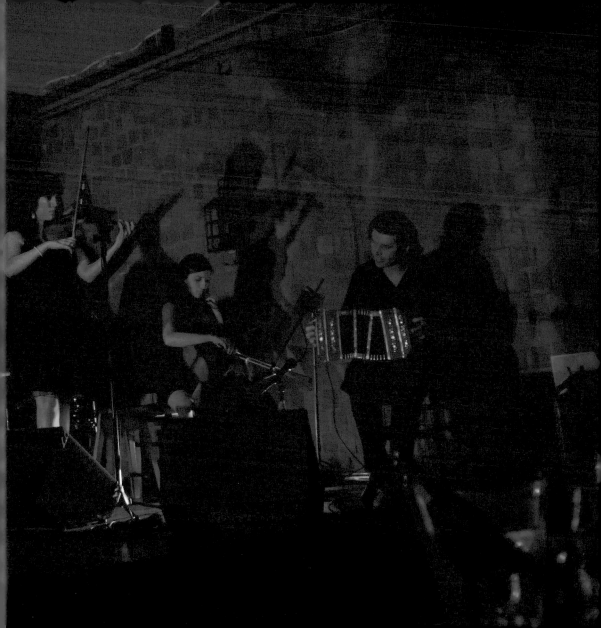

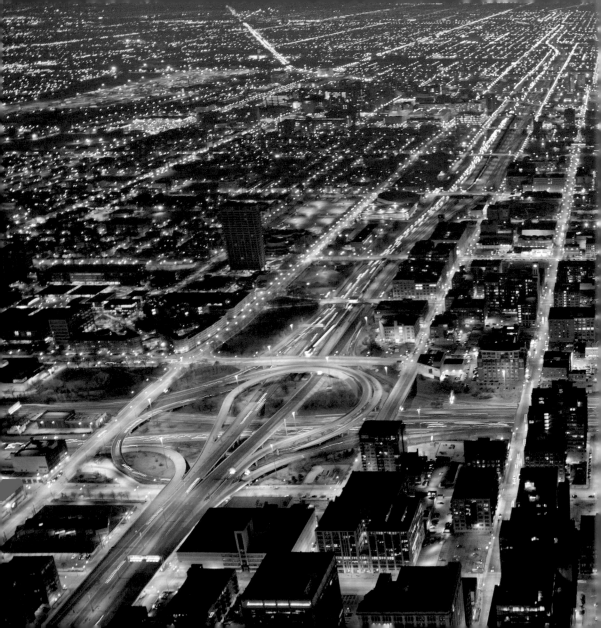

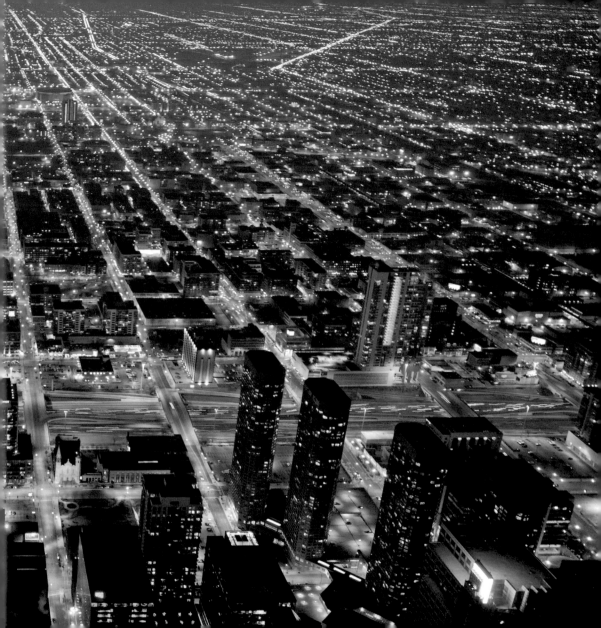

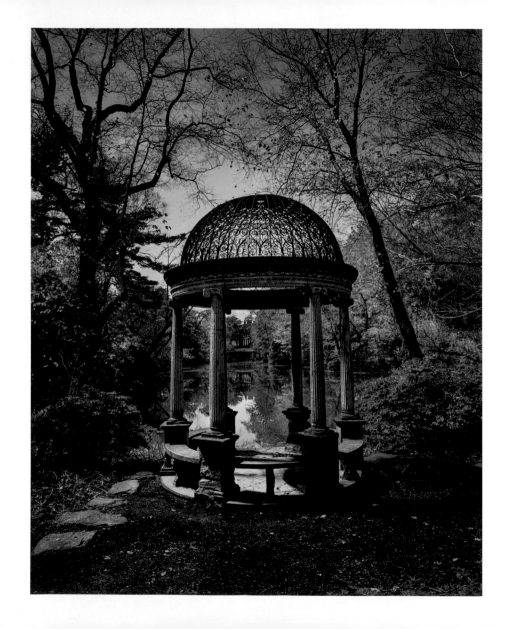

夜晚有時奇異而神祕，有時美麗且浪漫，有時險惡又可怕——幾百年來，暗夜中發生的事情一直讓藝術家著迷。我們像飛蛾撲火一樣，不斷被黑夜時分的魔法吸引。

我們剛開始在天黑之後拍攝風景時，對於照片能把夜間的景物呈現得如此清晰感到驚訝。見到這種預期之外的成果，就像當初見到影像如鬼魅一般在顯影盤中逐漸成形、最後在相紙上成像一樣，簡直是奇蹟出現。

拍攝夜景基本上需要憑藉很大的信心——因為所見並非所得。你要和直覺、本能、運氣和耐心合作，共同謀得一張成功的照片。

夜晚的世界看起來之所以這麼不一樣，和人眼看東西的方式有關。視網膜上有一層感光細胞，其中包含了視桿細胞和視錐細胞。視桿細胞負責偵測光線的強弱，能感應到較低的亮度。貓頭鷹有優越的夜視力，就是因為牠的眼睛擁有大量的視桿細胞。而視錐細胞主要用來感知顏色，需要超過一定的亮度才能運作，像一般人在月光下無法辨識顏色，因為月光的亮度還沒有達到人眼辨色的門檻。在昏暗中，我們只能看到黑、白、灰和銀色。而底片和畫素能彌補視網膜的不足，因此照片能記錄到顏色，並讓我們透過照片「看到」顏色。

左頁：美國紐約州，舊威斯特柏立（Old Westbury）｜舊威斯特柏立花園的涼亭靜
靜地矗立在夜深人靜之中。｜黛安・庫克、連・簡歇爾

2001 年我們展開一項叫做「夜花園」（Gardens By Night）的計畫，大部分的照片都只靠月光拍攝，底片的曝光時間遠遠超過一個小時。計畫的目標是記錄夜間的花園會呈現出何種超現實樣貌，並了解不同文化如何欣賞公園的夜之美。這個概念和我們內心的浪漫詩情形成了共鳴，但也引發了幾個問題：為什麼有的人那麼害怕黑暗，有的人卻深受吸引？我們又該怎麼讓夜晚吐露祕密？

夜裡在花園拍照，難度就已經很高了，還有很多實質上的問題要克服，例如風（雖然有時候風吹造成的晃動是天上掉下來的禮物），還有棘手的露點：凌晨溫度下降、溼度升高時，相機鏡頭往往會因為水氣凝結而起霧。其他困難之處包括電池在幾小時的曝光過程中耗盡、揮之不去的蚊子，而最困難的地方或許是整夜不睡之餘，還要保持隨機應變的能力和創造力。

既然要應付這麼多技術問題，為什麼我們還要這麼做？最簡單的理由就是，不管要克服多少障礙，只要能換得充滿驚奇的影像，所有的困難都顯得微不足道。在本書中，一百多位攝影師以多樣化的手法拍攝黑夜，揭開了夜晚的神祕面紗，對於入夜後的天地萬物展現出各式各樣的感受力，以及迷人的詮釋方式。無論你喜歡月光、人造環境光還是閃光燈攝影，這些照片都會讓你感到驚喜、震撼，以及最重要的：獲得啓發。

右頁：日本，京都 | 高聳的竹林圍成小徑，蜿蜒而上直達高臺寺。| 黛安‧庫克、連‧簡歇爾

18

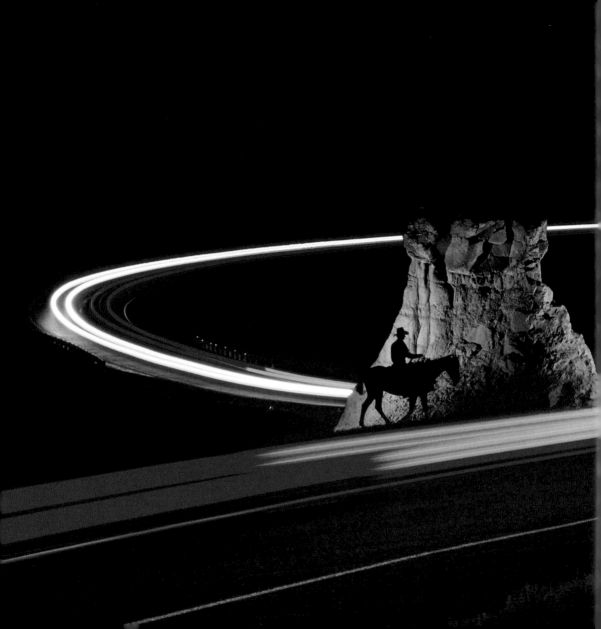

夜 之 能 量

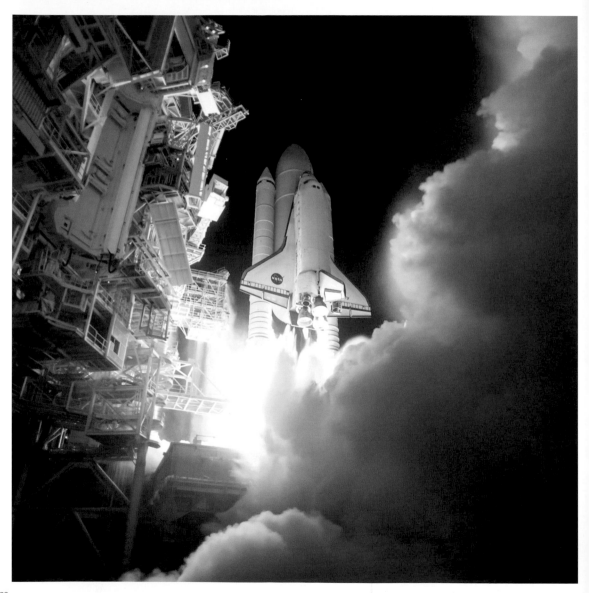

生命的脈搏聲在夜晚格外響亮，我們的感官也更加敏銳。沒有日光、以及日光下一切事物的干擾，你可以直接與生命的核心交流。地心火紅的熔岩在白天可能顯得焦黑而黯淡無光；但是在漆黑的夜裡，則洶湧地展現出令人畏懼、著迷、不可遏抑的飽和度。

因此在我們的生命中，每當你以為沒有人在看的時候，事情就開始發生了——入夜之後的撩人探戈；煎鍋通宵達旦的嘶嘶聲；激烈喧囂、在破曉前進入最後高潮的狂歡節。最黑暗的深處，揭露的是最深層的自我。

同時，夜晚也慫恿我們望向更遠的地方。數以十億計的星系各自在軌道上運轉，無視我們在地球上的存在；白天我們忙著過日子，也同樣無視於宇宙的存在。只有在深沉的黑夜裡，無盡的繁星籠罩天際，從一邊的地平線延伸到另一邊，向我們展現它壓倒性、充滿能量的存在感，才讓我們感到自慚形穢，意識到地球是多麼黯淡。

心的聲音在這個時候聽得最清楚。在這個時候，我們才能感受宇宙的節奏通過人體產生的共鳴。

左頁：美國佛羅里達州，甘迺迪太空中心｜發現號太空梭發射時冒出的火柱照亮了一片廢氣雲。｜東尼‧葛雷、湯姆‧法拉（Tony Gray & Tom Farrar）

前頁：美國北達科他州，巴德蘭茲（Badlands）｜在長時間曝光下，牛仔騎著馬站在車流之中。｜安妮‧葛瑞菲斯（Annie Griffiths）

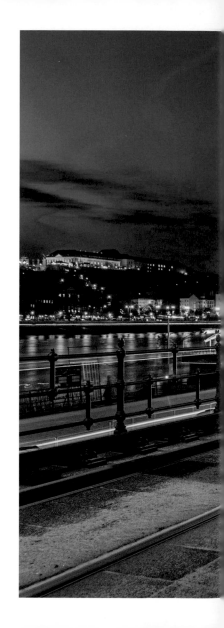

匈牙利，布達佩斯｜3 萬多盞閃爍的 LED 燈點亮市區電車，在寒冷的冬天裡營造出節慶氣氛。｜維克多・瓦爾加（Viktor Varga）

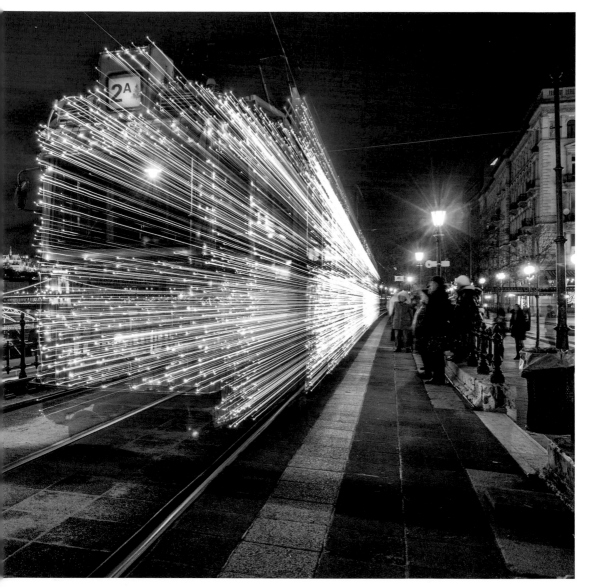

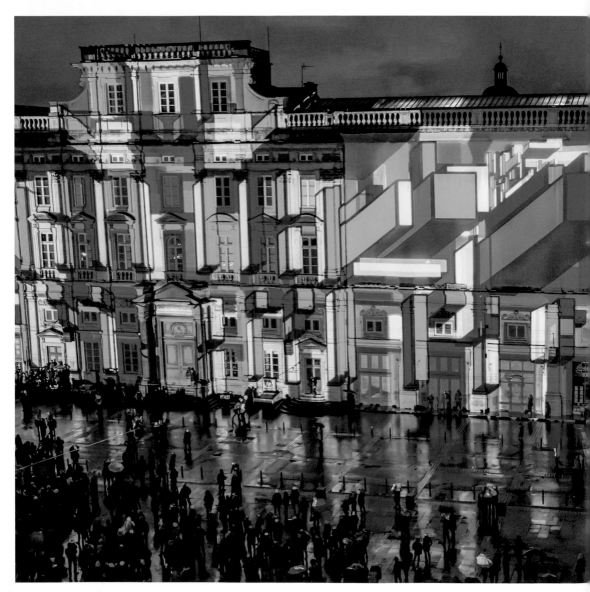

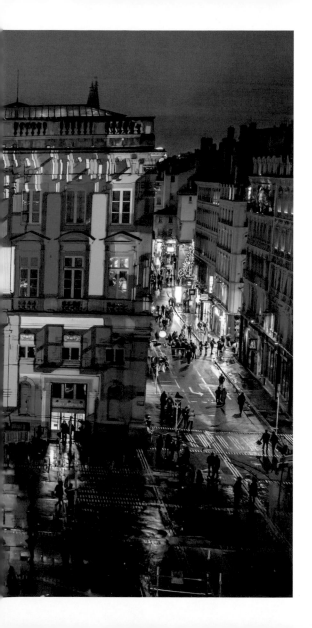

左：法國，里昂｜里昂燈光節期間，里昂美術館的立面打上了五顏六色的燈光。｜雅克 · 皮耶赫（Jacques Pierre）

次頁：巴西，里約熱內盧｜森巴舞者在嘉年華最後一晚的演出。｜千葉康由

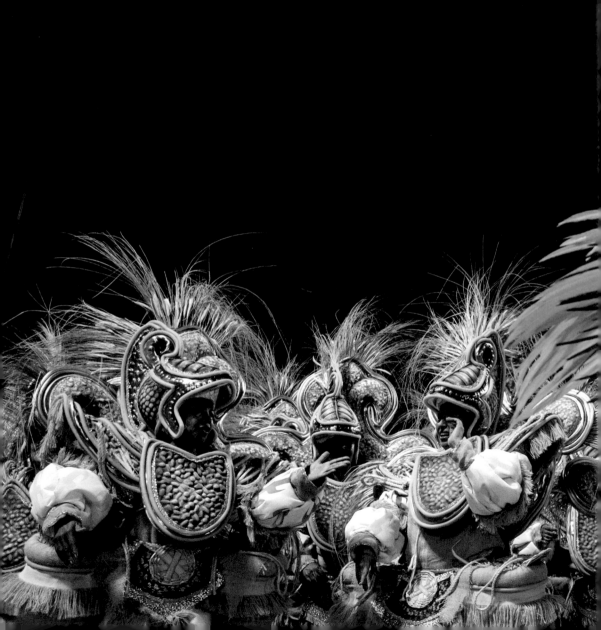

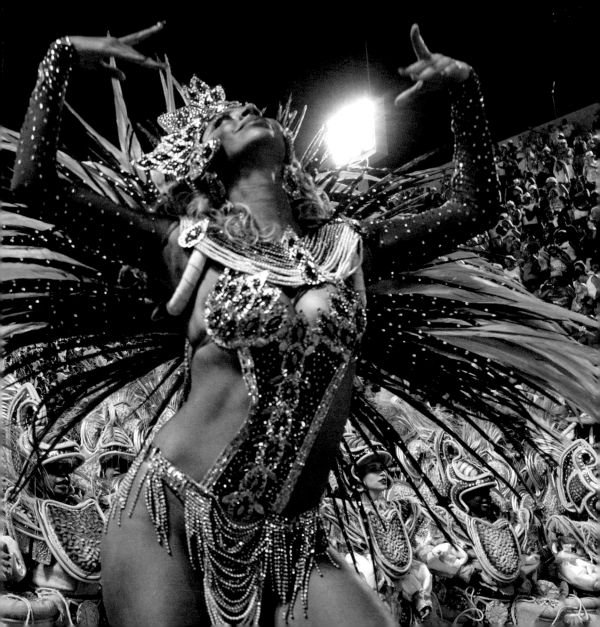

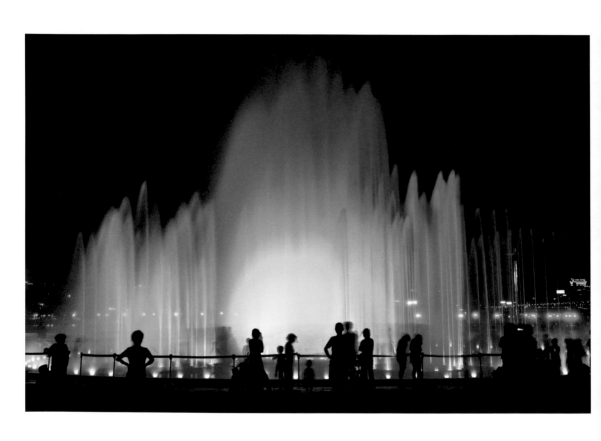

韓國，首爾｜纛島漢江公園內的一座噴泉在燈光下活力四射。｜金宋進

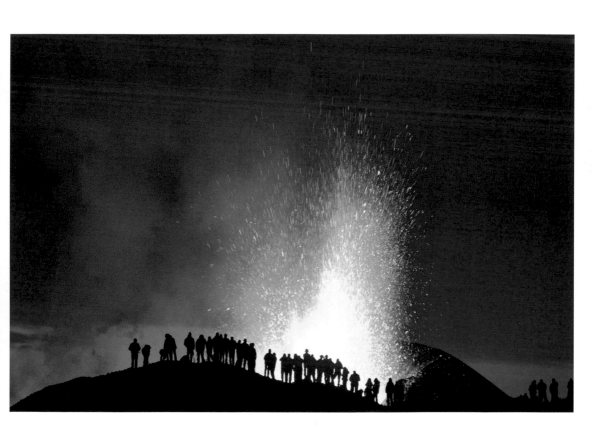

冰島，艾雅法拉冰蓋（Eyjafjallajökull）｜觀光客圍觀艾雅法拉火山的熔岩噴發。｜
西格索爾 · 赫拉芬 · 史帝芬尼森（Sigurdur Hrafn Stefnisson）

右：英國薩里郡（Surrey），基爾福（Guildford）｜一隻南方飛鼠在夜裡躍身起飛。｜
金 · 泰勒（*Kim Taylor*）

次頁：巴林，薩基爾空軍基地（Sakhir Air Base）｜一場航空展上，噴射機在空中畫出
光的弧線。｜*阿捷 · 庫馬爾 · 辛格（Ajay Kumar Singh）*

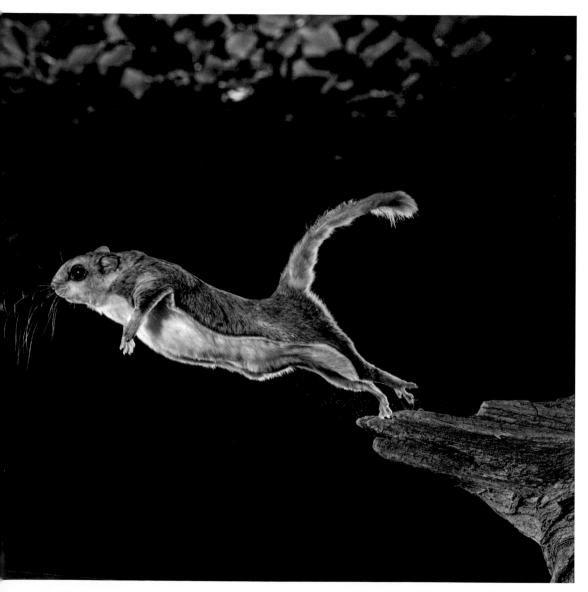

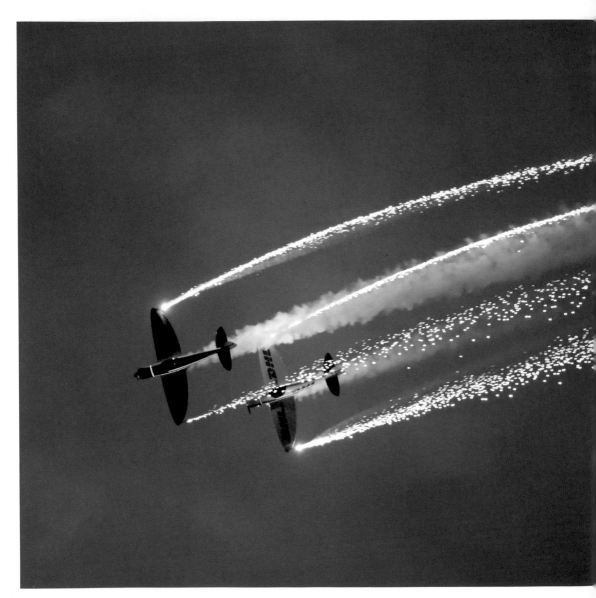

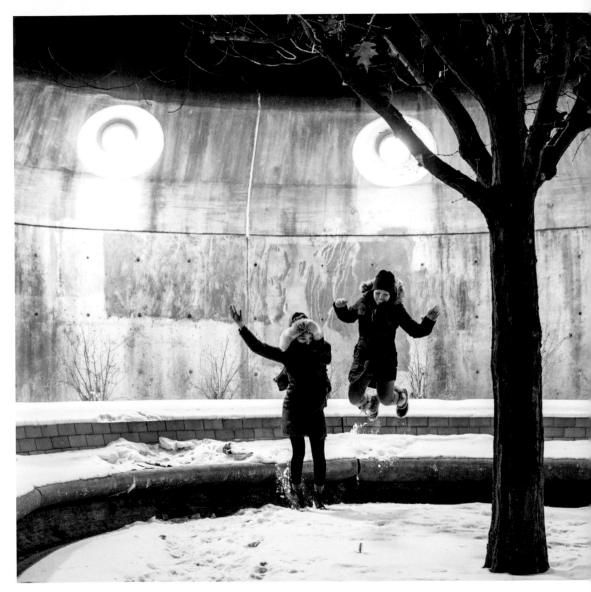

加拿大，安大略省｜和朋友在剛下的雪中跳躍玩耍。｜*羅珊娜‧優*（*Rosanna U*）

"夜晚比白天有活力得多，色彩也豐富得多。」

——文生 · 梵谷（Vincent van Gogh）

右頁：美國阿拉巴馬州，伯明罕｜比爾 · 菲茨吉本斯（Bill FitzGibbons）在第 18 街鐵路高架橋的裝置藝術作品，成了市民在夜晚的好去處。｜蘇珊 · 瑟貝特（Susan Seubert）

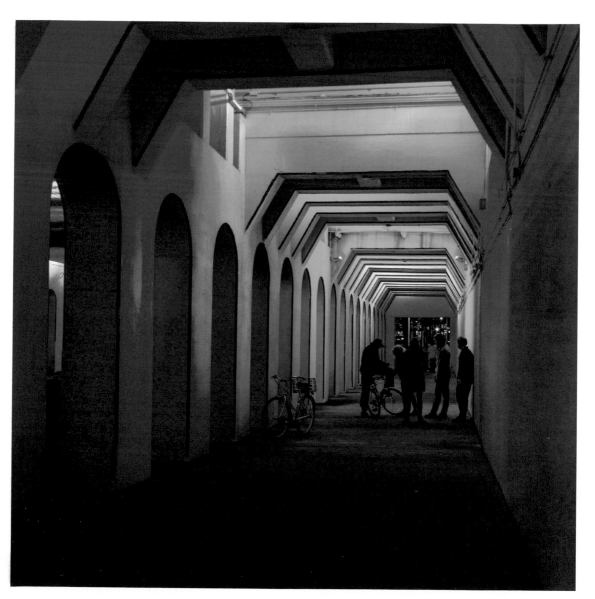

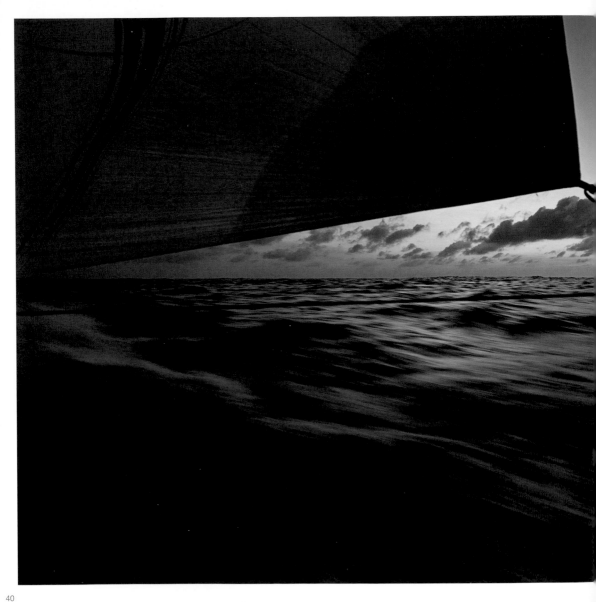

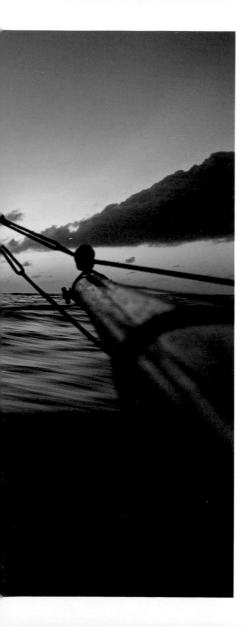

左：大西洋｜在為期九個月的富豪環球帆船賽（Volvo Ocean Race）中，艾維麥迪卡隊（Team Alvimedica）在低垂的夜幕中離開維德角。｜艾默利 · 羅斯（Amory Ross）

次頁：日本，大阪｜演唱會結束，觀眾伸手迎向飄落的五彩碎紙。｜

伊恩 · 柯林斯（Ian Collins）

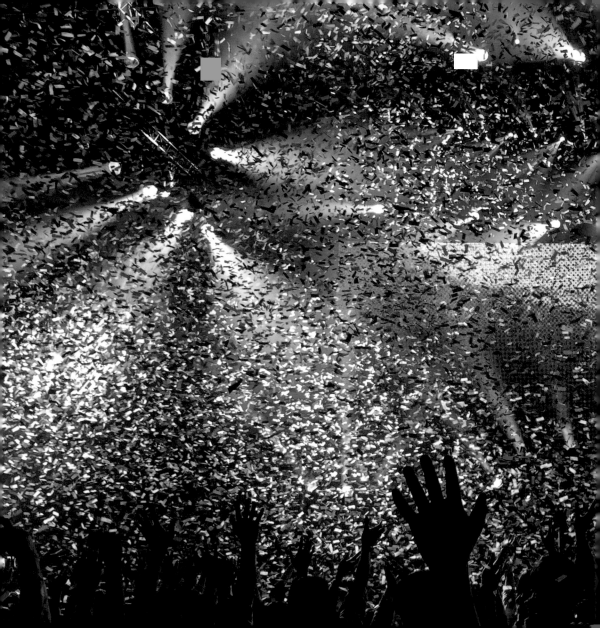

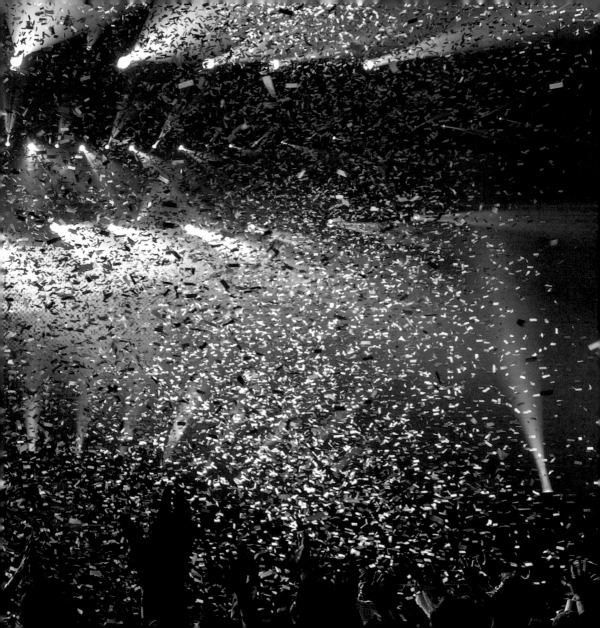

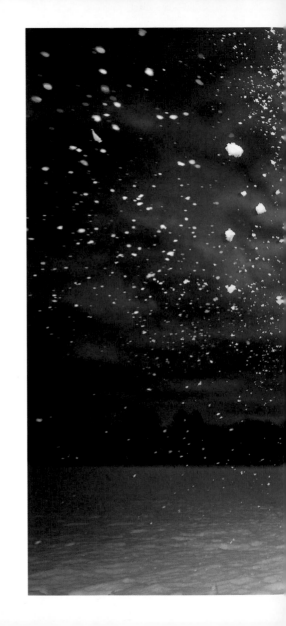

右：美國麻薩諸塞州，紐伯里波特（Newburyport）｜這隻名叫健力士的巧克力色拉布拉多犬在下雪的原野中縱身一躍。｜*凱莉‧格里爾（Kaylee Greer）*

第46頁：泰國，曼谷｜從空中俯瞰的大籠圈（Wongwian Yai）圓環構成一個幾何圖形。｜塔納朋‧馬拉塔納（*Thanapol Marattana*）

第47頁：法國，巴黎｜從下面仰望，艾菲爾鐵塔的梁柱形成錯縱複雜的骨架。｜*阿齊姆‧托馬（Achim Thomae）*

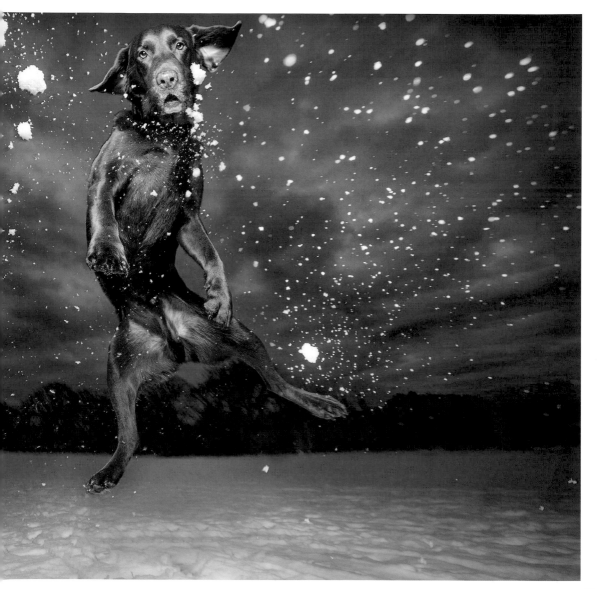

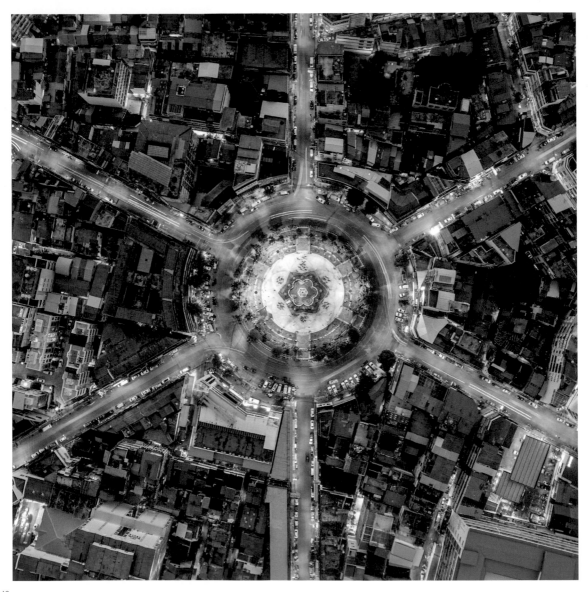

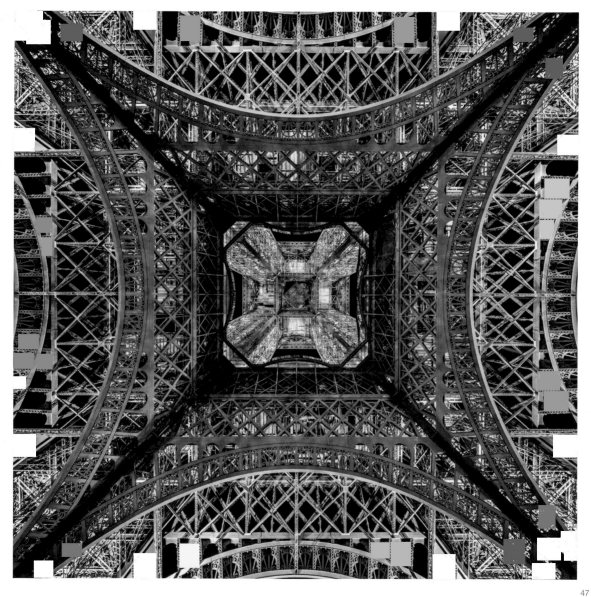

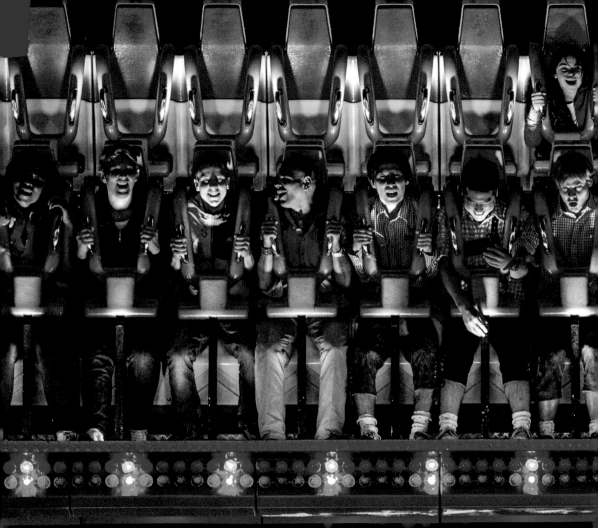

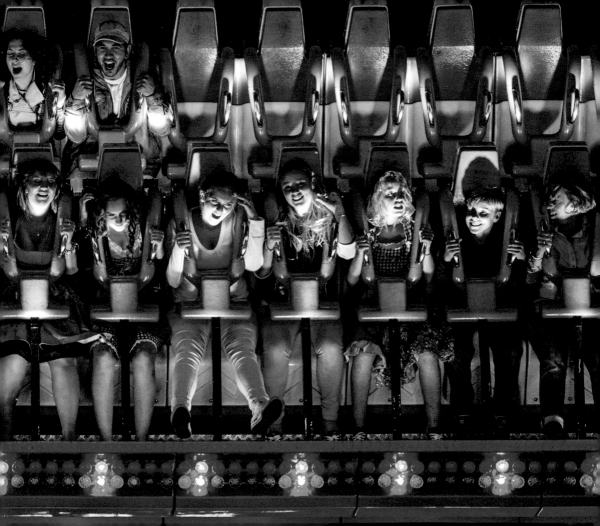

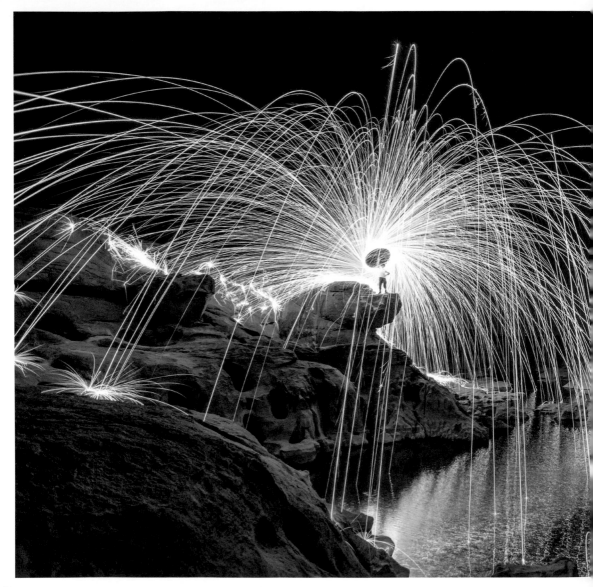

左：泰國，烏汶叻差他尼省（Ubon Ratchathani Province）｜火和轉動的鋼絲絨在一座岩石峽谷中形成光之噴泉。｜柯拉威 · 拉差帕迪（*Korawee Ratchapakdee*）

前頁：德國，慕尼黑｜參加慕尼黑啤酒節的遊客搭乘刺激的遊樂園設施。｜*徐健*

右：香港｜參加國泰航空新春國際匯演的表演者等待活動開始。｜*關學津*

次頁：美國，黃石國家公園｜溫泉的飄渺薄霧在星空下呈現藍色調。｜*肯・蓋格（Ken Geiger）*

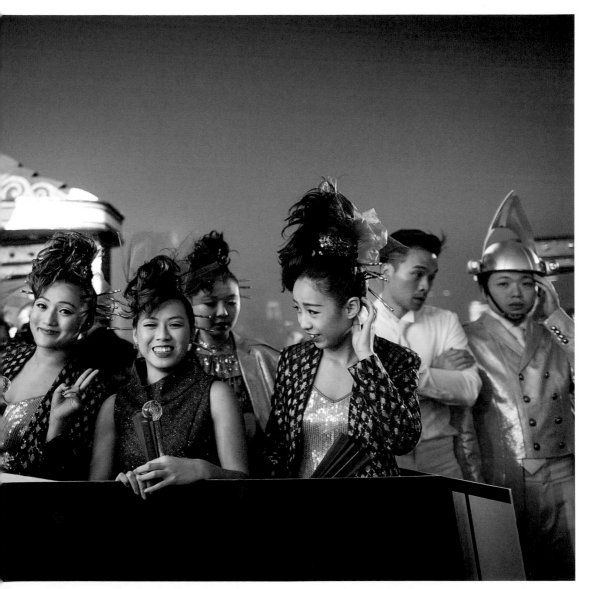

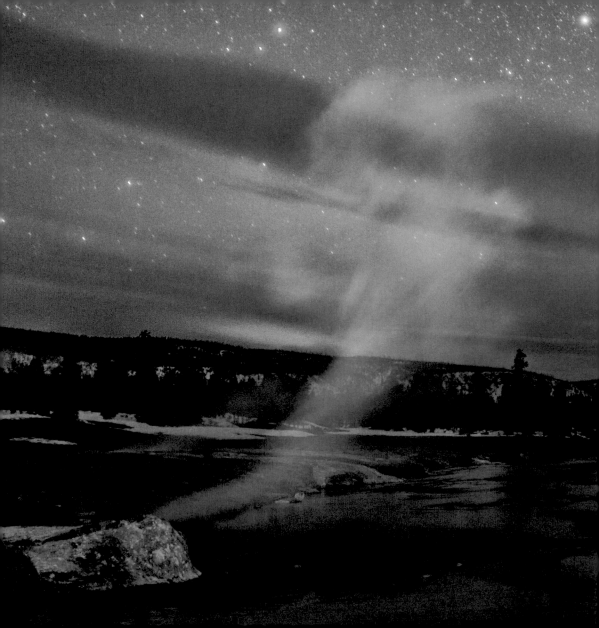

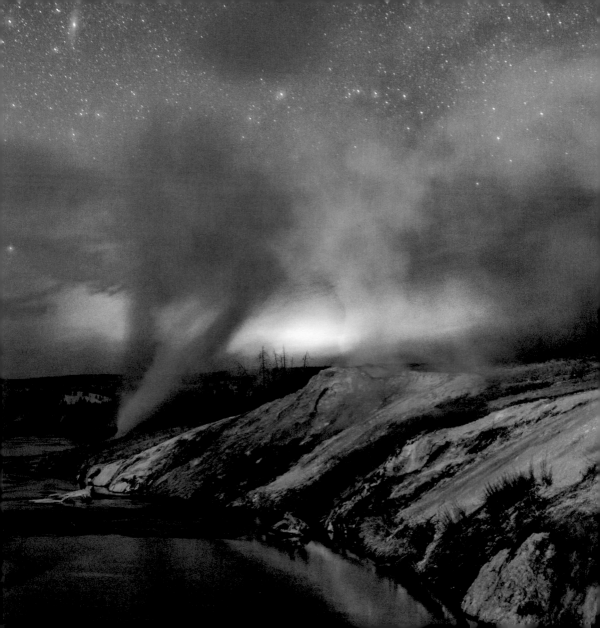

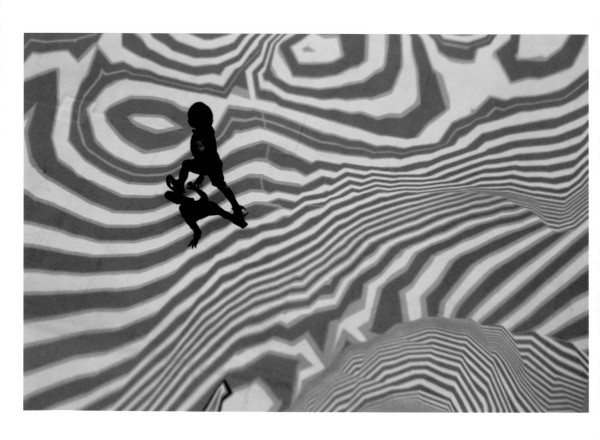

新加坡｜仲夏夜空藝術節中，一個小男孩跑過一件互動式燈光裝置。這件作品由
米格爾 · 薛瓦利耶（Miguel Chevalier）、藺婉明以及時裝品牌 Depression 共同
創作。｜羅斯蘭 · 拉曼（Roslan Rahman）

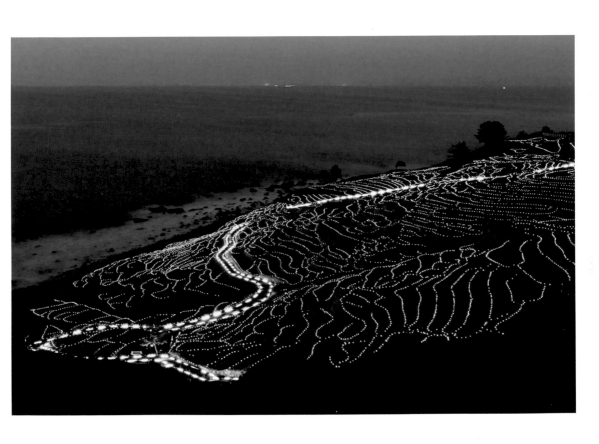

日本｜梯田邊緣發光的粉紅色線條浮現在漆黑的海岸線上。｜ *Amana Images* 圖庫

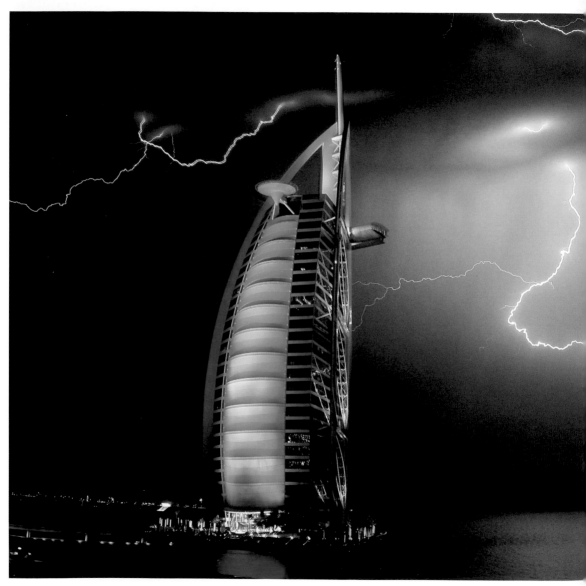

阿拉伯聯合大公國，杜拜｜帆船飯店（Burj Al Arab Jumeirah hotel）宛如一艘航行在雷暴中的帆船。｜馬克西姆・沙特羅夫（*Maxim Shatrov*）

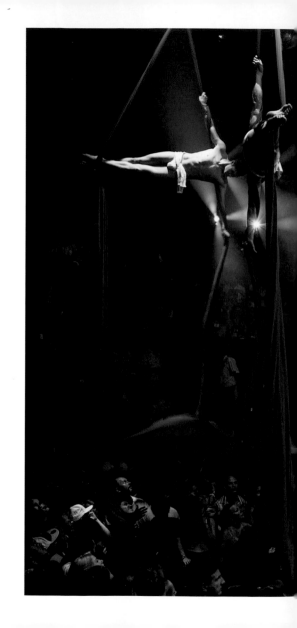

墨西哥，康昆（Cancún）｜空中特技表演者在紅色緞帶上轉動身軀，表演
給夜總會的客人欣賞。｜*若昂．坎齊亞尼（João Canziani）*

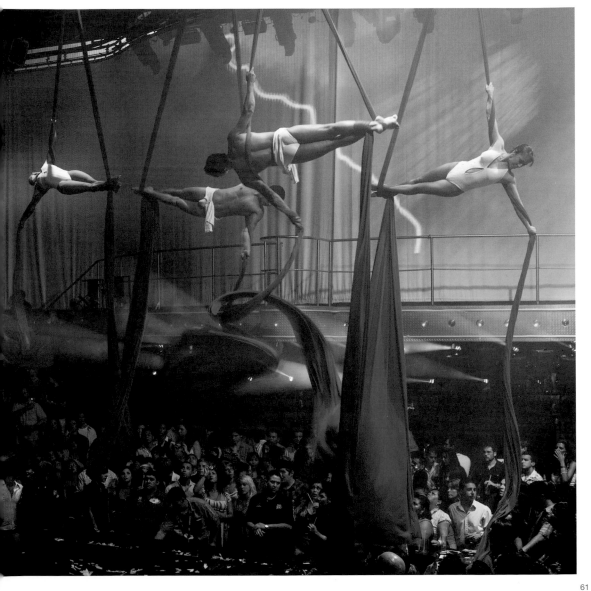

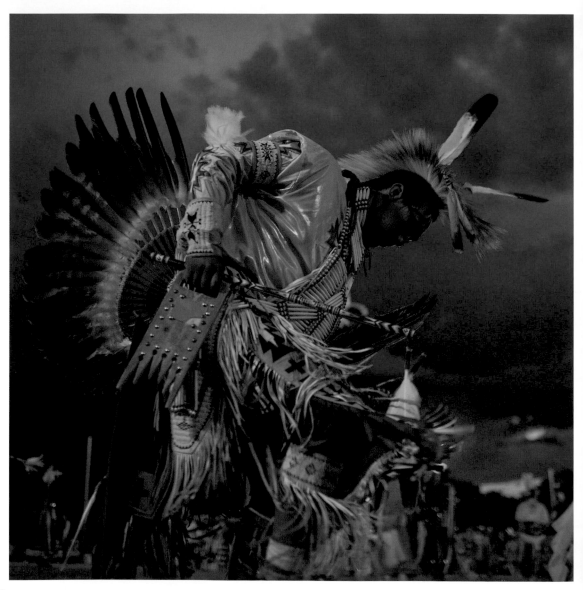

"鍾愛的夜。夜裡，人言褪去，事物活躍起來……所有真正重要的事情再度變得完整而安好。」

——安東 · 聖修伯里（Antoine de Saint-Exupéry）

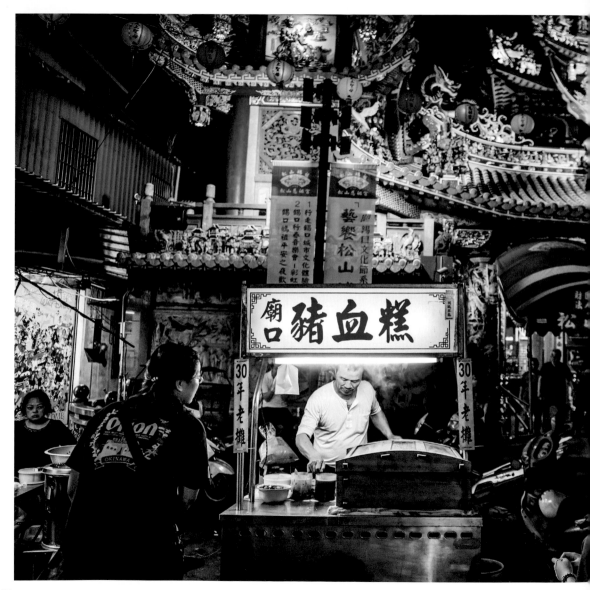

左：臺灣，臺北｜饒河街觀光夜市裡飢腸轆轆的人潮。｜
迪娜 · 利托夫斯基（*Dina Litovsky*）

次頁：澳洲新南威爾斯州｜一道浪捲起，即將落回陰暗的海中。｜
雷 · 柯林斯（*Ray Collins*）

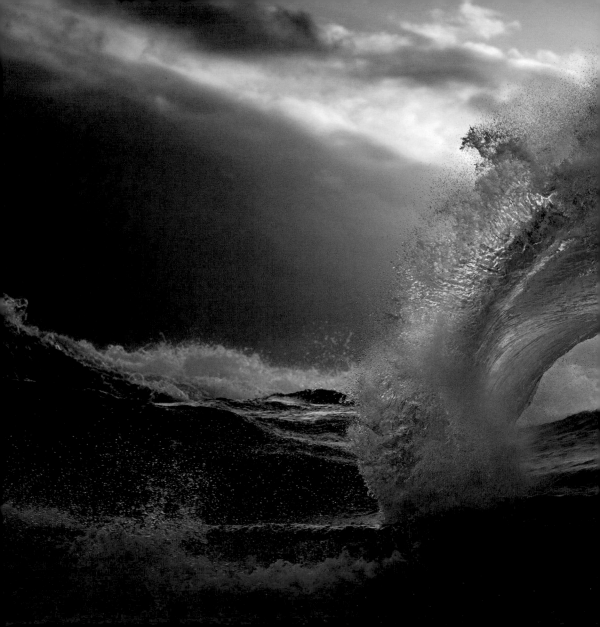

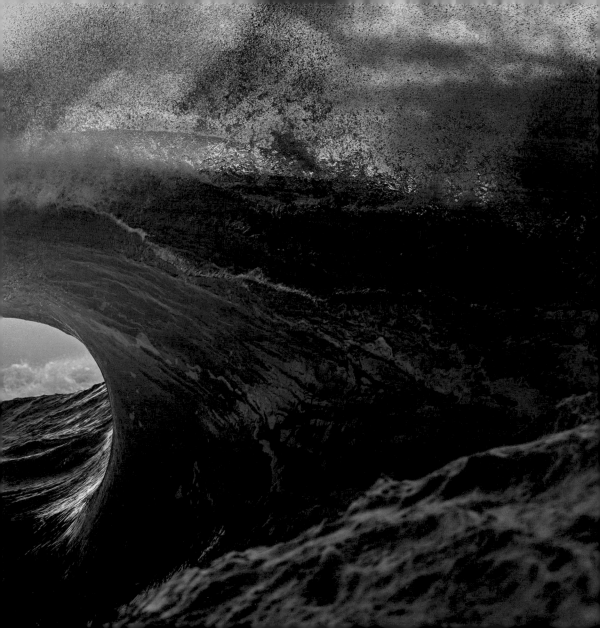

新加坡 | 路燈照亮了新加坡港的裝運貨櫃。 | 賈斯汀 · 瓜里格利亞（*Justin Guariglia*）

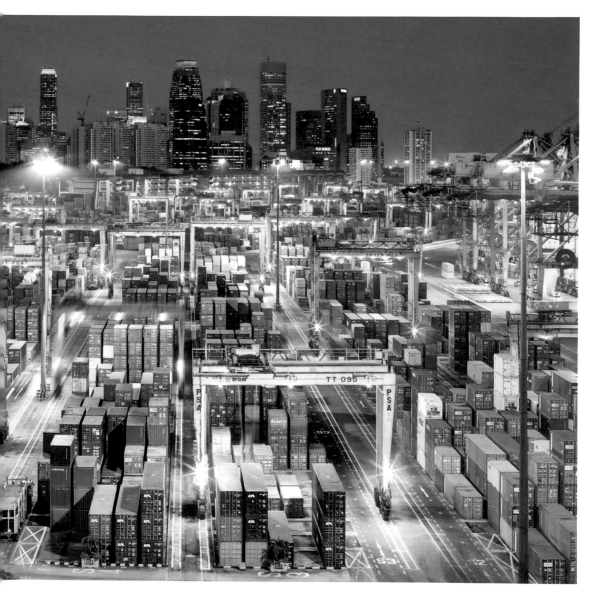

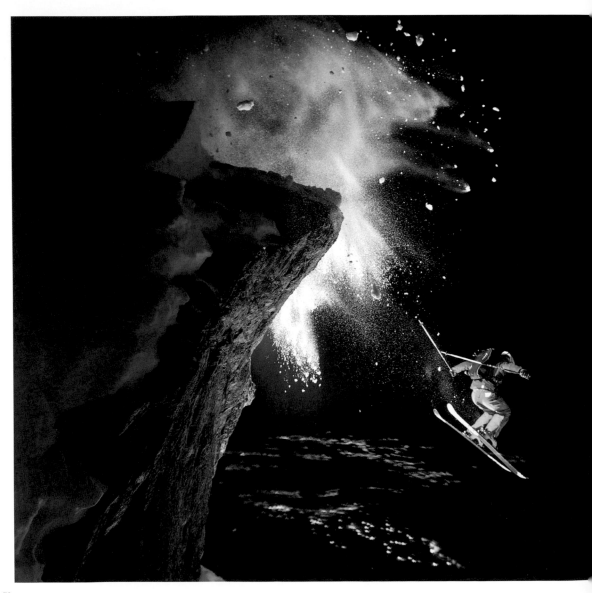

瑞士，尚多蘭（Chandolin）｜滑雪者躍過天際，腳下是萬家燈火。｜
克里斯多夫 · 喬達（Christoph Jorda）

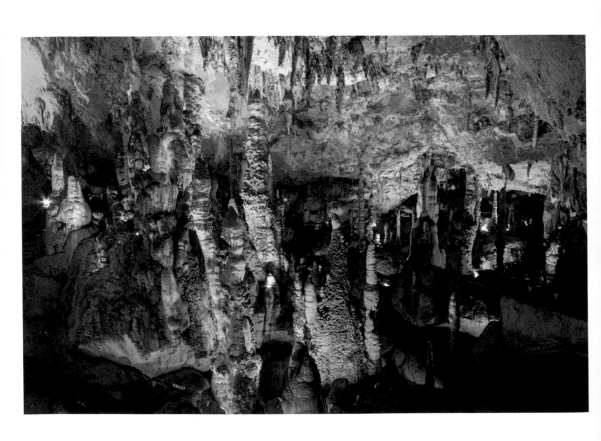

中國，九江洞窟｜彩色燈光照射在溶洞的鐘乳石和石筍上，形成仙境般的景象。｜ *ImpaKPro 圖庫*

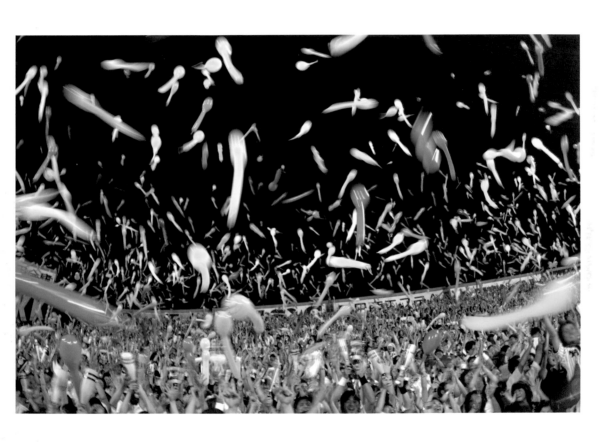

日本，西宮市｜阪神甲子園球場的棒球迷用彩色汽球為比賽歡呼。｜*羅伯特 · 埃索*（*Robert Essel*）

加拿大，不列顛哥倫比亞省，本拿比（Burnaby）｜一隻母橫斑林鴞為了捕捉獵物在林間穿梭。｜*康納 · 史戴芬尼森（Connor Stefanison）*

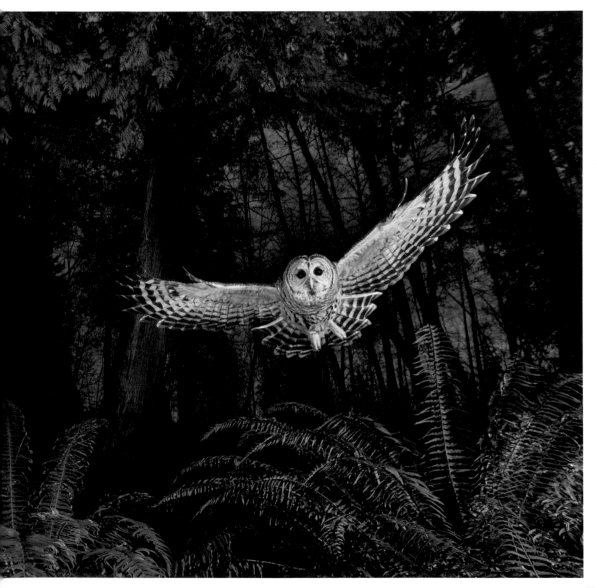

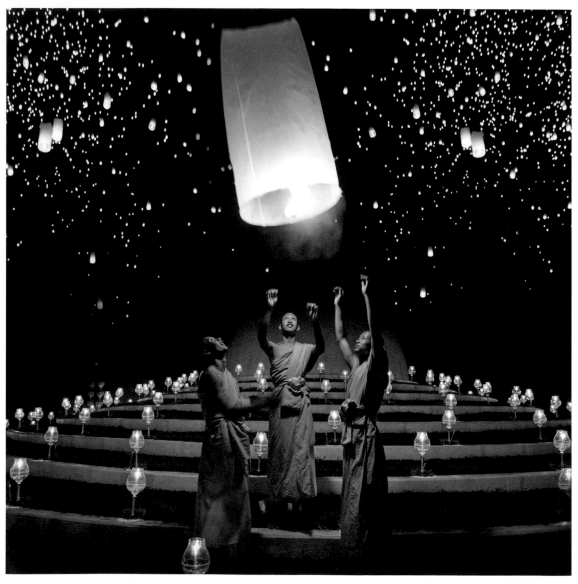

❝ 耀眼的黑暗啊！在黑暗中孕育的光芒啊！你的歡愉太過深奧，不是膚淺的白晝能理解的。」

——喬治 · 艾略特（George Eliot）

左頁：泰國，清邁｜僧侶在節慶時施放天燈，冉冉升上早已布滿好幾百盞的夜空。｜
法蘭西斯可斯 · 陳（Franciscus Tran）

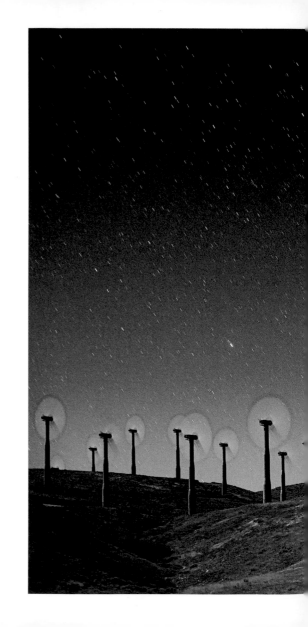

美國加州，提哈查匹（Tehachapi）｜風力發電機的葉片在長時間曝光下，看起來像旋轉的盤子。｜*傑夫 ・ 克羅茲（Jeff Kroeze）*

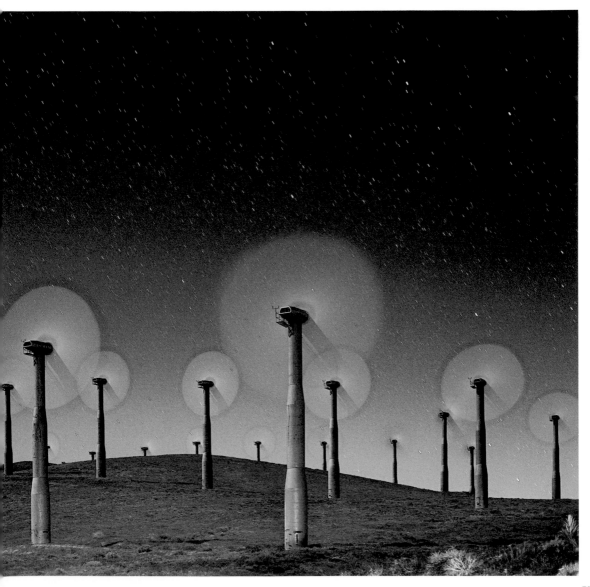

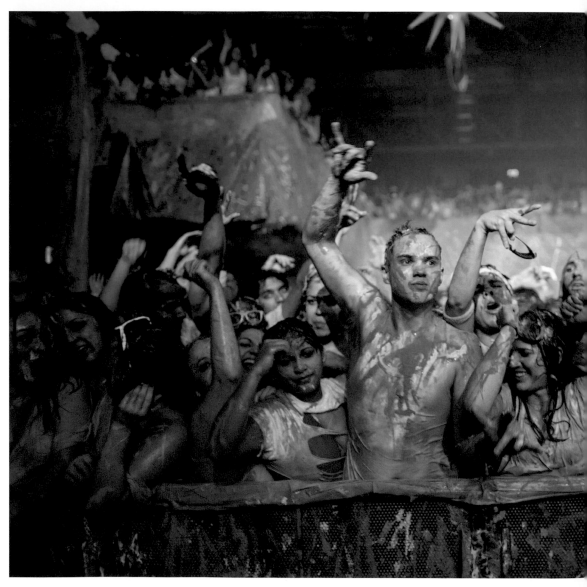

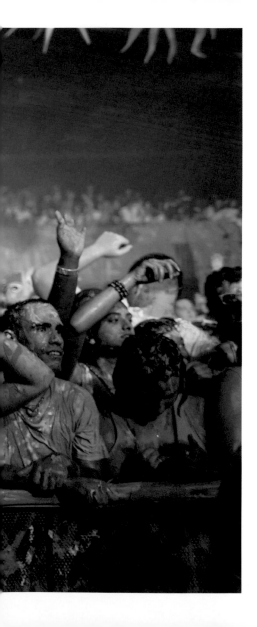

左：美國德州，奧斯丁｜青少年全身塗滿螢光顏料，在畫輝音樂節（Dayglow Music Festival）中跳舞。｜*琪卓 · 卡哈納（Kitra Cahana）*

次頁：波札那，奧卡凡哥（Okavango）｜一頭豹在夜色掩護下穿越夸伊保護區（Khwai Concession）。｜*塞吉奧 · 皮塔米茨（Sergio Pitamitz）*

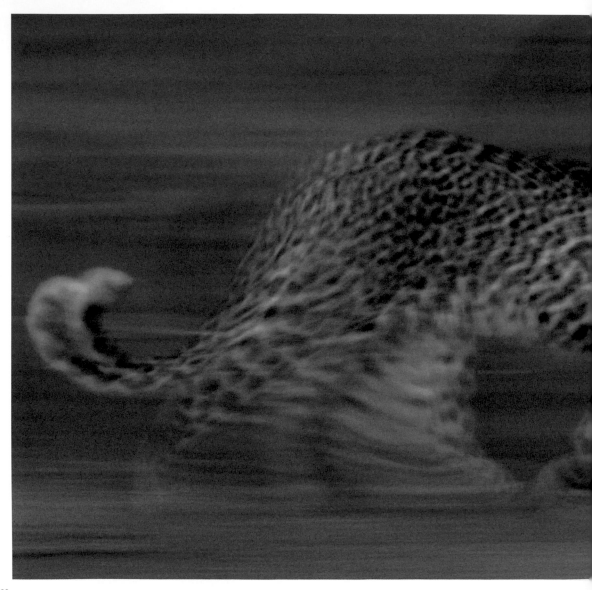

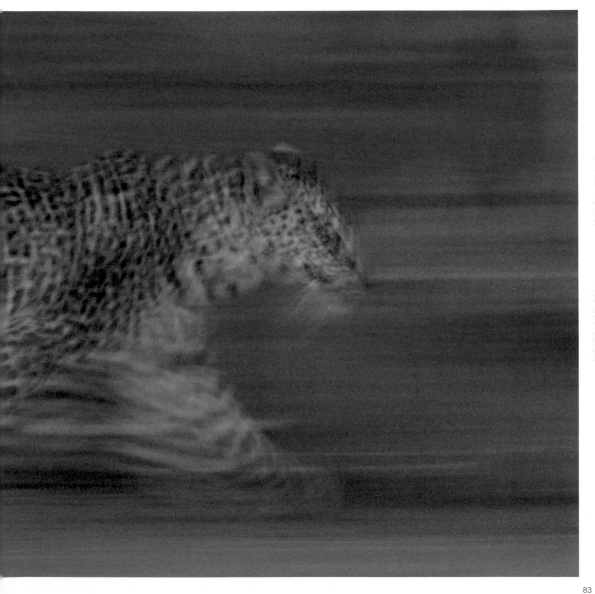

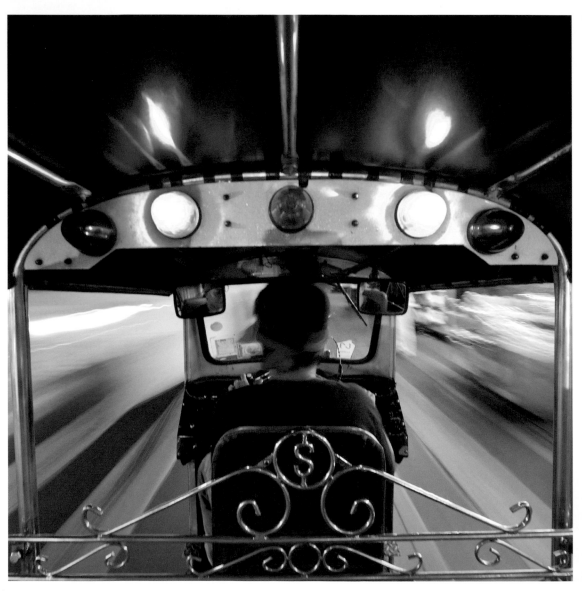

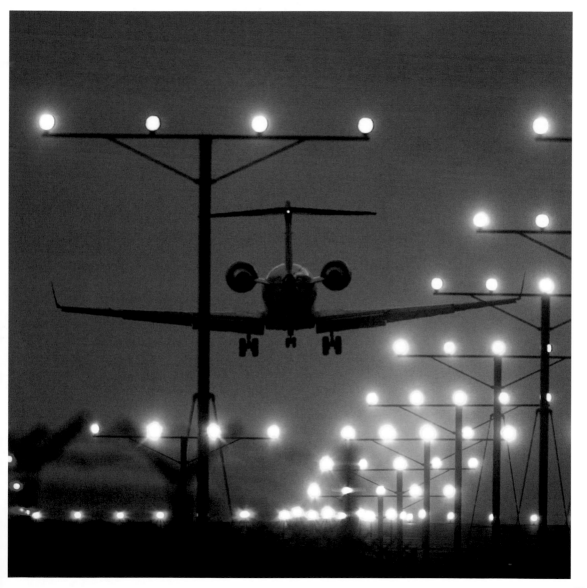

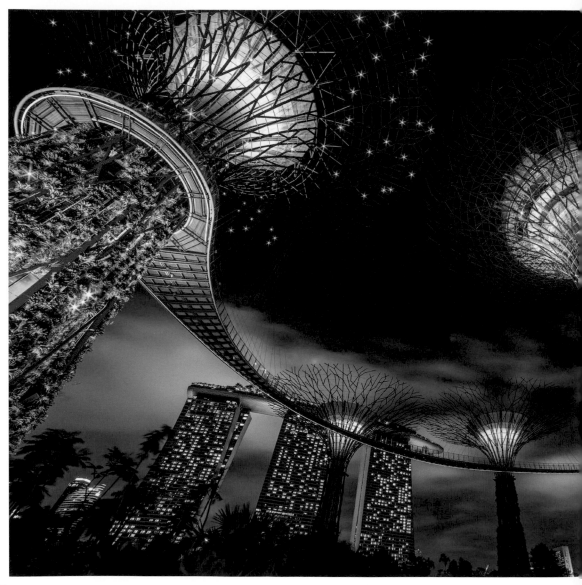

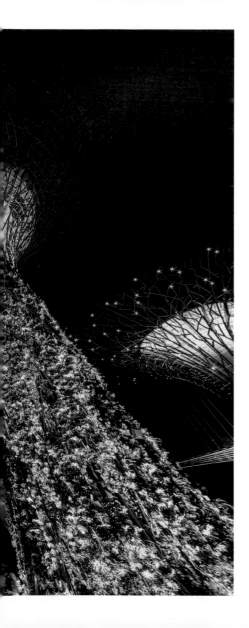

左：新加坡｜濱海灣花園植物園裡的垂直式電子花園「天空樹」，在夜晚的聲光效果中就像有了生命一樣。｜彼得 · 史都華

第 84 頁：泰國，曼谷｜嘟嘟車在市區街上急駛而過。｜蓋文 · 海立爾（Gavin Hellier）

第 85 頁：美國加州，洛杉磯｜洛杉磯國際機場跑道的燈光引導一架噴射機降落。｜大衛 · 麥克紐（David McNew）

❝為了最快樂的人生，白天要嚴謹規畫，夜晚則留給機會。」

──米儂・麥羅林（Mignon Mclaughlin）

右頁：俄羅斯，莫斯科｜俱樂部裡的一名火舞舞者揮動兩把火焰。｜格爾德・路德維格（Gerd Ludwig）

88

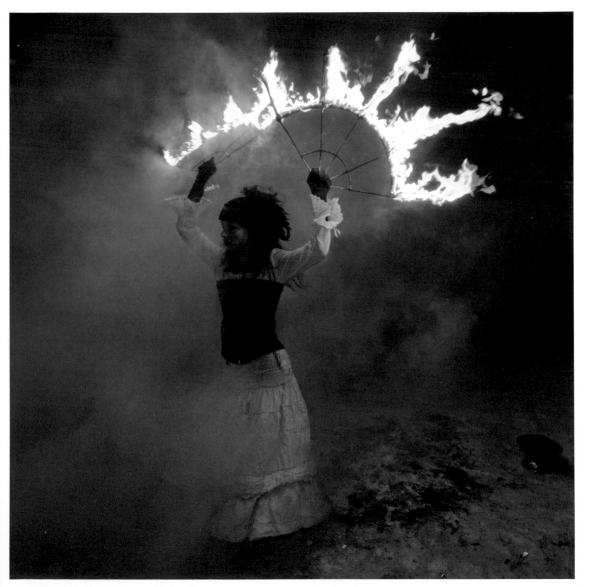

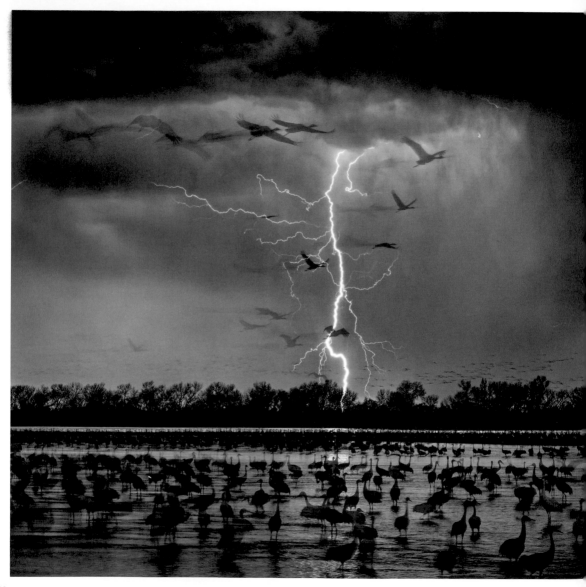

美國內布拉斯加州，普拉特河（Platte River）｜在年度春季遷徙期間，數以千計的
沙丘鶴聚集在普拉特河。｜*藍迪 · 奧森（Randy Olson）*

右：美國紐約州，紐約市｜倒映在計程車窗上的美國國旗。｜艾拉 · 布拉克（Ira Block）

次頁：印度，瑞詩凱詩（Rishikesh）｜在一場夜間儀式中，印度教徒聚集在恆河岸邊，以歌和火讚頌光。｜彼特 · 麥克布萊德（Pete McBride）

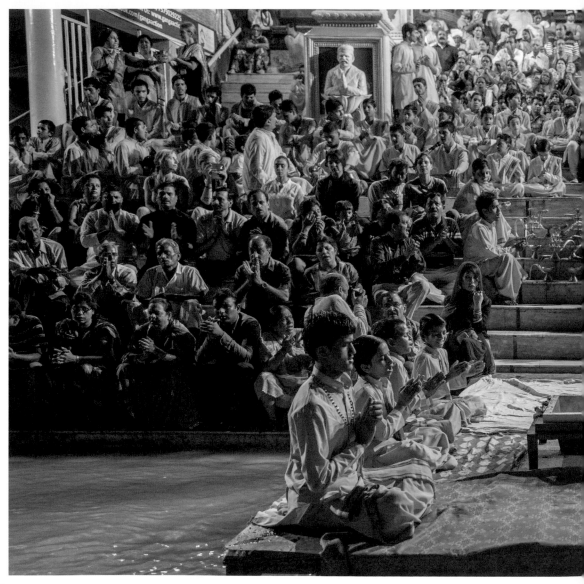

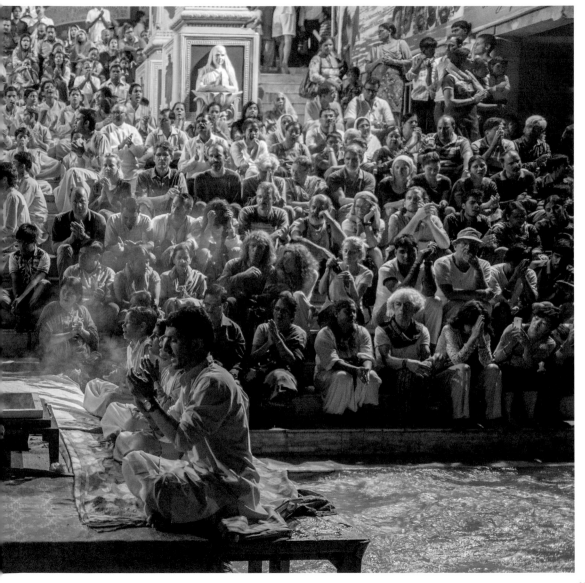

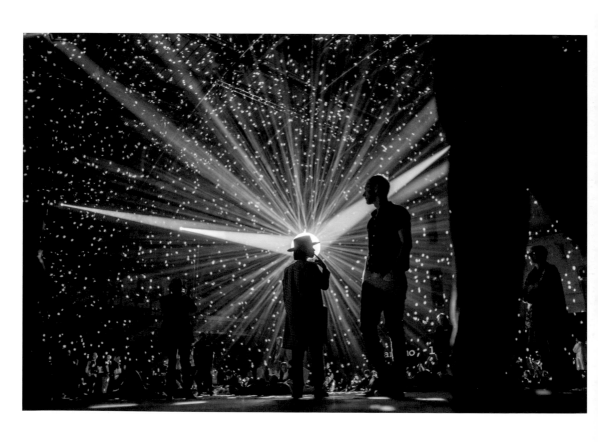

美國紐約州，紐約市 | 觀眾正在欣賞羅利‧安德森（Laurie Anderson）的裝置藝術：
〈人身保護令〉（Habeas Corpus）；作品講述關達納摩灣（Guantánamo Bay）一名
囚犯的故事。| 麥可‧克里斯多夫‧布朗（Michael Christopher Brown）

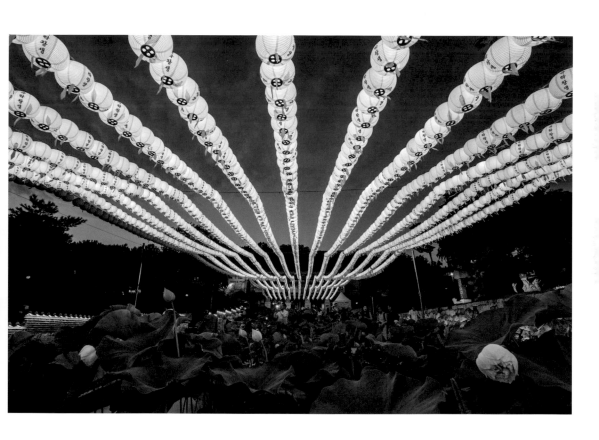

韓國，首爾｜奉恩寺裡掛起數百盞點亮的燈籠。｜艾德‧諾頓（*Ed Norton*）

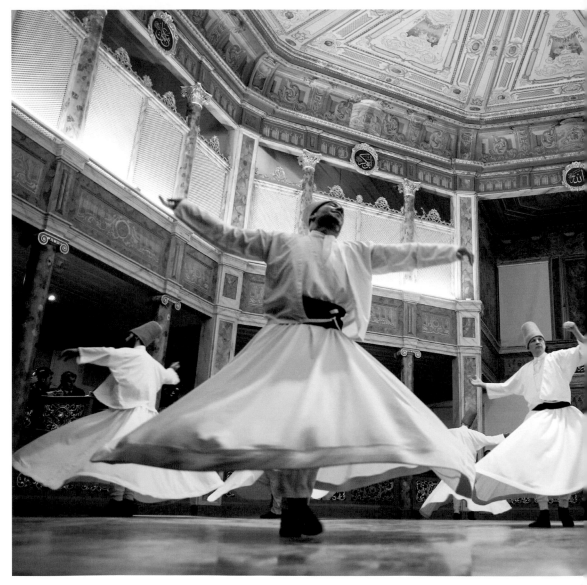

左：土耳其，伊斯坦堡｜旋轉托缽僧在加拉達梅夫拉維博物館（Galata Mawlavi House Museum）的合一之夜（Night of Union）典禮中跳舞。｜伯克 · 歐茲坎（Berk Özkan）

次頁：剛果民主共和國｜尼拉貢戈火山（Nyiragongo）的熔岩湖發出紅色和橘色的光芒。｜馬汀 · 里耶茲（Martin Rietze）

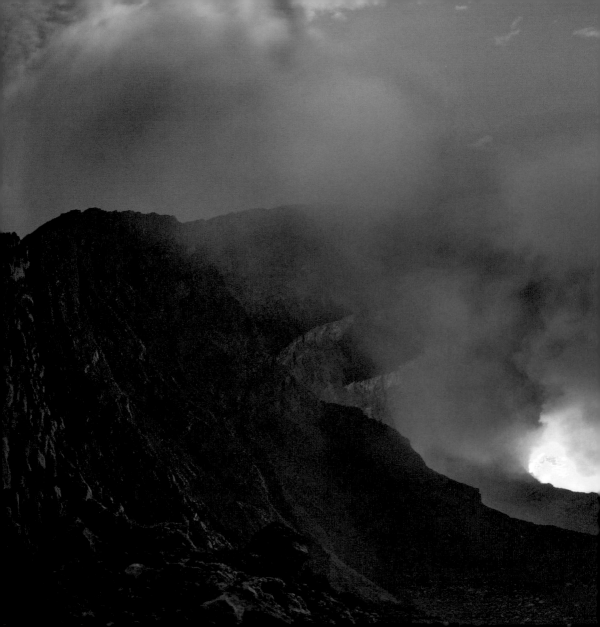

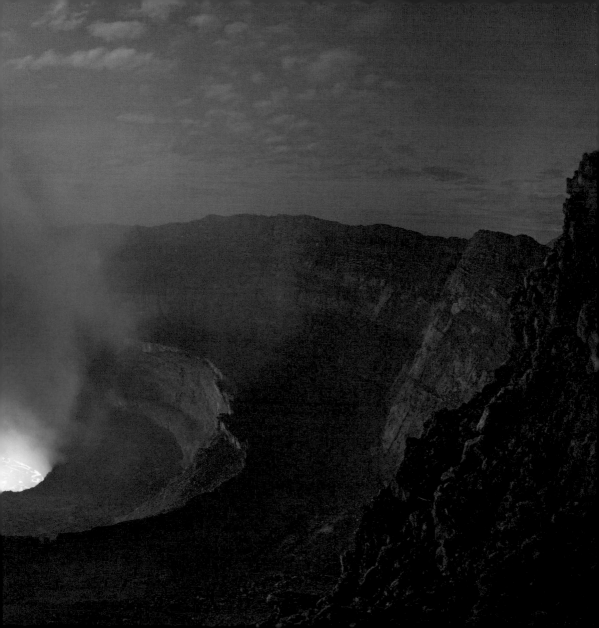

**"夜晚是一個自己會
發光的世界。」**

——安東尼奧 · 波契亞（Antonio Porchia）

右頁：美國康乃狄克州，新哈芬（New Haven）｜這張熱影像顯示房子的散熱（紅色）區域，以及隔熱效果比較好的區域。｜*泰隆 · 特納（Tyrone Turner）*

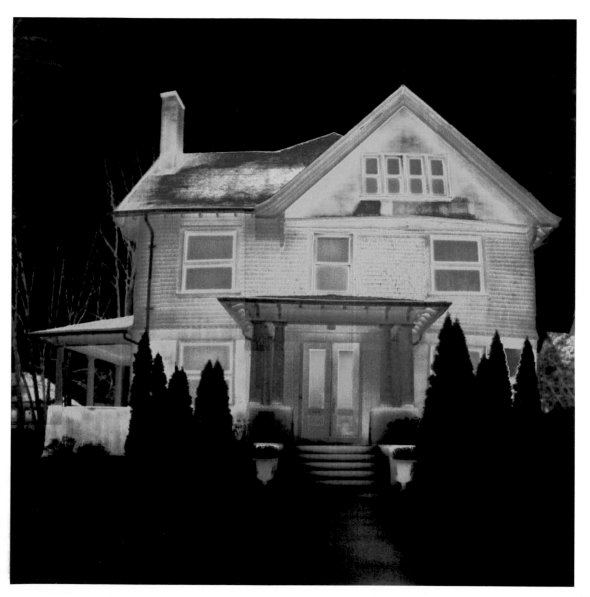

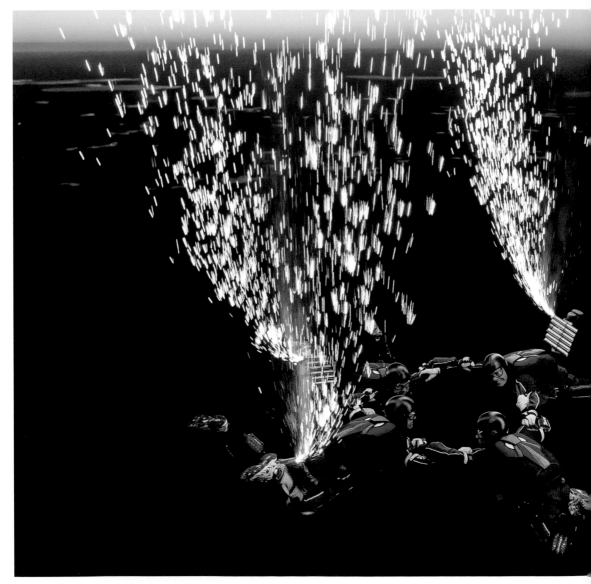

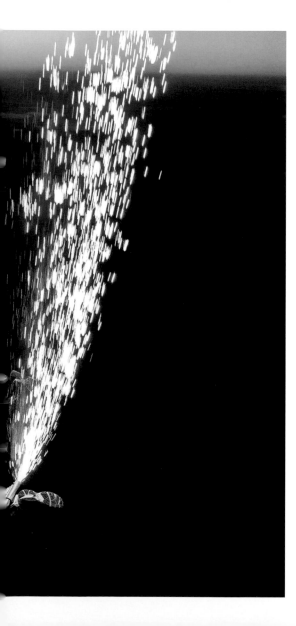

美國弗羅里達州，帕拉特卡（Palatka）｜ Fastrax 跳傘隊的高空跳傘選手為了把刺激效果提升到極致，在夜空中點燃了煙火，並手拉手圍成一圈。｜

諾曼 · 肯特（Norman Kent）

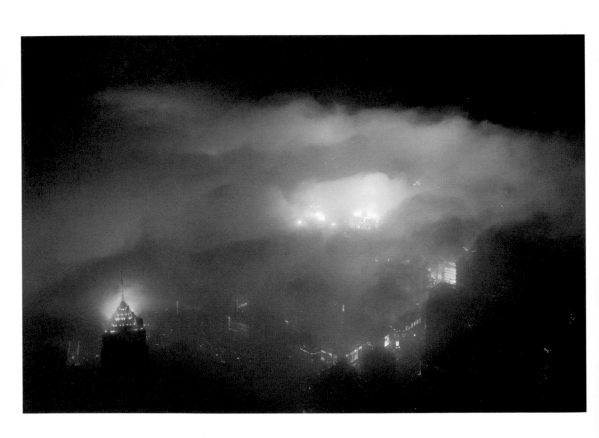

中國，上海｜城市燈火微微從低層的雲縫間透出來。｜菲菲‧崔－保盧佐（Feifei Cui-Paoluzzo）

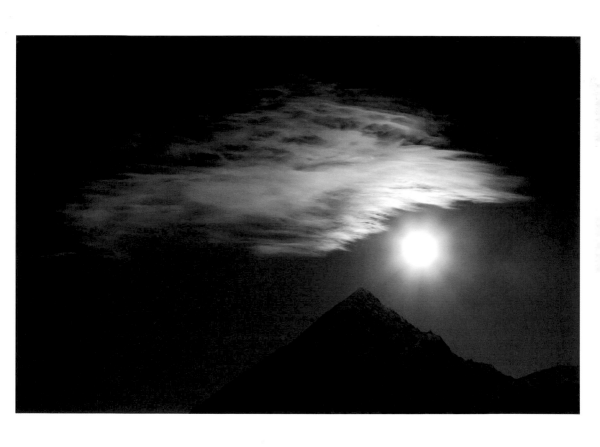

加拿大，育空地方｜一輪滿月和七彩雲朵高懸在奧吉爾維山脈（Ogilvie Mountains）上空。｜
喬瑟夫・布萊德利（*Joseph Bradley*）

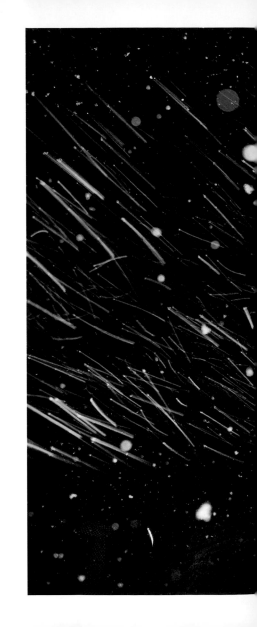

右：日本，白川鄉｜日本中部偏僻的村莊裡，這棟屋頂以茅草覆蓋的房屋前雪花紛飛。｜
山內優

次頁：日本，名古屋｜名花之里花園的冬季燈會中，大量的燈光垂掛在走道上方。｜
蘇提彭 · 蘇提拉塔納柴（*Suttipong Sutiratanachai*）

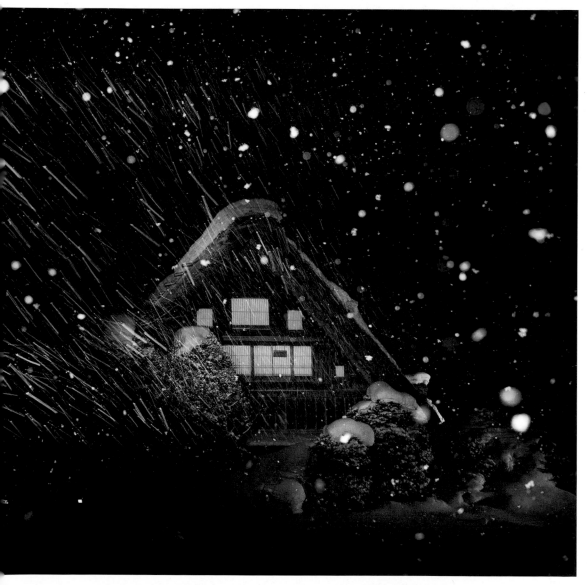

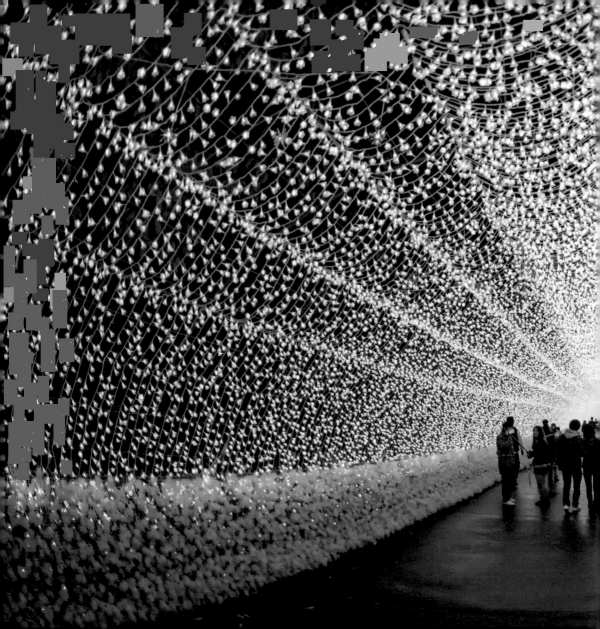

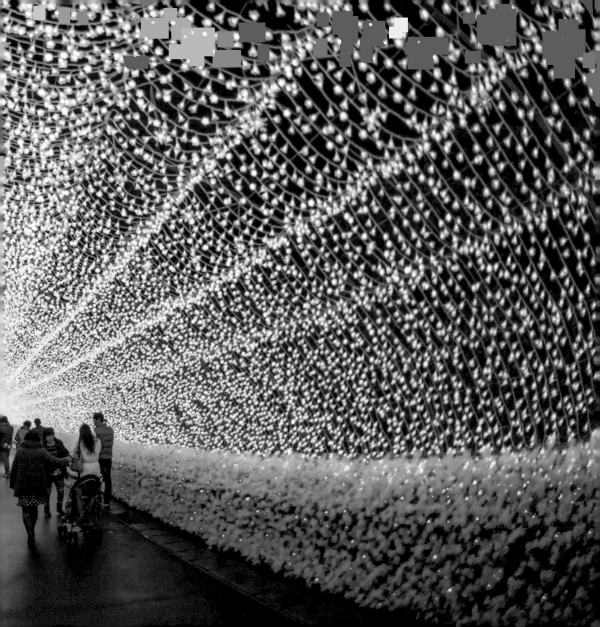

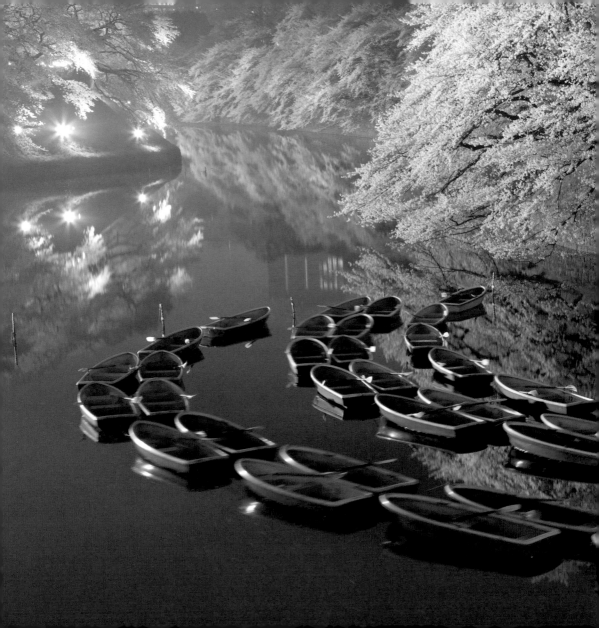

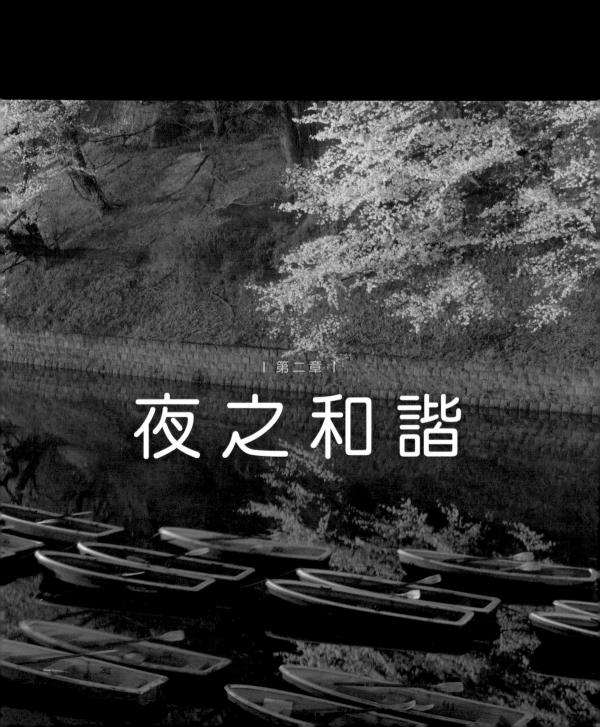

| 第二章 |

夜之和諧

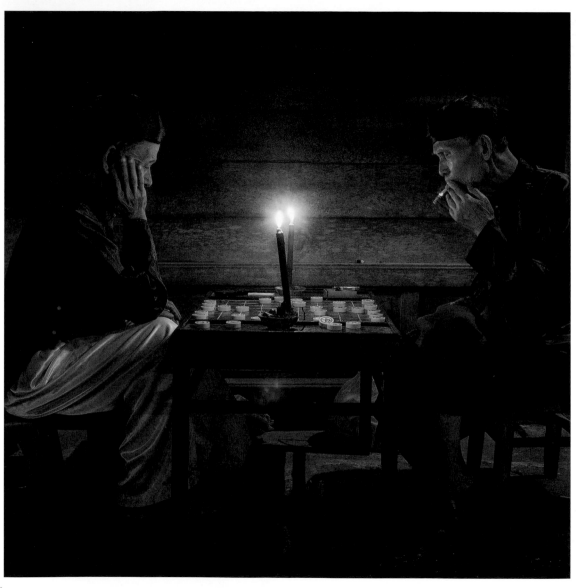

在夜裡，我們之間的差異褪去，一切平等，彼此息息相關。暗夜靜悄悄地注視著動物的相遇。貓頭鷹從一棵樹漂浮到另一棵樹。蒼鷺踮著腳走過淺灘。白天開的花閉合休息，夜間開的花在星月的冷光中綻放。莽原的某處，獅子從睡眠中甦醒。自然界在止水中，在白雪覆頂、伸向纖細新月的山巔上，提供了最深沉的寂靜。

我們也在黑暗中合而為一；幾千年來，人類聚集在火邊分享溫暖和光亮而創造出聚落，因此在每一種語言裡，深夜代表的都是相同的意義。閉上眼睛，夢就會成形，而且只屬於你自己。然後，睜開眼睛，這時我們都進入了靈性的領域，眾人成為一體。我們唱我們的歌，講我們的故事。共同的回憶讓昨天發生的事產生意義，並對明天可能發生的事有了共感。我們點起蠟燭尋找方向，也在過程中找到彼此。朋友、家人、旅伴──都成了在夜裡為我們指點迷津的燈塔。

西班牙 | 色彩鮮豔的燈光照亮了螺旋狀樓梯。 | *阿爾弗雷多 · 賈西亞*（*Alfredo Garcia*）

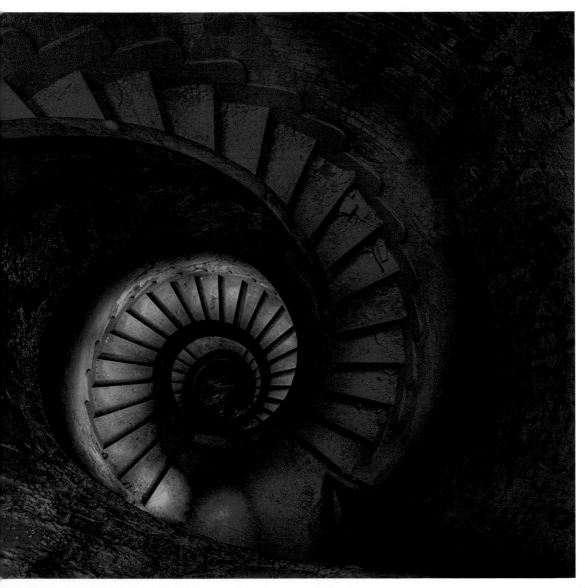

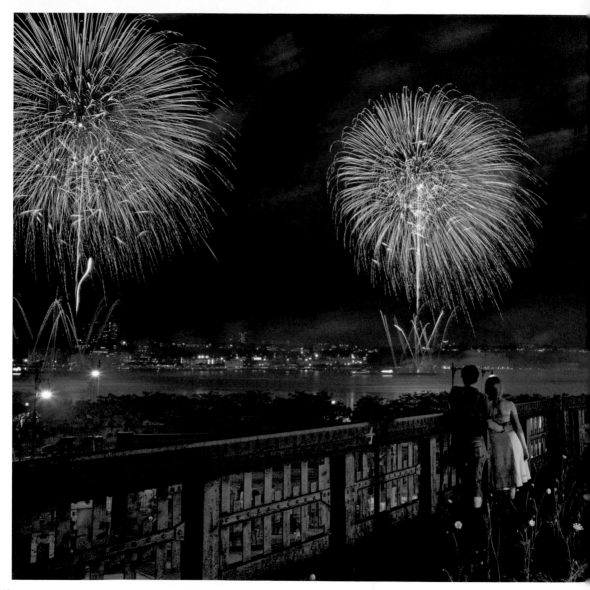

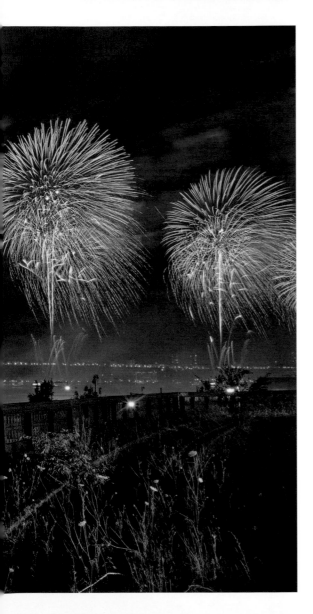

左：美國紐約州，紐約市｜一對情侶在高架公園（High Line）上，觀賞哈
得孫河上空的美國國慶日煙火。｜黛安 · *庫克、連 · 簡歇爾*

次頁：香港｜五顏六色的公寓大樓圍成一圈，形成一道仰望夜空的窗口。｜
彼得 · 史都華

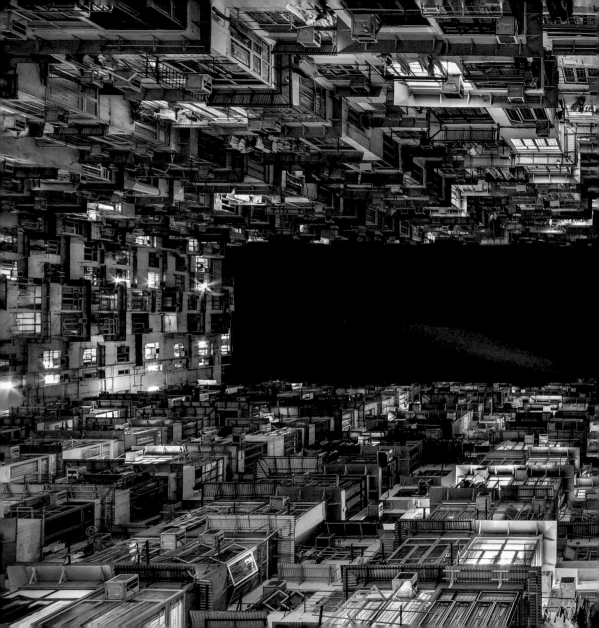

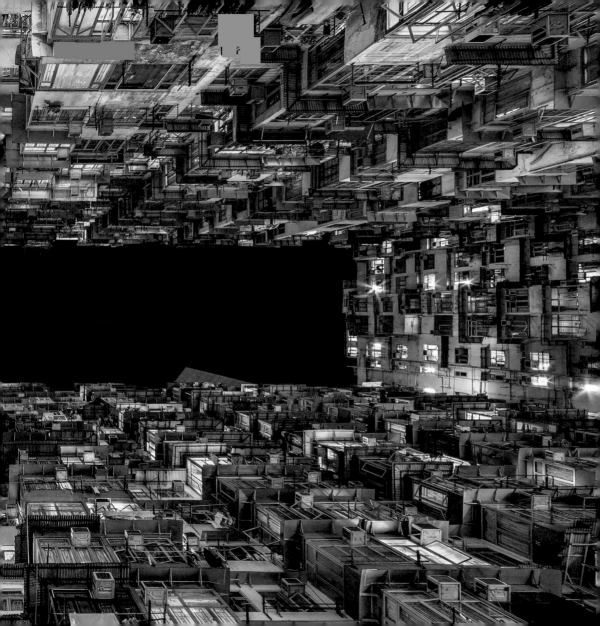

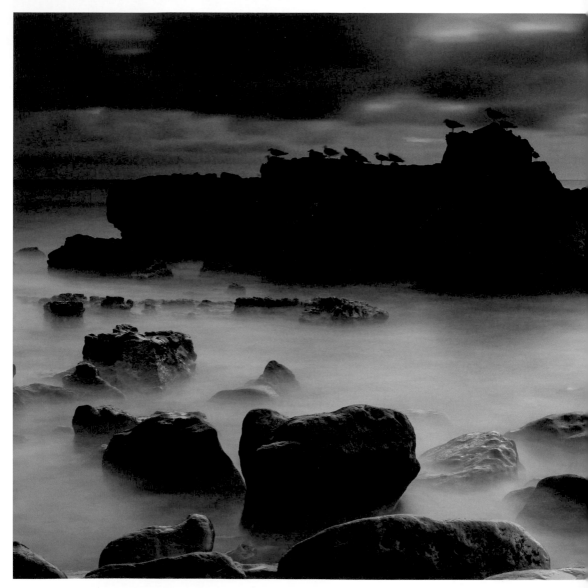

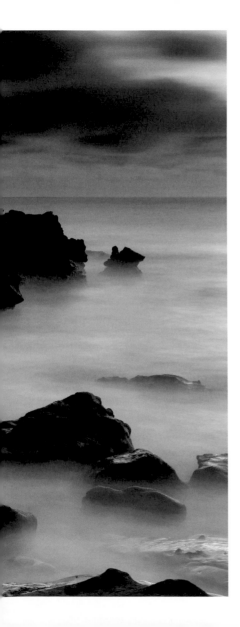

美國加州,拉古納比奇(Laguna Beach)|霧氣籠罩的岩質海岸線。|
艾瑞克 · 佛爾茲(Eric Foltz)

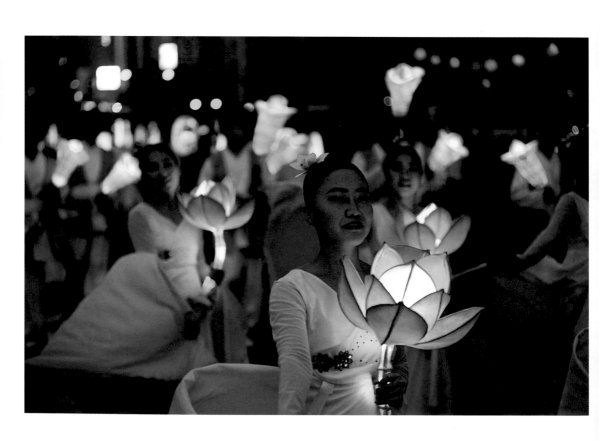

韓國，首爾｜在傳統的佛誕日慶典「燃燈會」上，參加者手持點亮的花燈。｜
奧利佛・赫登菲爾德（*Oliver Hirtenfelder*）

香港｜一朵在夜晚盛開的白色睡蓮。｜葉蔓儀

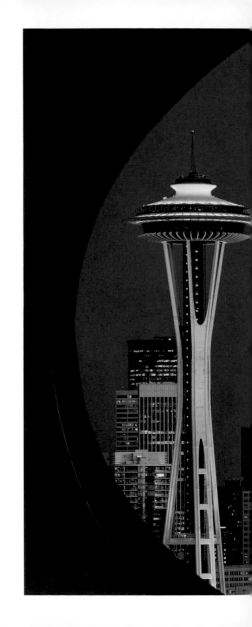

美國華盛頓州，西雅圖｜透過桃樂絲 · 柴斯（Doris Chase）的不鏽鋼雕塑作品〈變形〉（Changing Form）所看到的西雅圖天際線和一輪明月。｜麥可 · 韋伯（Michael Weber）

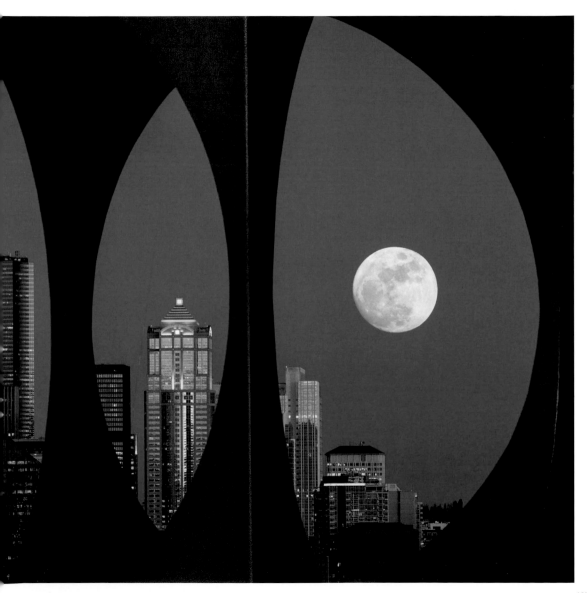

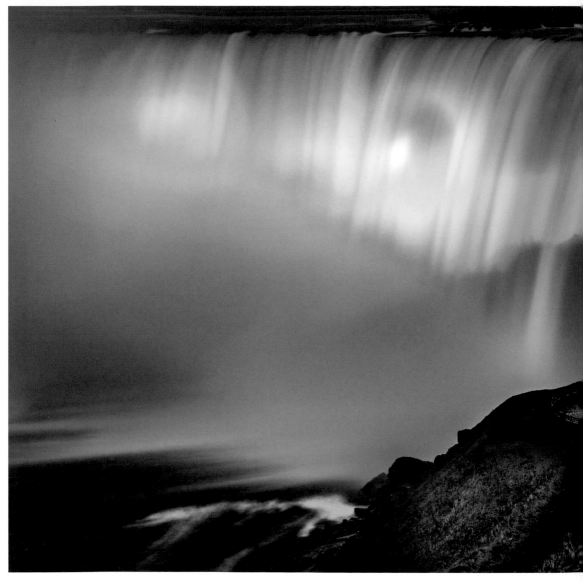

加拿大，尼加拉瀑布丨在「瀑布後探險」（Journey Behind the Falls）
觀景平臺上眺望五彩燈光下的奔騰流水。丨
李奧納多‧巴特里奇（Leonardo Patrizi）

" 首要的、也是最基本
的自然法則⋯⋯就是尋
找平靜，並且追隨它。」

——湯瑪斯 · 霍布斯（Thomas Hobbes）

右頁：美國阿拉斯加州，克拉克湖國家公園與保護區（Lake Clark National Park and Preserve）｜阿拉斯加靜止的湖水
上倒映著滿月和奇格米特山脈（Chigmit Mountains）。｜*卡爾 · 強森（Carl Johnson）*

130

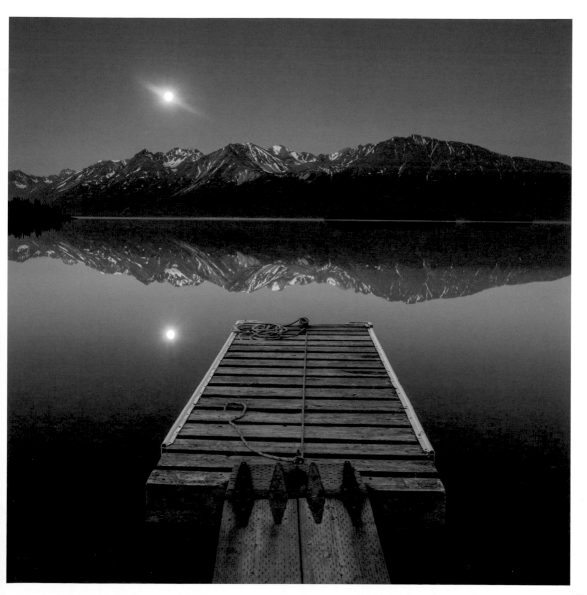

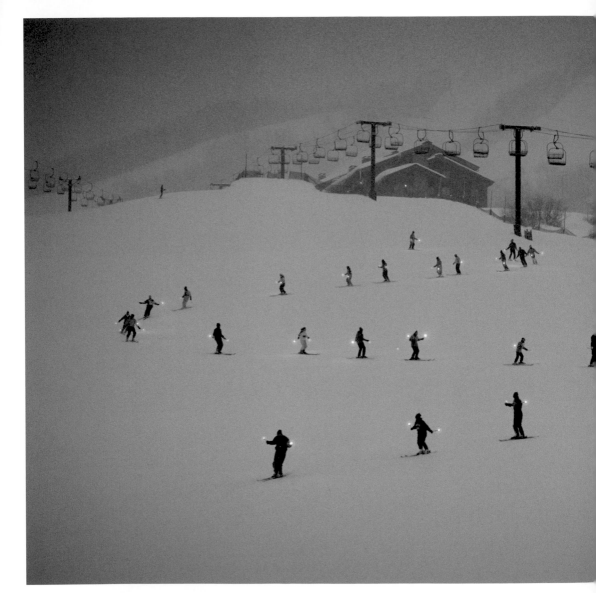

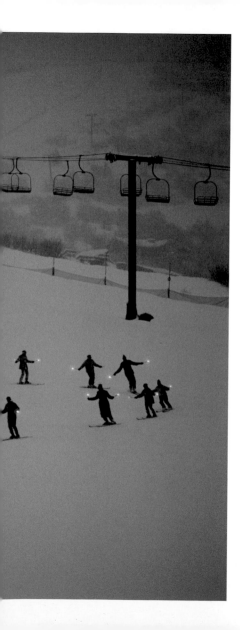

左：美國科羅拉多州，斯廷博特斯普林斯（Steamboat Springs）| 手持燈火的滑雪者在斜坡排成 S 形曲線往下滑。| *保羅 · 切斯利（Paul Chesley）*

次頁：緬甸，蒲甘（Bagan）| 高圖帕林佛塔（The Gawdawpalin）在林木茂密的平原上，像珠寶一樣閃閃發亮。| *Experience unlimited 圖庫*

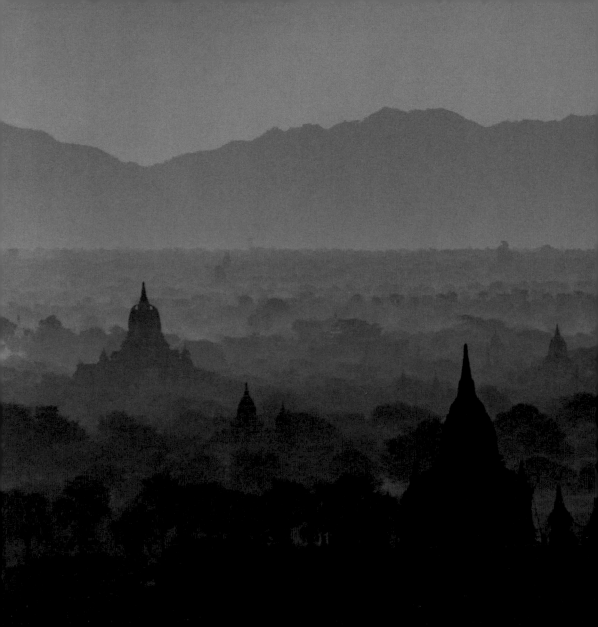

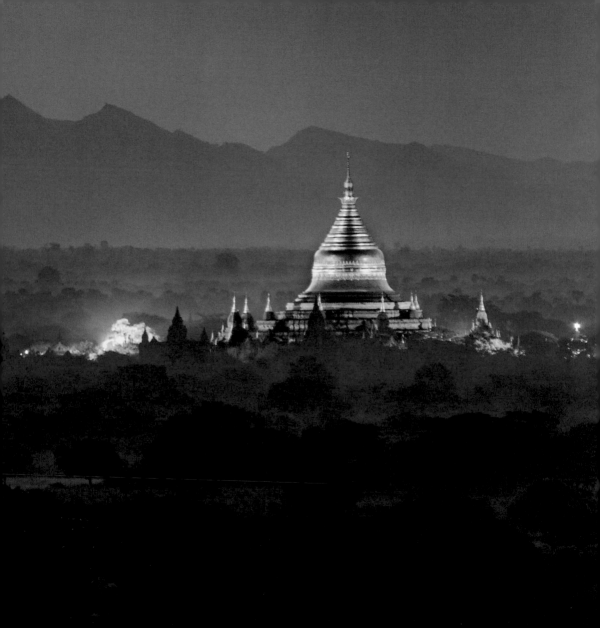

右：菲律賓｜一隻海龜在日落時游到了海面上。｜安德烈 · 納楚克（Andrey Narchuk）

第 138 頁：美國加州，威尼斯｜壞的消防栓紓解了炎熱，也讓人有了開心跳舞的理由。｜大衛 · 任茲（David Zentz）

第 139 頁：英國，蘭巴德里格（Llanbadrig）｜威爾斯海岸邊的和平營（Peace Camp）帳棚在黑夜中格外醒目。｜克里斯多夫 · 威廉斯（Kristofer Williams）

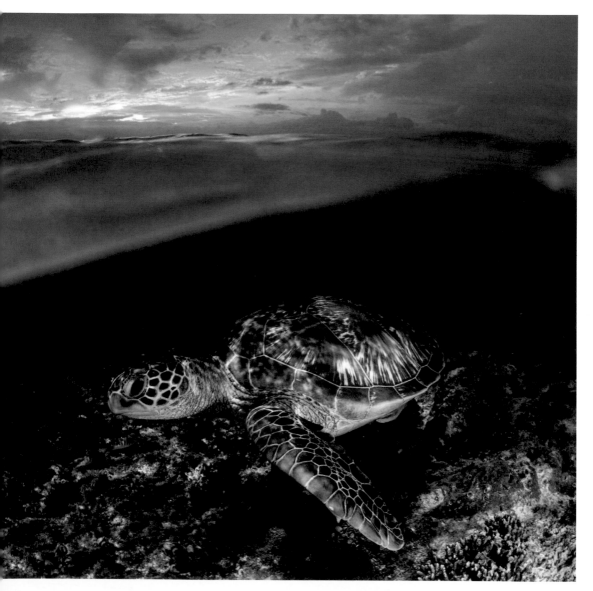

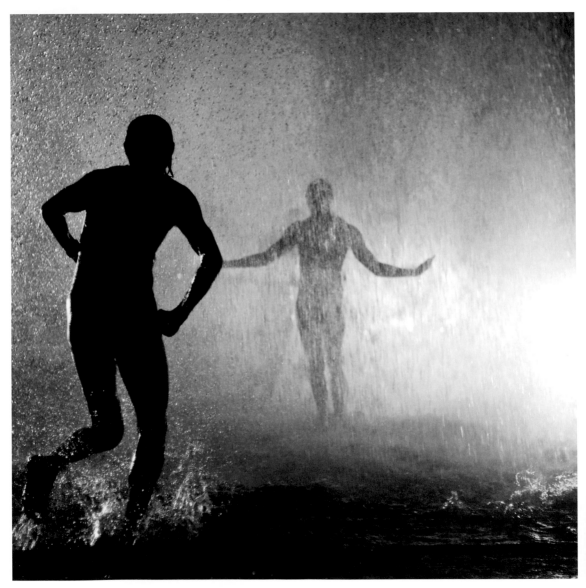

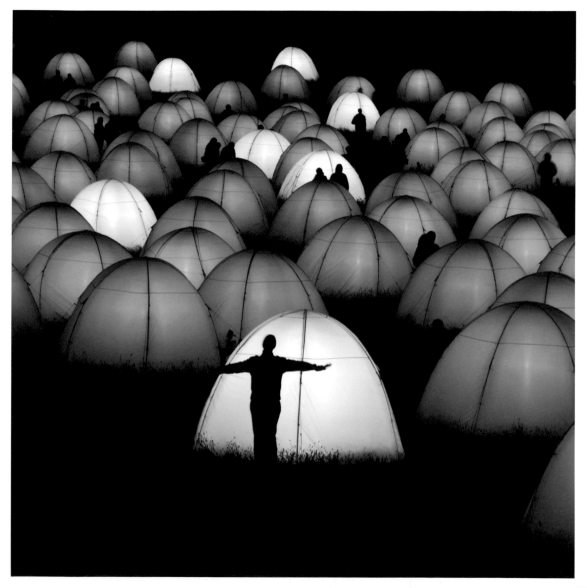

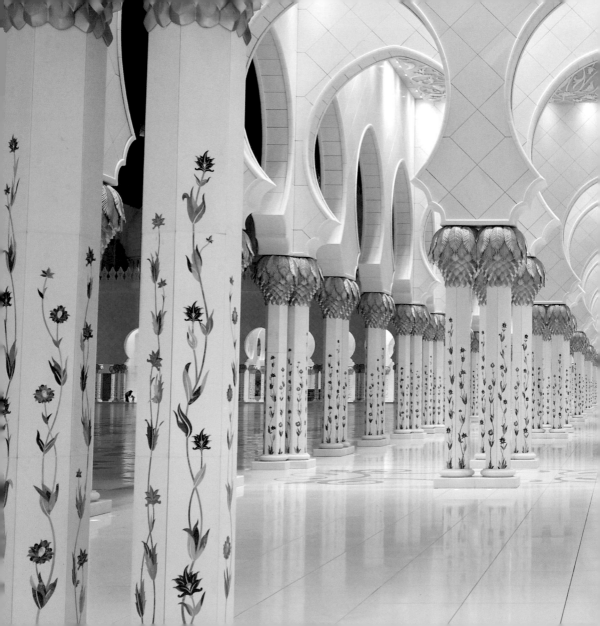

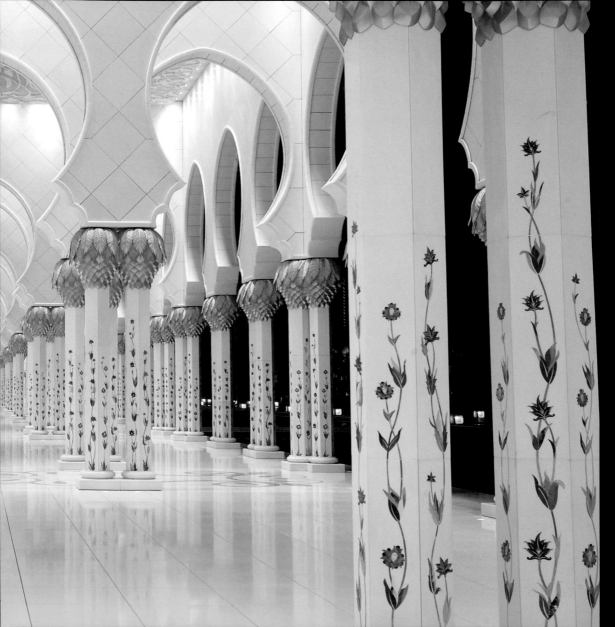

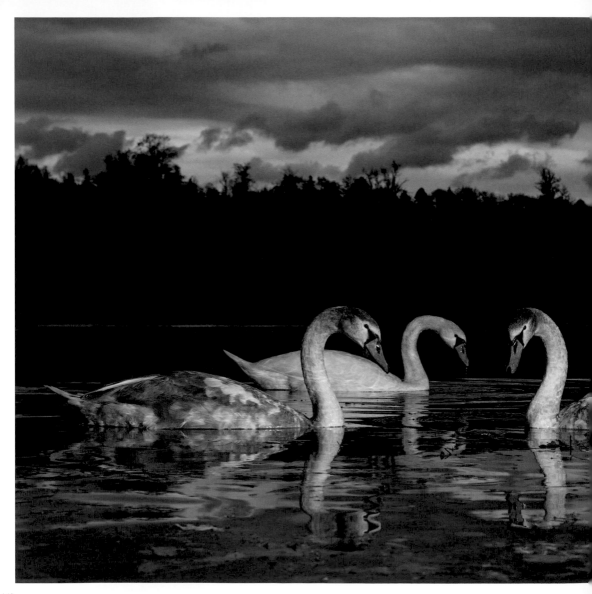

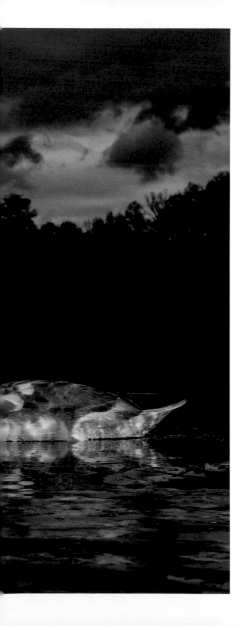

左：波蘭，下西利西亞（Lower Silesia）｜靜謐的池塘中，疣鼻天鵝一家正在平靜的湖水裡覓食。｜奧斯卡 · 多明格斯（Oscar Dominguez）

前頁：阿拉伯聯合大公國，阿布達比｜謝赫扎耶德大清真寺（Sheikh Zayed Grand Mosque）中貼了金箔、裝飾華麗的柱廊圍繞在倒影池邊。｜契那加恩 · 庫那切瓦（Chinagarn Kunacheva）

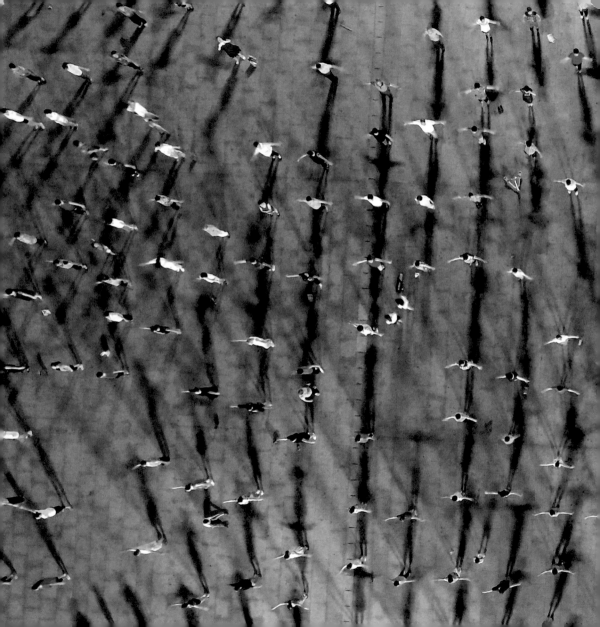

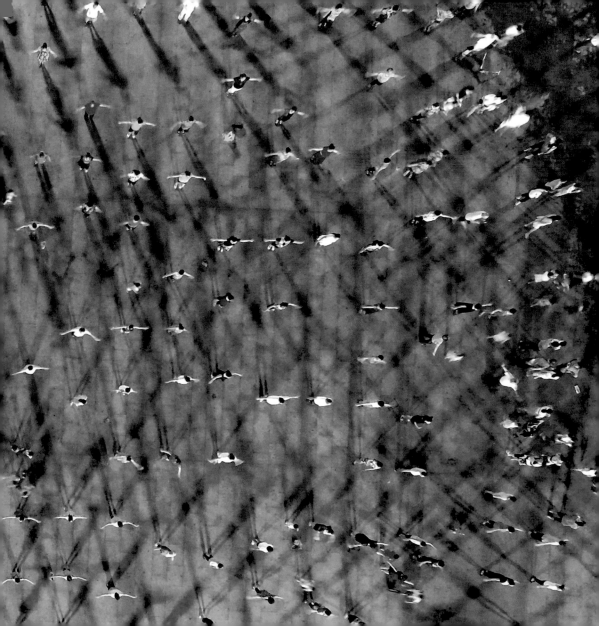

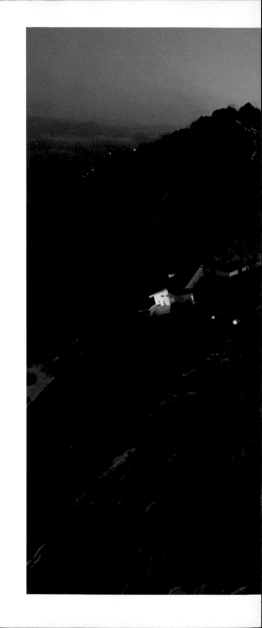

右：奧地利，因斯布魯克（Innsbruck）｜登山客手舉火把，迎接夏至的夜晚。｜
羅比・肖恩（Robbie Shone）

前頁：中國，湖南省｜從一座市鎮的廣場上方俯瞰跳舞的人群。｜*趙杰*

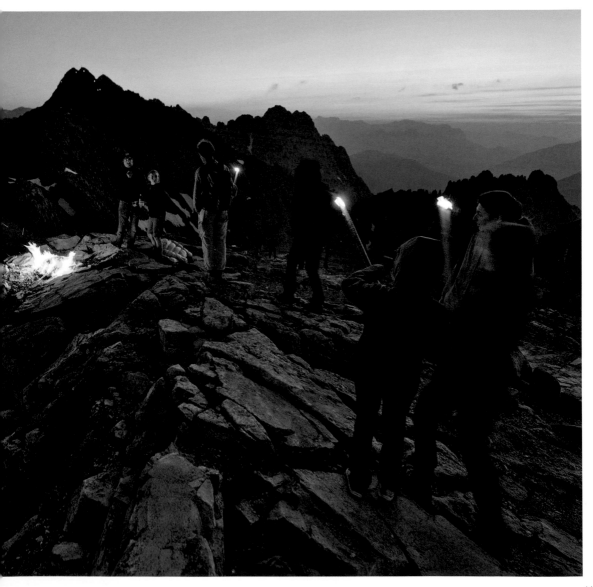

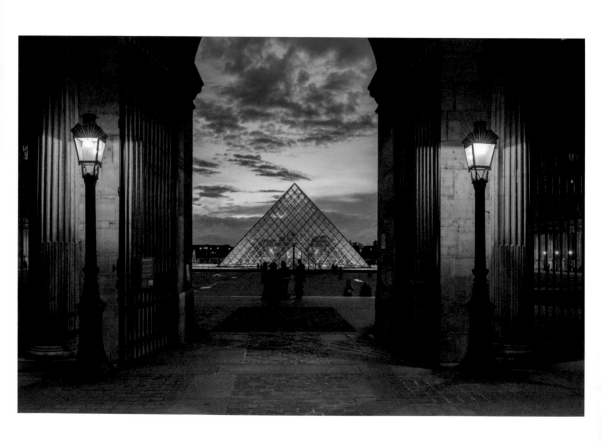

法國，巴黎｜夜色包圍夜訪羅浮宮的遊客。｜*保羅 · S. 巴索羅繆*（Paul S. Bartholomew）

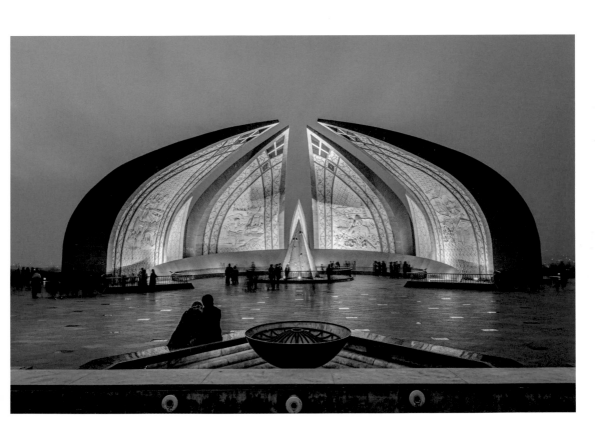

巴基斯坦，伊斯蘭馬巴德｜巴基斯坦紀念碑以柔和的燈光，迎接黃昏的遊客。四片花瓣的造型象徵國家的四個省。｜夏希德 · 汗（Shahid Khan）

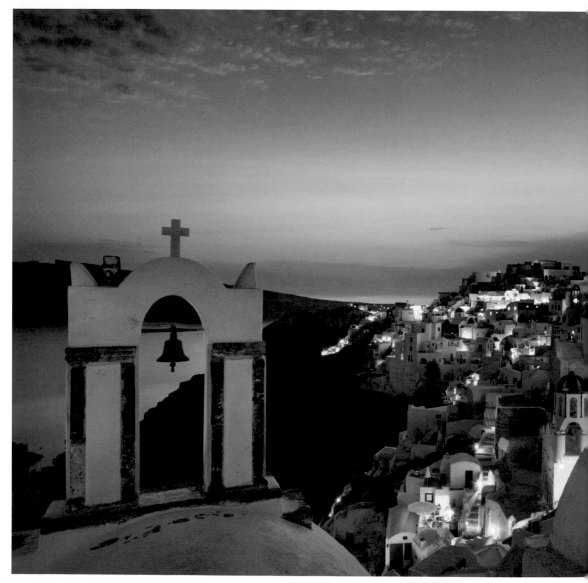

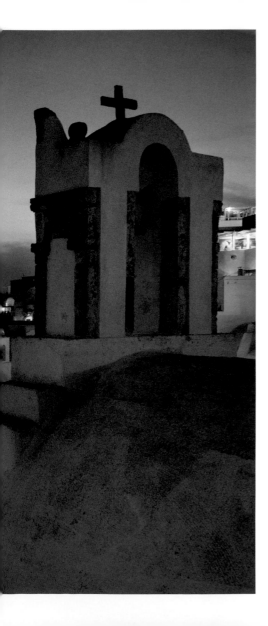

希臘，桑托里尼（Santoríni） ｜愛琴海的伊亞（Oia）小鎮在日落時的點點燈火。｜
Slow Images 圖庫

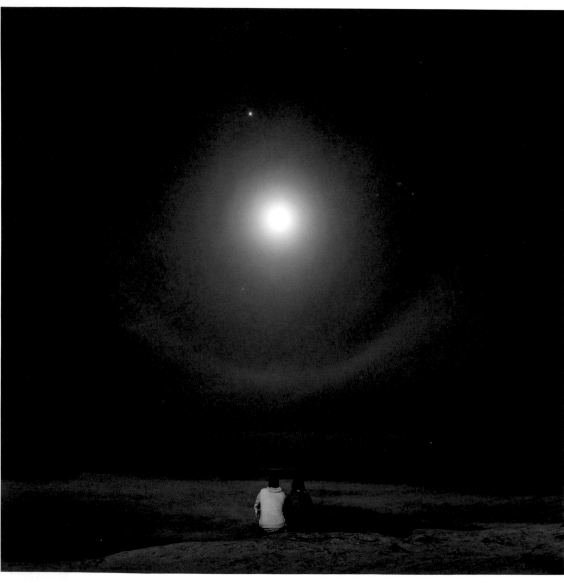

"月光是雕塑品。」

——納撒尼爾 · 霍桑（Nathaniel Hawthorne）

左頁：美國加州，溫丹希海灘（Windansea Beach）｜一對情侶望著被耀眼的月光照亮的海水。｜
克里斯 · 邦內爾（Kris Bonnell）

右：韓國，慶州市｜聳立在大陵苑圓丘之間的兩棵樹。｜全仁誠

第 156 頁：美國加州，舊金山｜舞池上的彩色燈光讓夜晚活了起來。｜吉娜‧費拉齊（Gina Ferazzi）

第 157 頁：香港｜德輔道上的黃色交通標線、彩色雨傘和商店的燈，交織出一幅充滿活力的城市即景。｜史蒂芬‧莫克澤斯基（Stefan Mokrzecki）

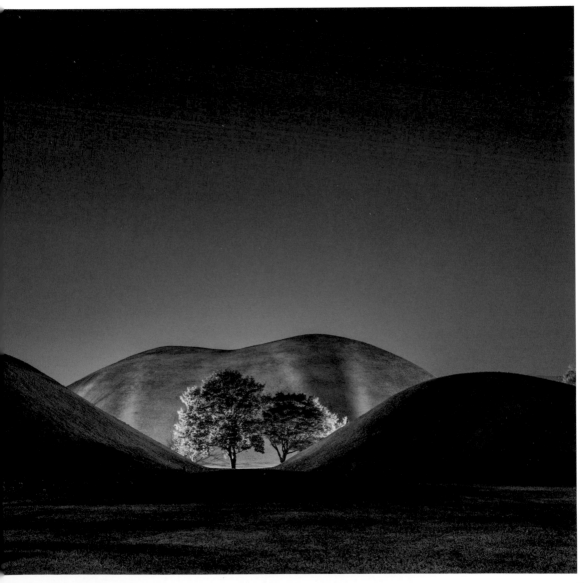

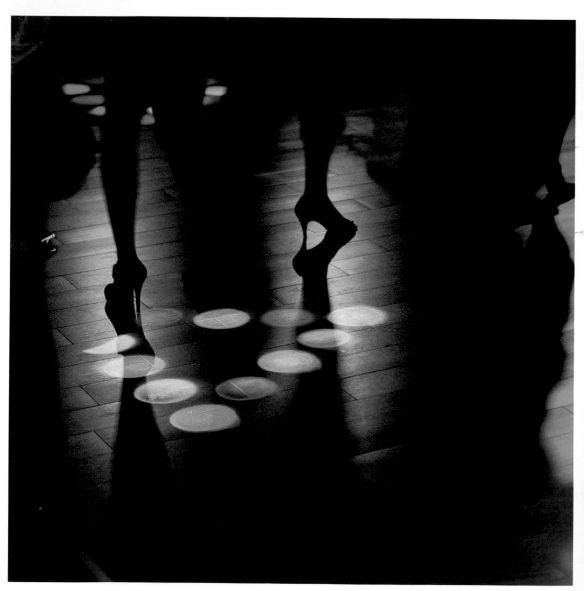

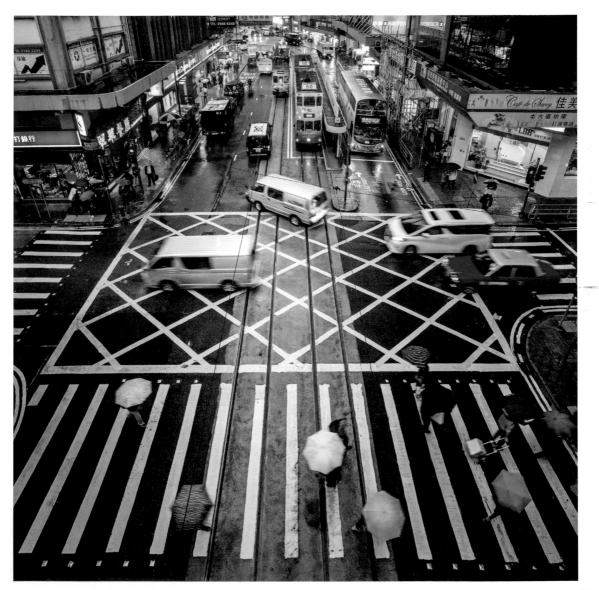

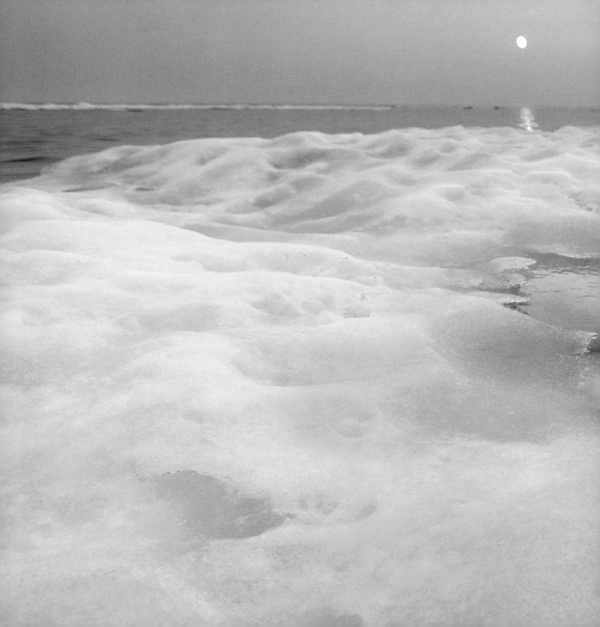

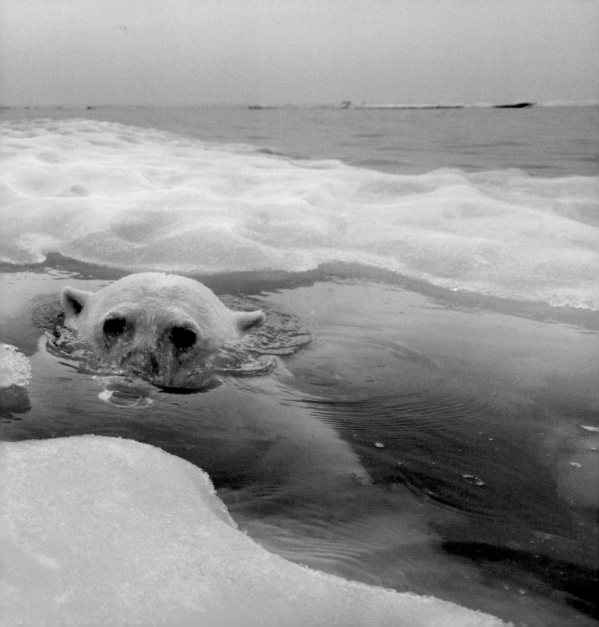

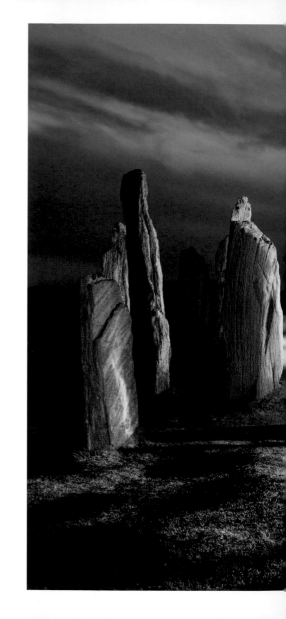

右：蘇格蘭，路易斯島｜外赫布里底群島（Outer Hebrides）的卡拉尼什巨石陣（Callanish Stones）是新石器時代晚期的石陣，一般認為是用來計算天文時。｜大衛・克拉普（David Clapp）

前頁：加拿大曼尼托巴省，邱吉爾｜一隻北極熊從哈得孫灣融化的海冰底下探頭窺看。這個區域夏天的日照很長，一直持續到夜晚。｜保羅・蘇德斯（Paul Souders）

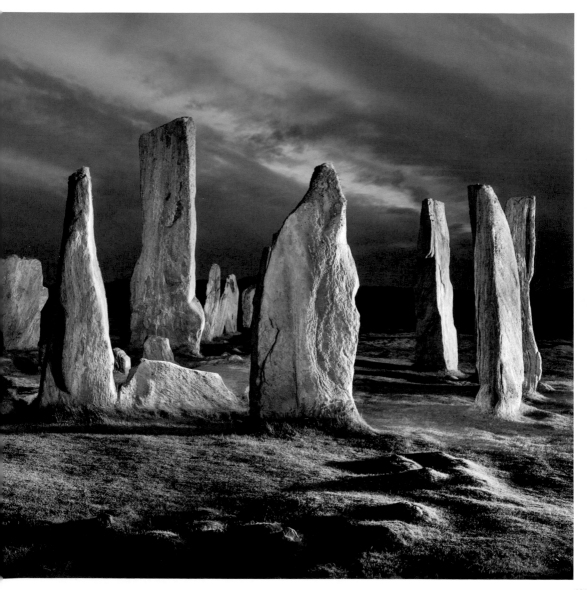

義大利，帕馬（Parma）｜帕馬皇家歌劇院的觀衆正在入座，準備觀賞威爾第作品的演出。｜戴夫·尤德（Dave Yoder）

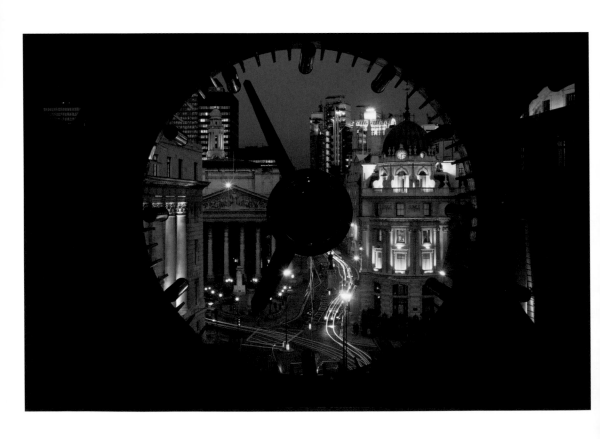

英國，倫敦｜倫敦金融區的燈光從波特麗一號（No 1 Poultry）大樓的鐘塔透進來。｜
理查 · 布萊恩特（Richard Bryant）

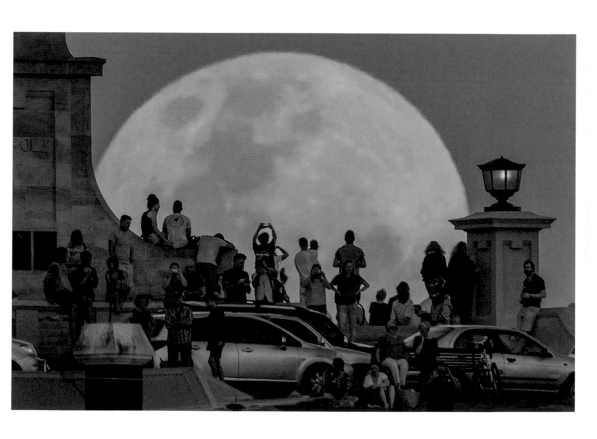

澳洲，夫利曼特（Fremantle）｜觀星者在升起的超級月亮前仰望夜空。｜*保羅 · 凱恩（Paul Kane）*

"在夜晚的黑暗與清晨的光明之間，所有動物、蟋蟀和鳥兒都墜入深深的寂靜，彷彿因夜晚最黑暗時刻的那份深沉，而不敢吭聲。」

——亞莉珊卓 · 富勒（Alexandra Fuller）

右頁：烏干達，伊莉莎白女王國家公園 ┃ 一頭獅子爬到樹上尋找安全的地方睡覺。 ┃ 喬 · 沙托瑞（Joel Sartore）

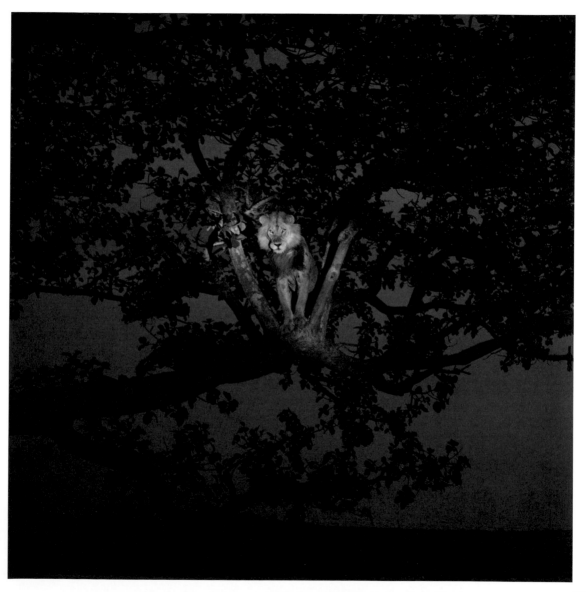

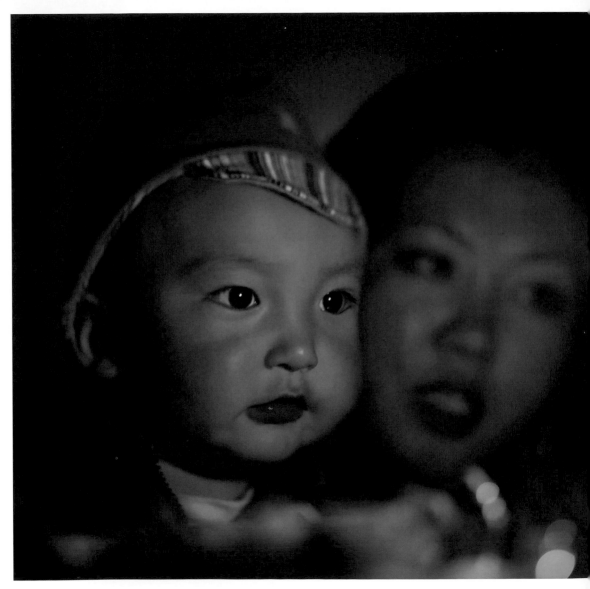

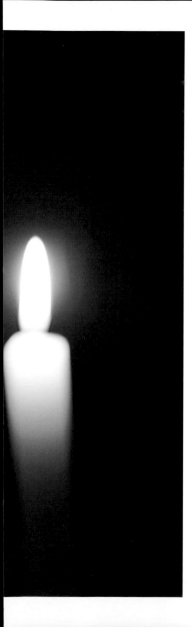

左：吉爾吉斯，波孔巴耶沃（Bokonbayevo）｜一根蠟燭在女人和嬰兒的臉上投下溫暖的光。｜
希努 · 謝哈（Sinue Serra）

次頁：韓國，江陵｜一排排甘藍菜往大海與逐漸變暗的天空延伸而去。｜ *Topic Images 圖庫*

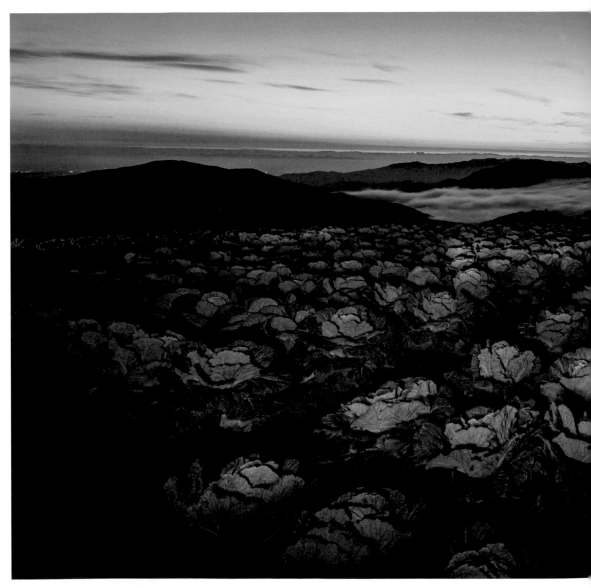

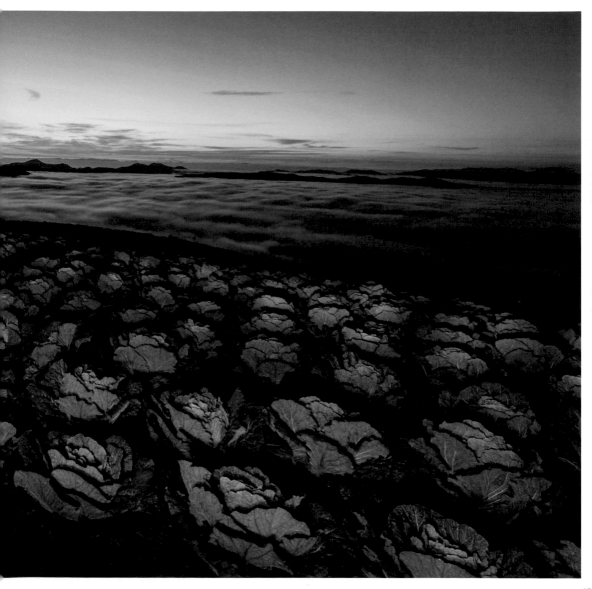

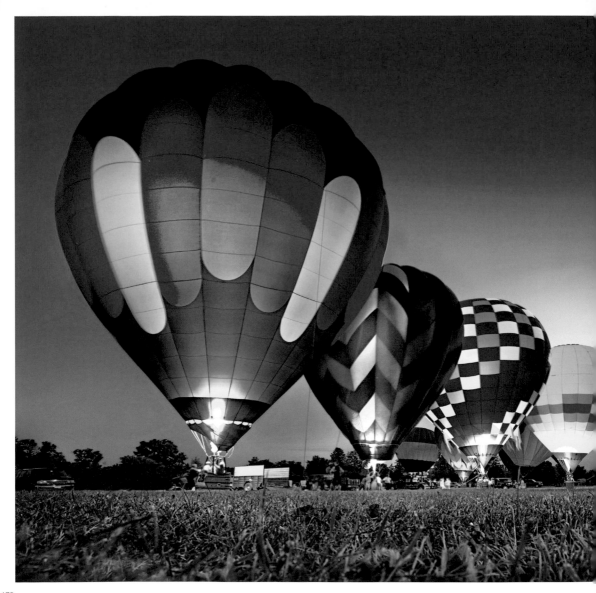

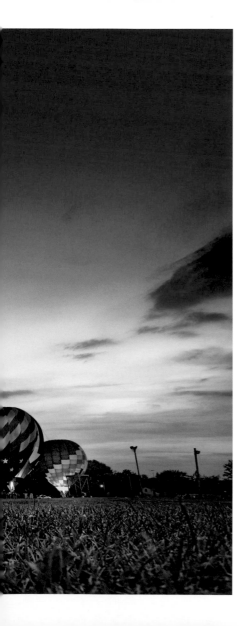

左：美國威斯康辛州，門羅（Monroe）｜鮮豔的熱氣球在涼爽的夏夜等待客人上門。｜
麥特 ‧ 安德森（Matt Anderson）

第 174 頁：澳洲，墨爾本｜一對情侶研究甜點店展示櫃裡誘人的蛋糕。｜道格拉斯 ‧
吉姆希（Douglas Gimesy）

第 175 頁：印度，亞格拉（Agra）｜午夜時分的泰姬瑪哈陵引人靜思。｜波－安德烈 ‧
霍夫曼（Per-Andre Hoffmann）

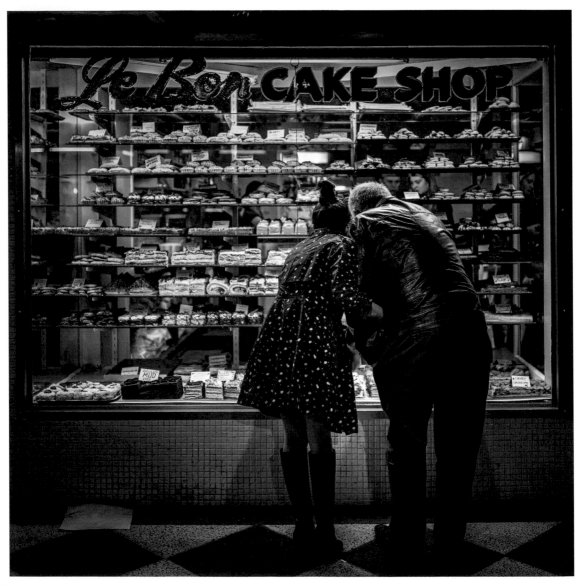

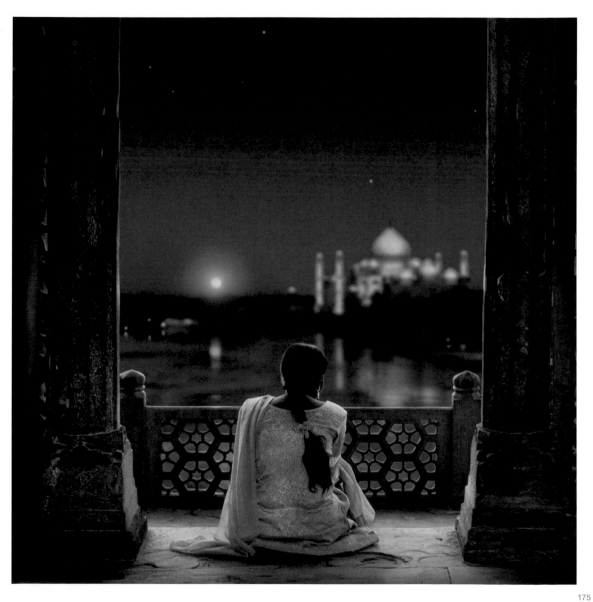

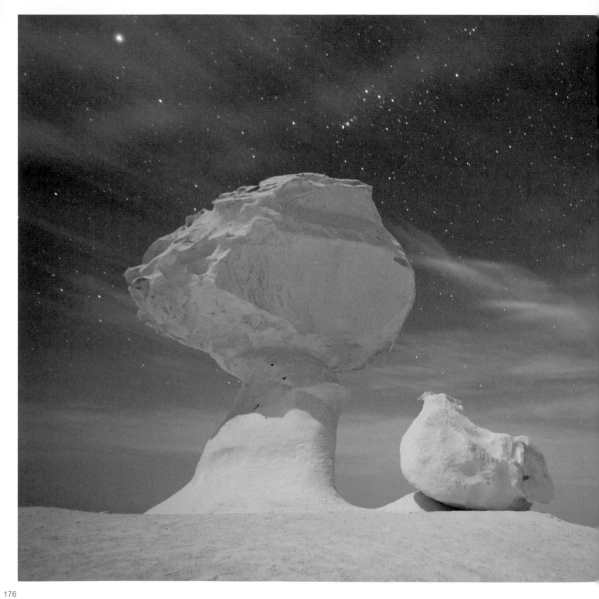

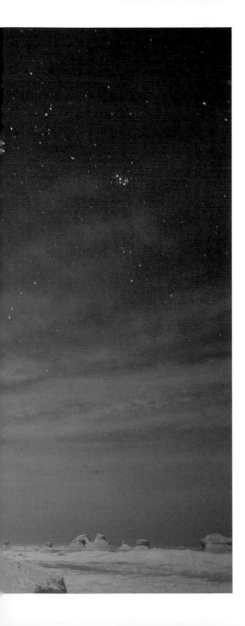

埃及，白沙漠｜白沙漠上明亮的白堊岩，在星空下宛如月球上的景觀。｜
喬治 ・ 史坦梅茲（George Steinmetz）

"黑夜降臨，行星升起，這是一個平安、寧靜的夜：平靜得無法與恐懼相伴。」

——夏綠蒂 · 勃朗特（Charlotte Brontë）

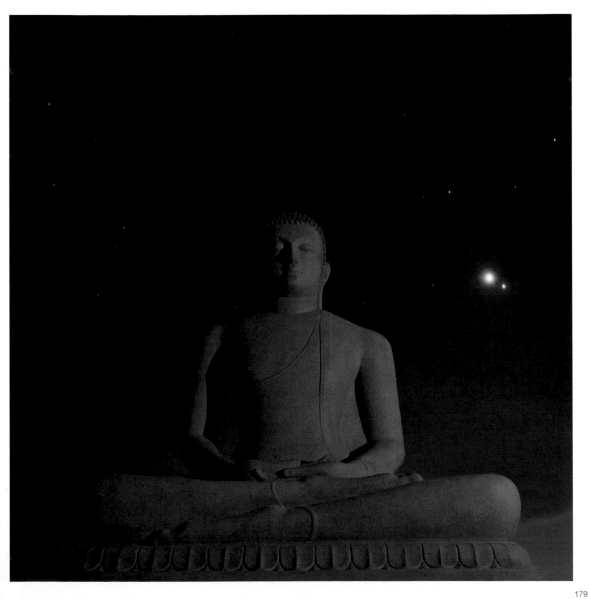

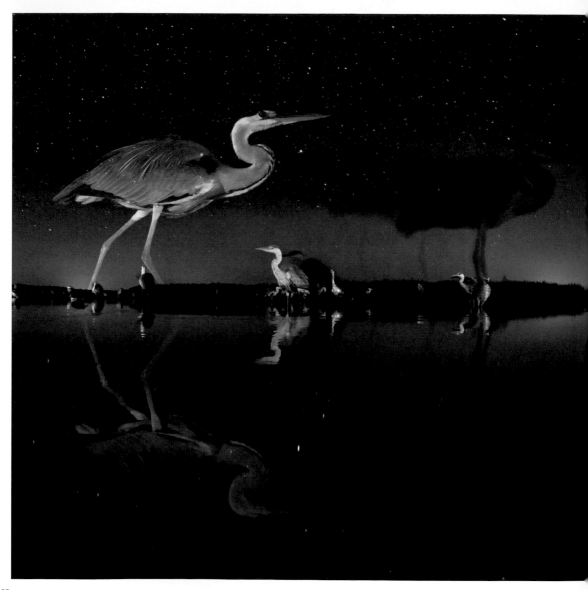

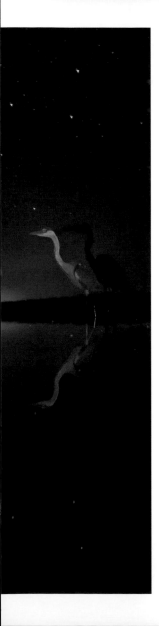

匈牙利，小昆沙國家公園（Kiskunság National Park）｜蒼鷺紛紛來到喬伊湖（Lake Csaj）平靜的湖水中。｜本萊 • 馬提（Bence Mate）

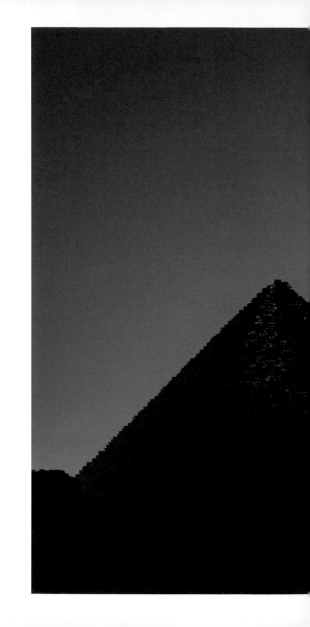

右：埃及，吉沙（Giza） | 吉沙的金字塔襯著開羅的燈光，形成絕美的剪影。 | 大衛・德格納（David Degner）

次頁：美國馬里蘭州，巴爾的摩 | 視覺藝術博物館為了宣傳 1998 年一場展覽而做的「愛」字招牌，至今一直在夜裡發亮。 | 湯姆・格雷戈里（Tom Gregory）

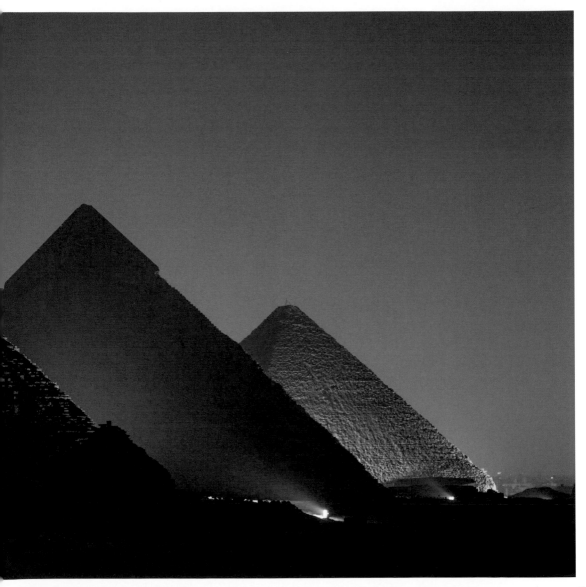

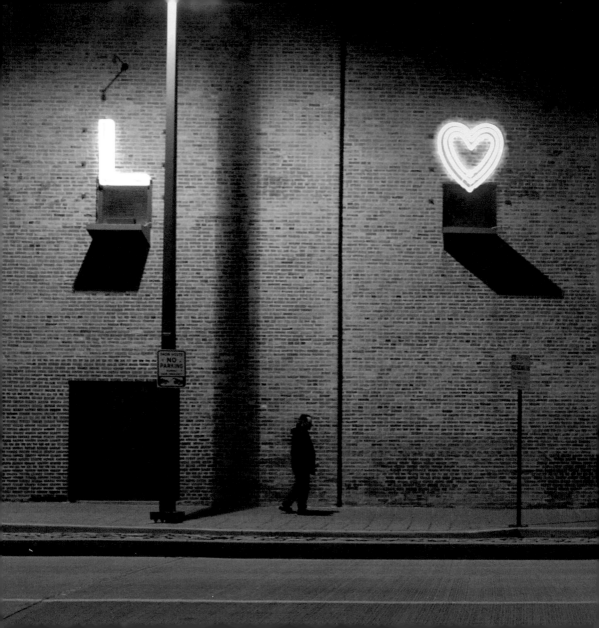

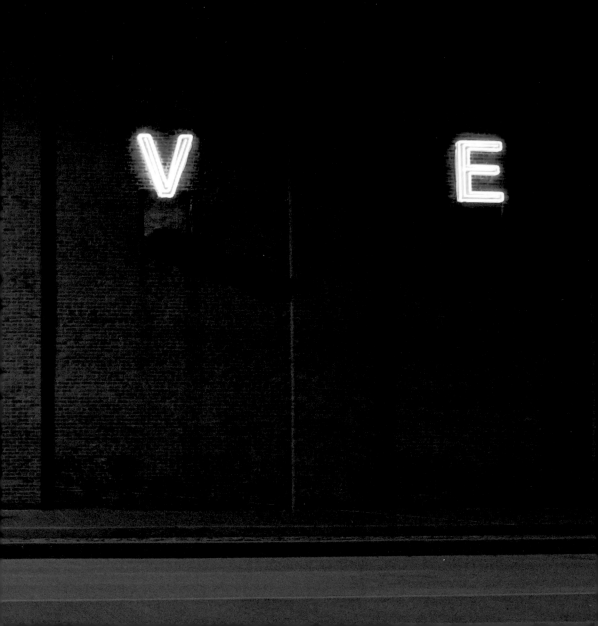

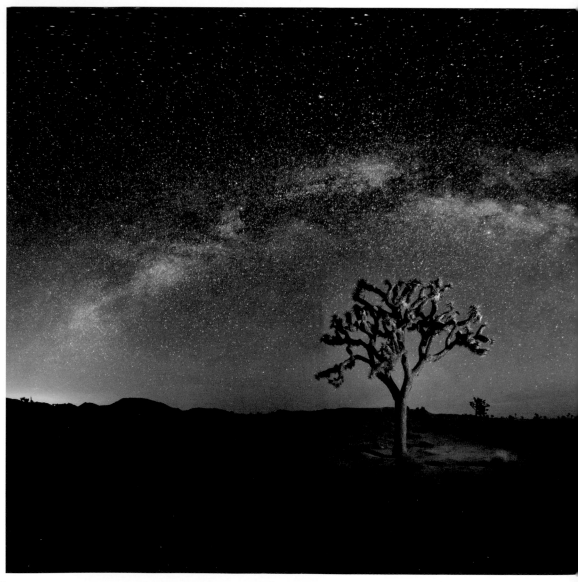

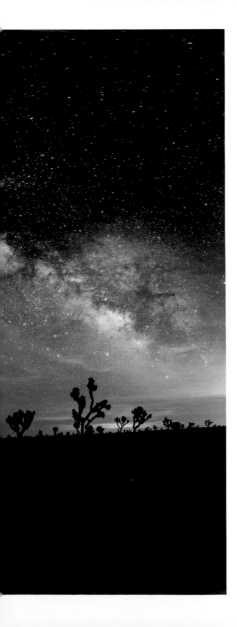

美國加州，約書亞樹國家公園（Joshua Tree National Park）| 銀河形成一道彎彎的框，
框住一棵孤零零的約書亞樹。| 曼尼什・馬塔尼（Manish Mamtani）

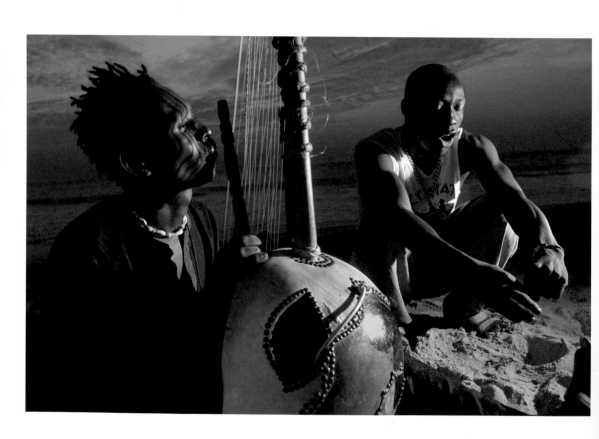

塞內加爾，達卡（Dakar）｜樂手在入夜的海灘上演奏。｜大衛・亞倫・哈維（David Alan Harvey）

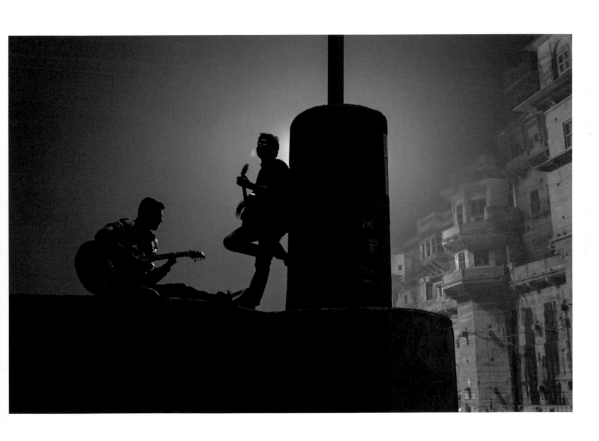

印度，瓦拉納西（Varanasi）｜樂手走上夜晚的街頭即興演出。｜*桑卡爾・戈斯*（*Sankar Ghose*）

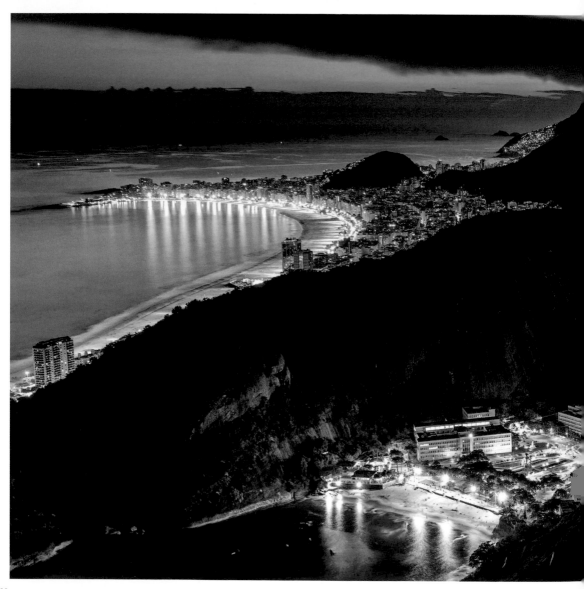

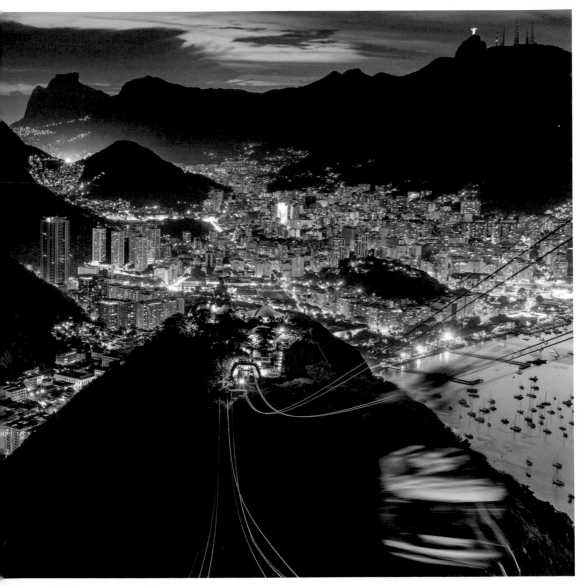

"再難熬的白天，終究還是要向夜晚低頭。」

——歌德（Johann Wolfgang von Goethe）

右頁：地點不詳｜一名芭蕾舞者把市區的一座橋當成練舞室。｜*亞歷珊卓 · 佩特拉可娃（Alexandra Petrakova）*

前頁：巴西，里約熱內盧｜這座位於大西洋和糖麵包山（Sugarloaf Mountain）之間的濱海城市在夜裡充滿活力。｜
安東尼諾 · 巴爾圖喬（Antonino Bartuccio）

192

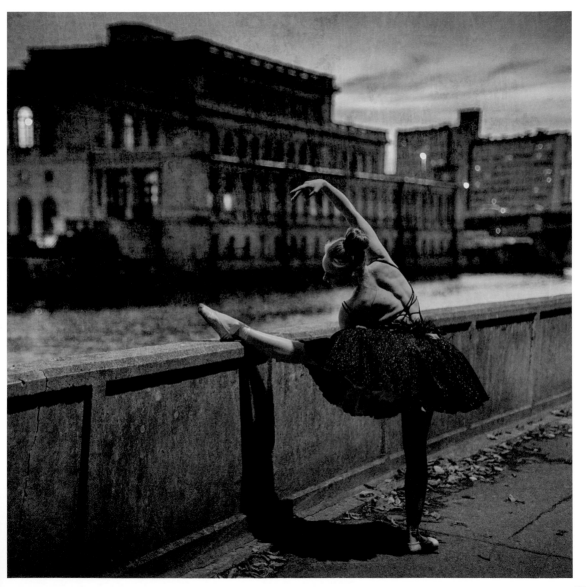

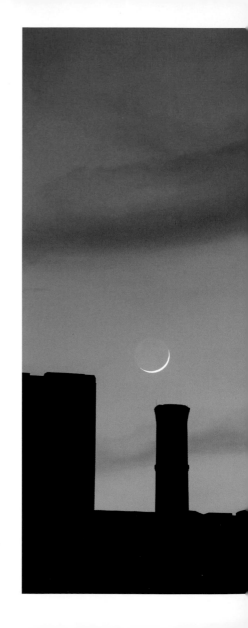

美國新澤西州，澤西城｜屋頂的水塔配上一彎新月，營造出幾何形狀的趣味。｜
保羅 · 蘇德斯

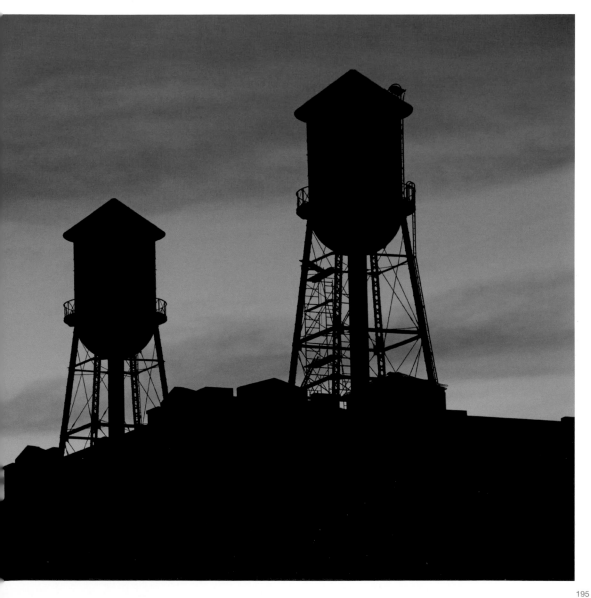

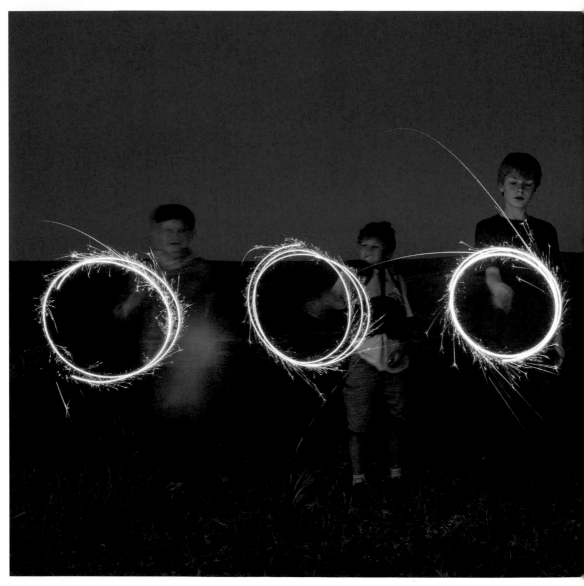

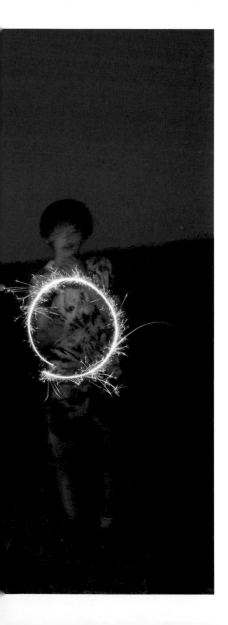

左：美國內布拉斯加州，瓦爾帕來索（Valparaiso）｜在長時間曝光下，四個男孩手中的仙女棒變成了發光的圈圈。｜喬 · 沙托瑞

第 198 頁：加拿大亞伯達省，彼得洛希德省立公園（Peter Lougheed Provincial Park）｜黎明前的上卡那那斯基湖（Upper Kananaskis Lake），湖面上聚集了大量的冰晶。｜韋恩 · 辛普森（Wayne Simpson）

第 199 頁：臺灣，臺北｜花田上遍布的海芋成了草原上的亮點。｜黃皇旗

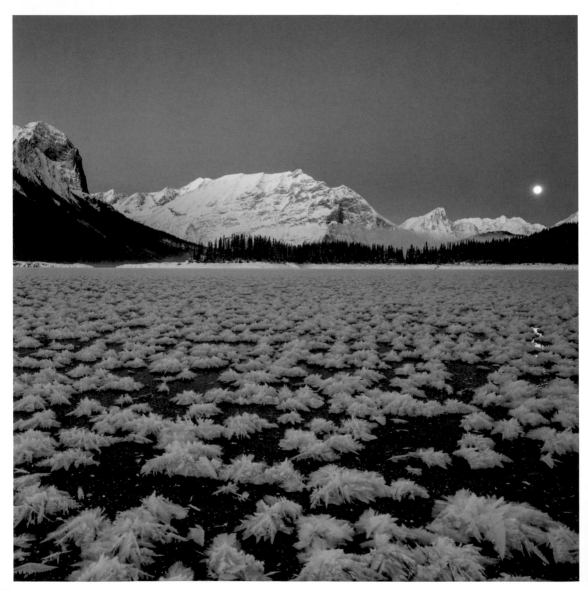

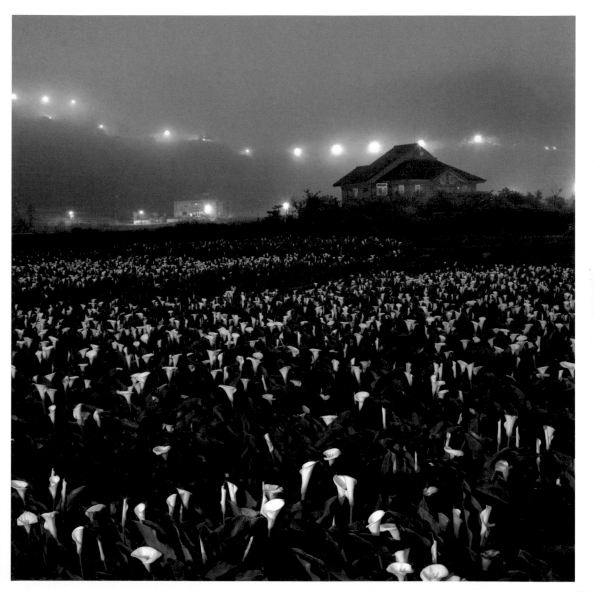

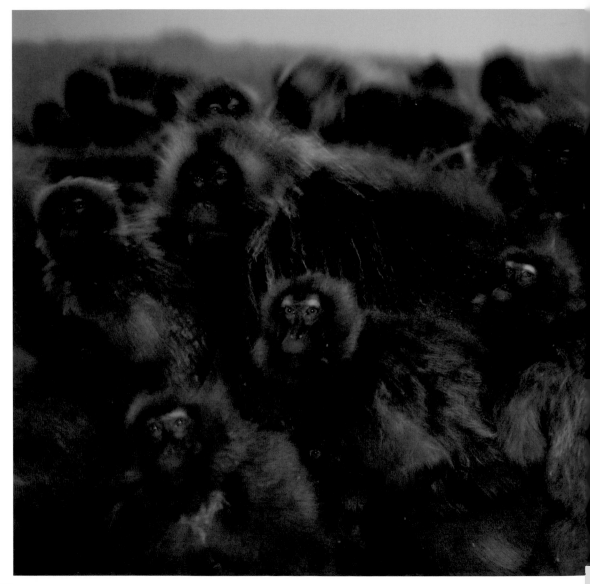

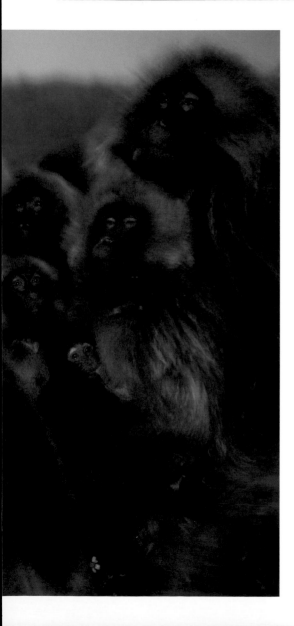

左：衣索比亞｜衣索比亞高地上的獅尾狒家族蜷縮在一起取暖，並躲避捕
　　　食者。｜崔佛・貝克・佛洛斯特（*Trevor Beck Frost*）

次頁：韓國，舒川郡｜密密麻麻的巴鴨在靛藍色的天空下飛舞。｜*Topic
　　　Images 圖庫*

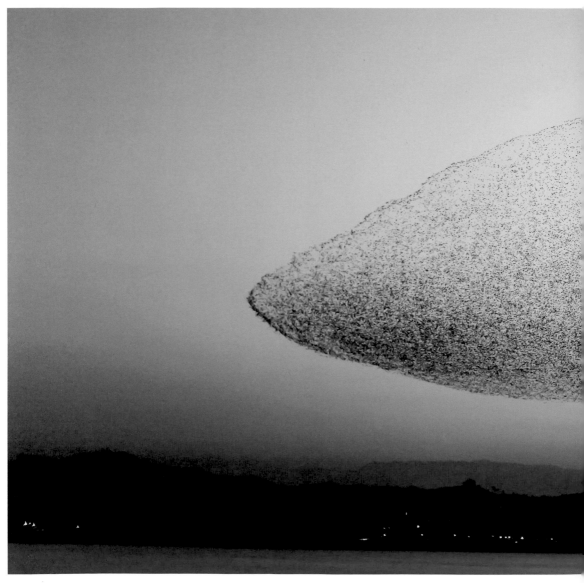

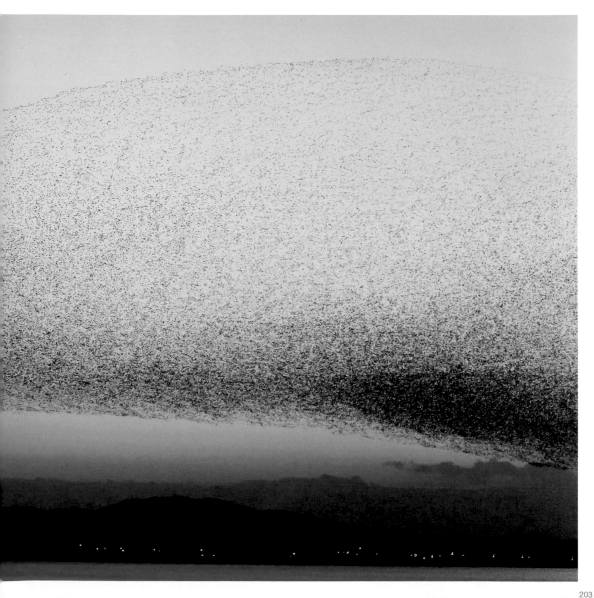

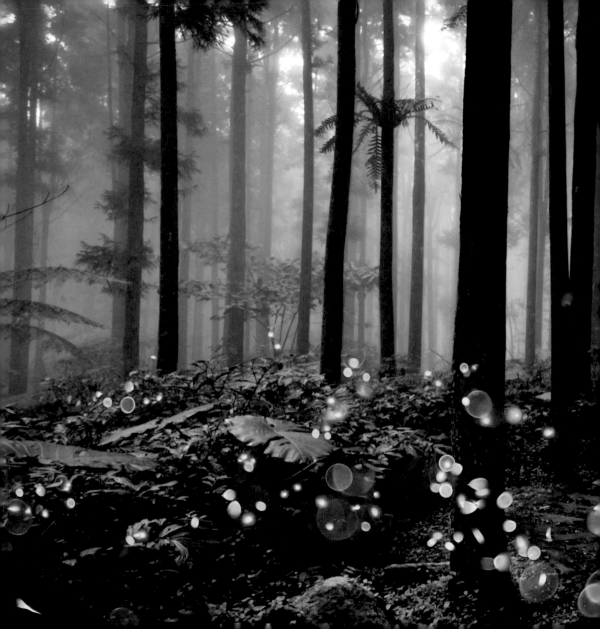

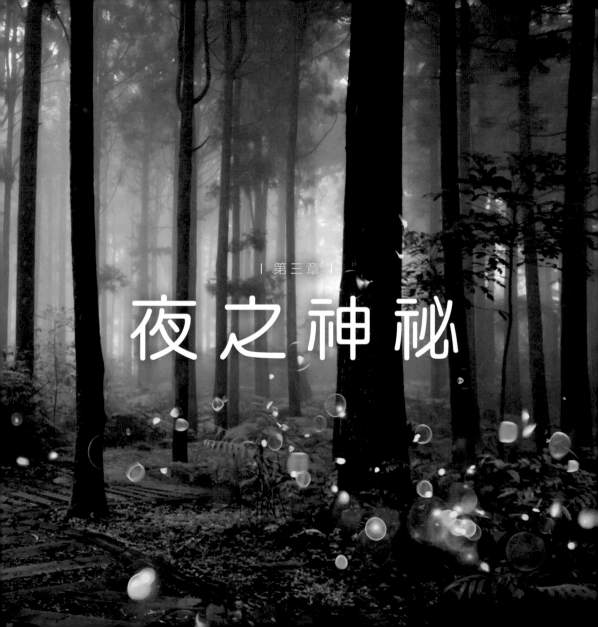

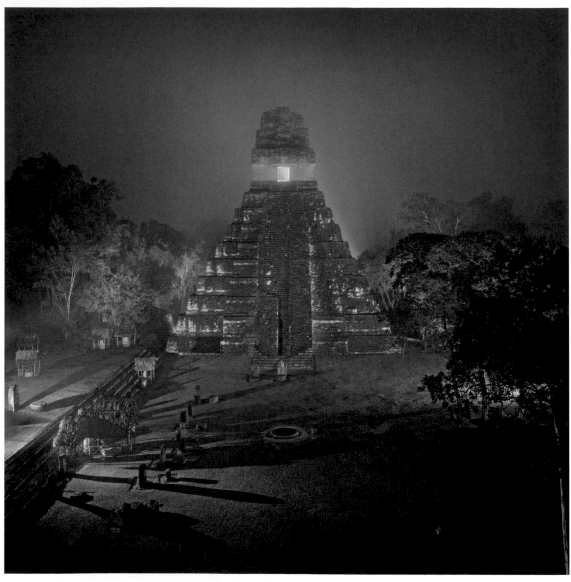

在夜晚的寂靜中，有許多祕密是找不到語言來敘述的。我們設法要了解的時候，就被未知給吞沒了。街道、人行道、橋梁和建築物，這些我們習以為常的場所，顯露出白天看不到的新魔法、色調和形狀。陌生人從身邊走過，目光越過我們。他們要去哪裡，他們在做什麼？我們不敢問——然而我們已經知道了。

人不斷擦身而過的同時，大自然永遠在一旁觀望，無聲地訴說著自然力，以及永恆和崇高的事物。夜晚能把白晝的顏色改頭換面，使原本平凡的東西變成前所未見，然後，還能把顏色灑在天空的調色盤上。難道這些顏色一直都在？在大白天從來就看不出來。

亮黑色的烏鴉觀察了一下，飛走了。長尾水青蛾低調地穿著一身講究的綠。蜘蛛織網，然後走到網中央等待。想像不到的生物在水底下打轉。

靜止的石頭和不停流下的水，不靠語言地談著古老的智慧。時鐘以帶有新意的聲音繼續滴滴答答地走。喧鬧憂慮的世界已經退散。過去、現在、將來——都在夜晚的神祕中安然共存，邀請我們超越時間的束縛。

左頁：瓜地馬拉，貝登省（Petén）｜一號神廟（Temple of the Great Jaguar）的柔和燈光籠罩馬雅古城提卡爾（Tikal）。｜賽門‧諾福克（Simon Norfolk）

前頁：臺灣，臺中｜螢火蟲在林地裡上演一場超現實的燈光秀。｜翔雲

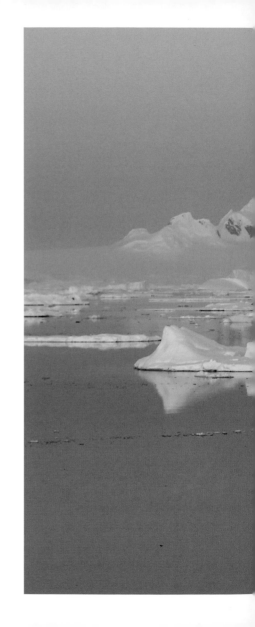

南極洲｜幾隻企鵝站在夏夜裡的浮冰上；南極洲的夏夜十分漫長，而且往往看得到太陽。｜*法蘭西斯・金（Francis King）*

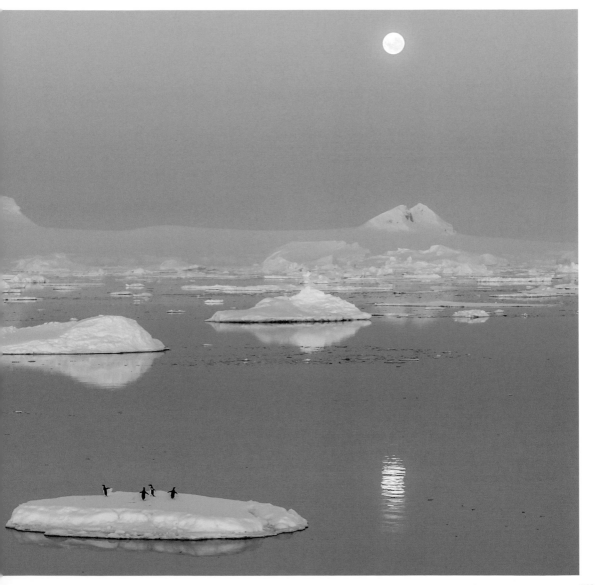

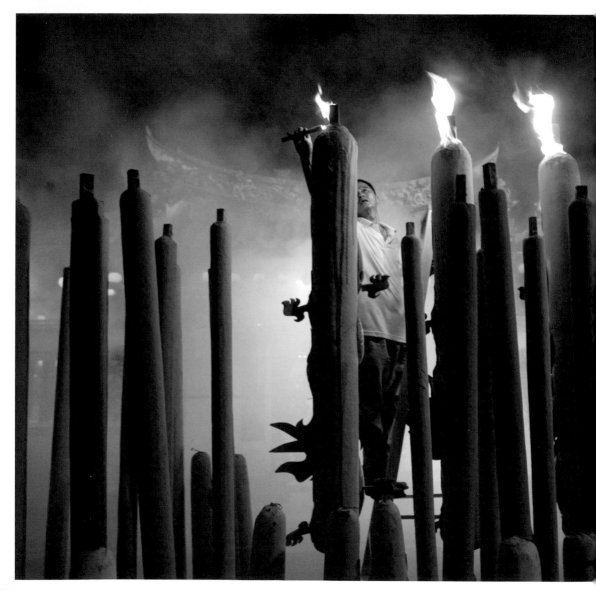

左：馬來西亞，馬六甲｜一名男子點燃廟外巨大的香柱，慶祝農曆新年。｜*約翰 ‧ 史坦梅爾（John Stanmeyer）*

次頁：阿拉伯聯合大公國，杜拜｜駱駝夫牽著兩隻駱駝，走在燈火通明的杜拜天際線前方。｜*Buena Vista Images 圖庫*

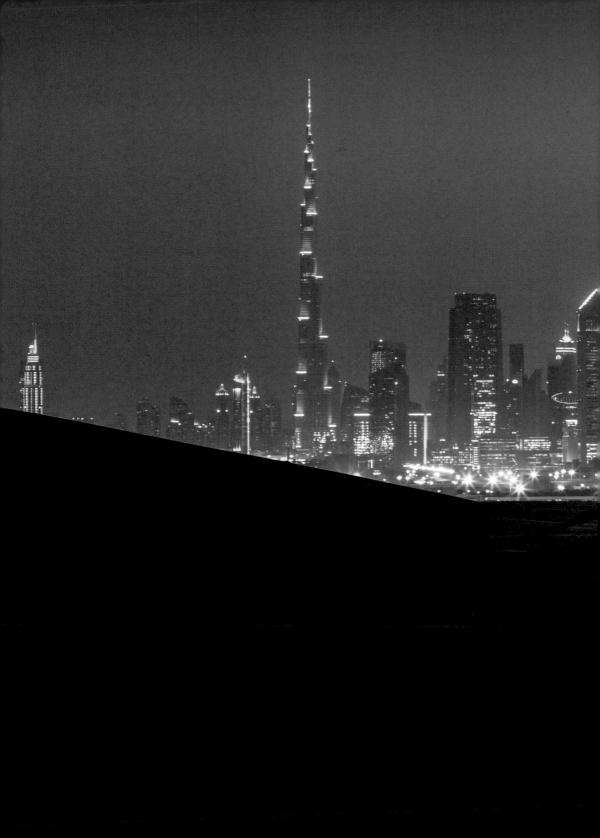

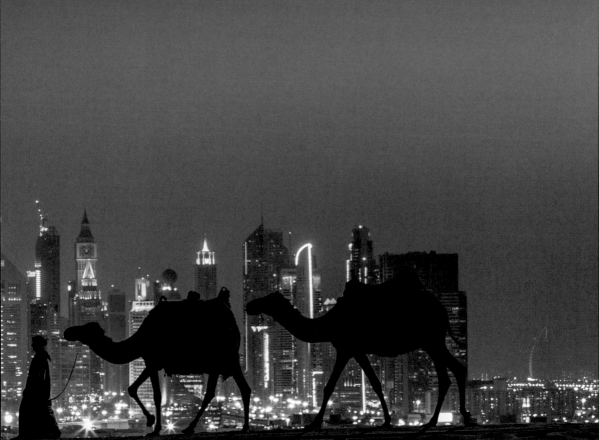

義大利，托斯卡尼丨高聳的松樹形成一個綠色的畫框，框住夜空中的星星。丨
Busà Photography 圖庫

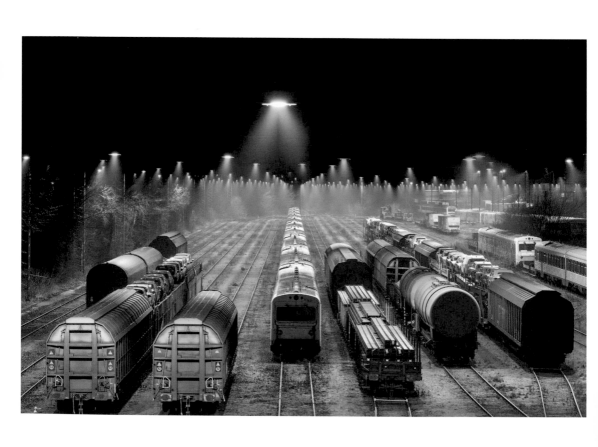

丹麥，非德里夏（Fredericia）｜鐵路機廠明亮的燈光，照在進廠停靠的列車上。｜
麥可・克努森（Michael Knudsen）

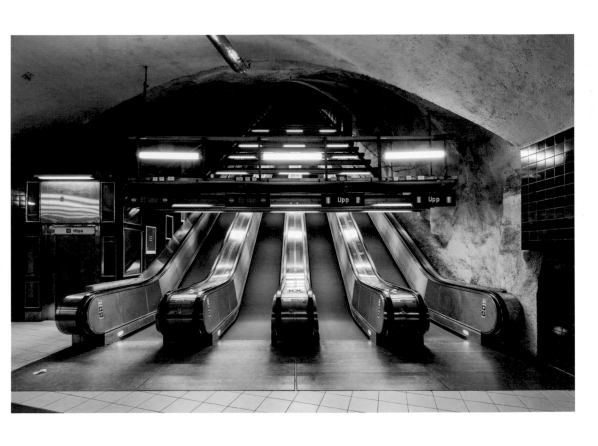

瑞典，斯德哥爾摩｜地鐵站的日光燈強調出華麗的空虛感。｜
克里斯提安 · 阿斯倫德（Christian Åslund）

美國維吉尼亞州，費爾法克斯（Fairfax）｜一名年輕泳者的水中剪影，宛如夢中景象。｜
凱爾西 · 格哈德（Kelsey Gerhard）

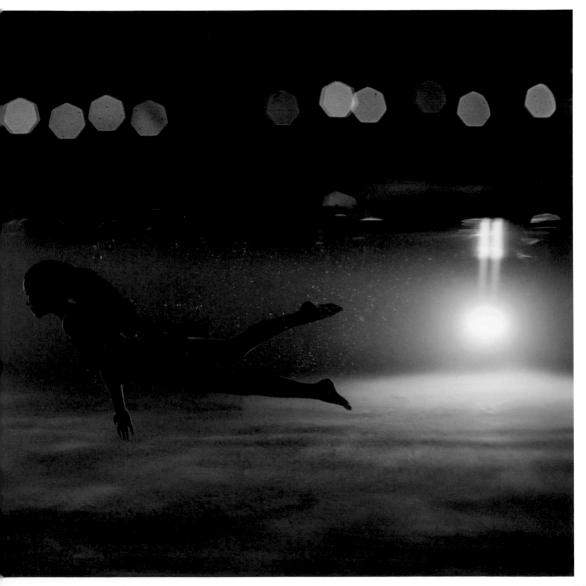

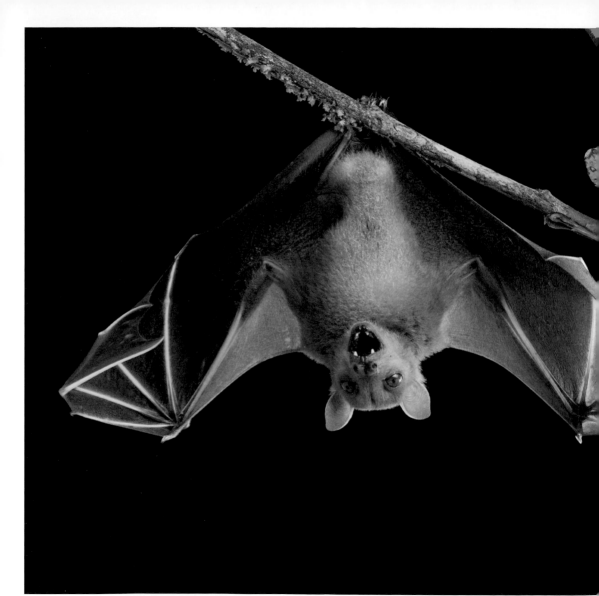

馬來西亞，婆羅洲｜一隻果蝠在熱帶的夜晚張開雙翼。｜李乾

"月亮看著夜晚的很多花朵;而夜晚的花朵只看得到一個月亮。」

——威廉 · 瓊斯爵士（Sir William Jones）

右頁： 美國賓夕法尼亞州，肯尼特斯奎爾（Kennett Square）｜長木花園池塘裡的睡蓮在晚上開花。｜
黛安 · 庫克、連 · 簡歇爾

222

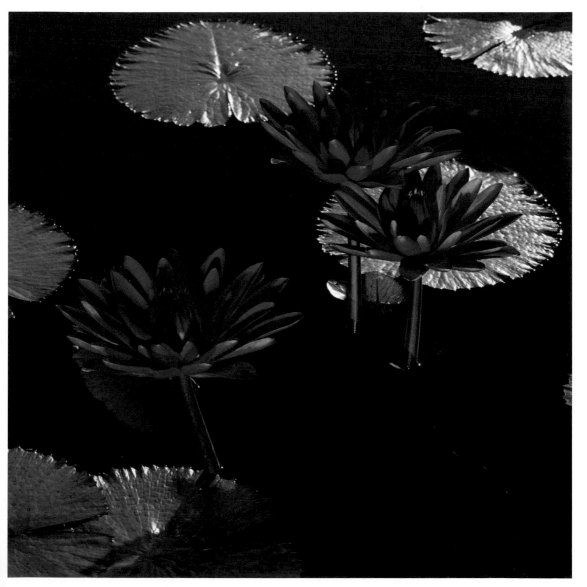

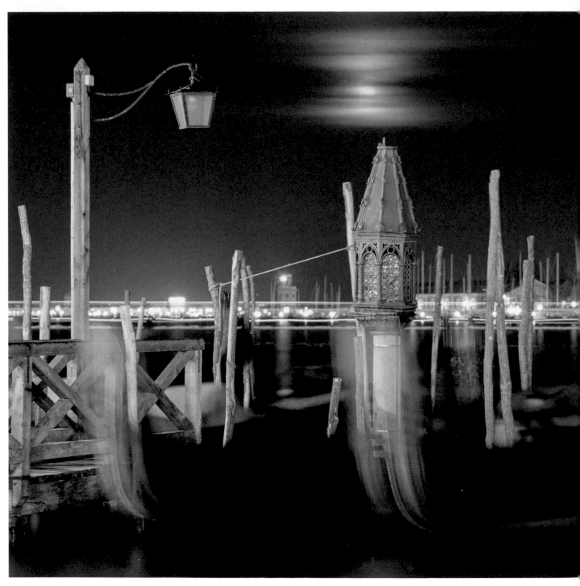

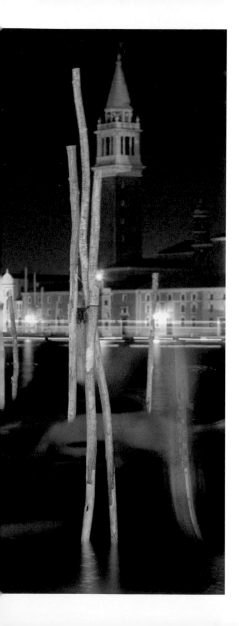

左：義大利，威尼斯｜長時間曝光下的威尼斯大運河夜景。｜*史提夫 · 溫特*

次頁：義大利，因費里歐雷堡（Castelluccio Inferiore）｜冷冽的月光、白雪覆蓋的山峰和繚繞的雲霧，與這座山村相伴。｜*佛朗切斯科 · 桑蒂尼（Francesco Santini）*

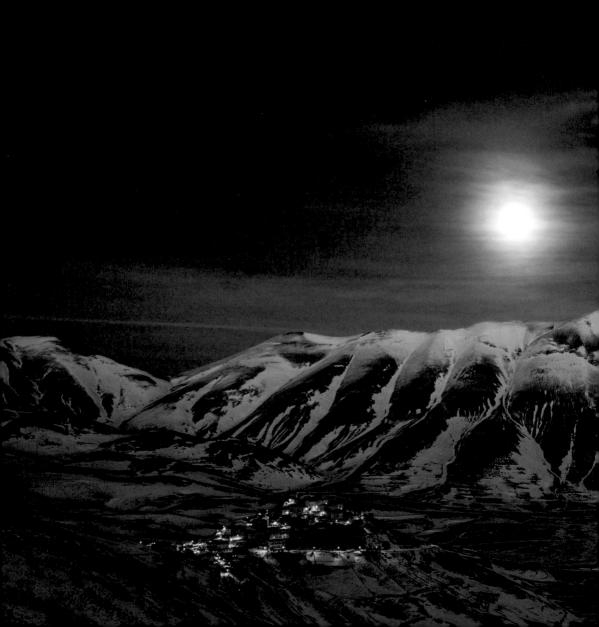

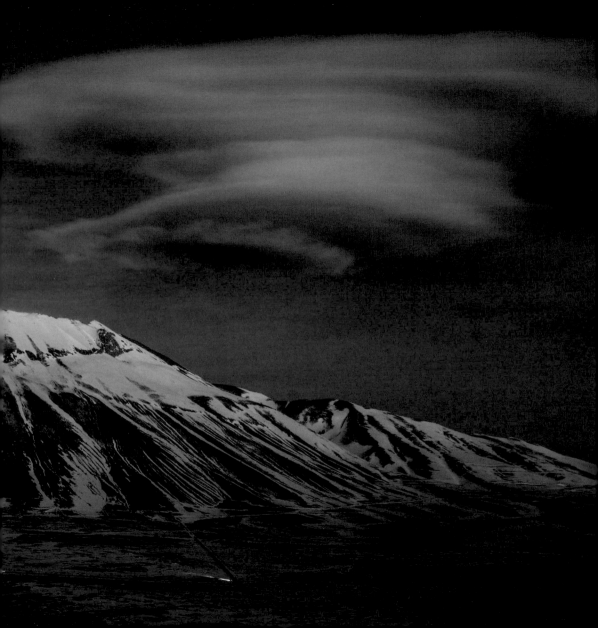

塞席爾｜晚上出來活動的黑邊鰭真鯊在環礁的沙子上徘徊。｜
伊姆蘭．阿馬德（Imran Ahmad）

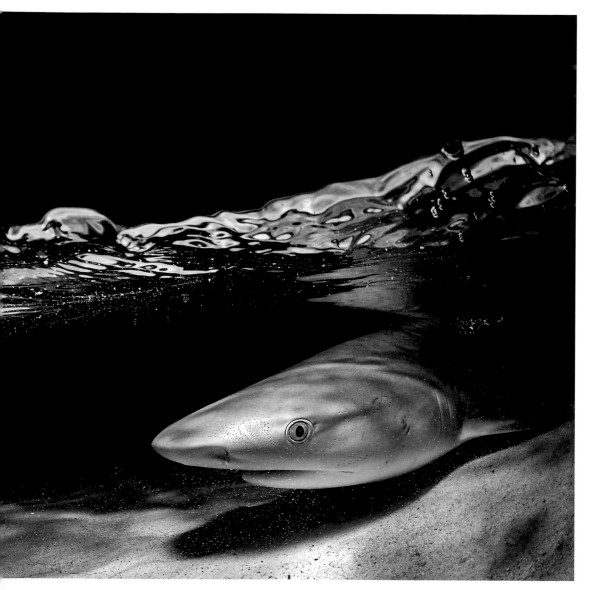

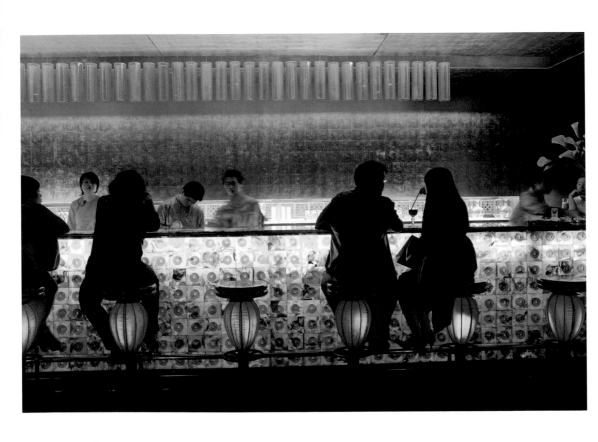

中國，上海｜顧客在上海購物區的一家餐廳享受夜晚。｜卡爾 · 喬漢格斯（Karl Johaentges）

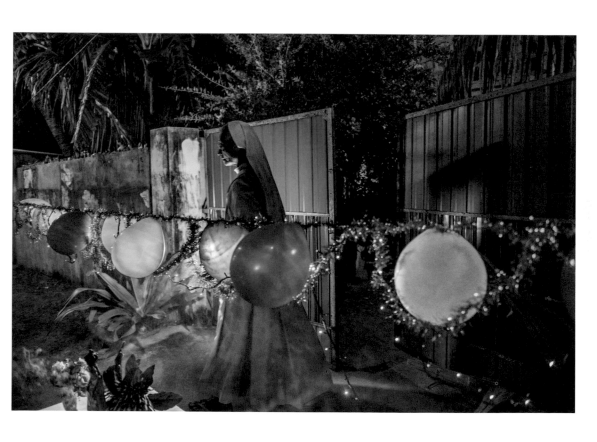

斯里蘭卡，加夫納（Jaffna）｜ 一名天主教修女等待聖塞巴斯提安日的遊行隊伍經過。｜
艾咪 ‧ 維泰爾（Ami Vitale）

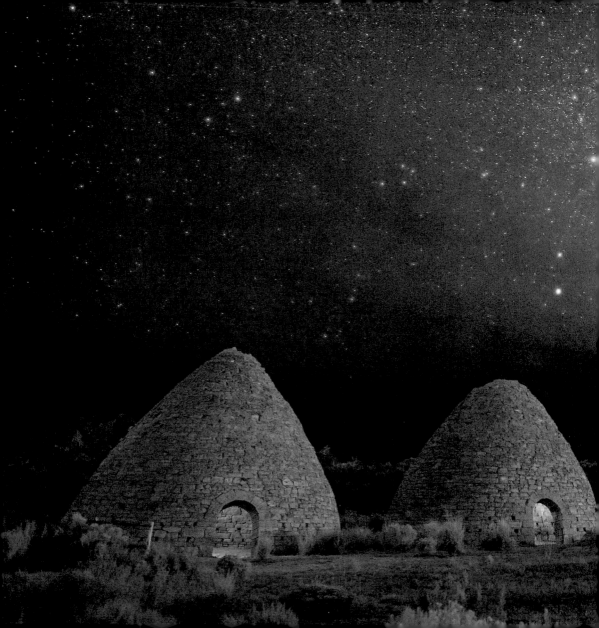

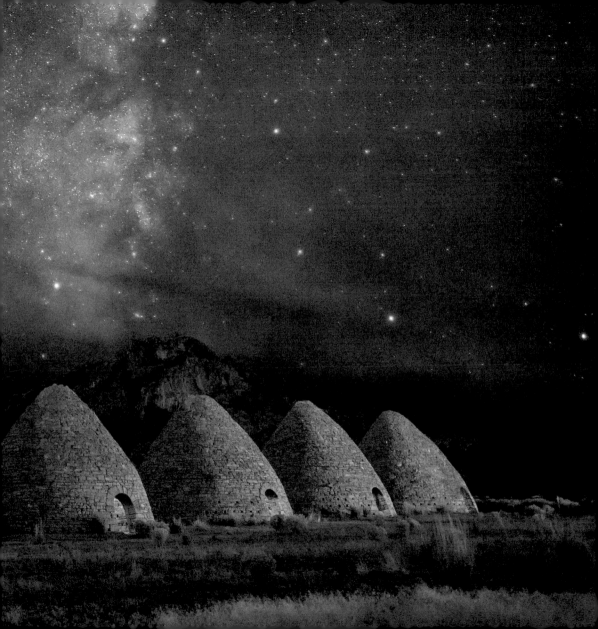

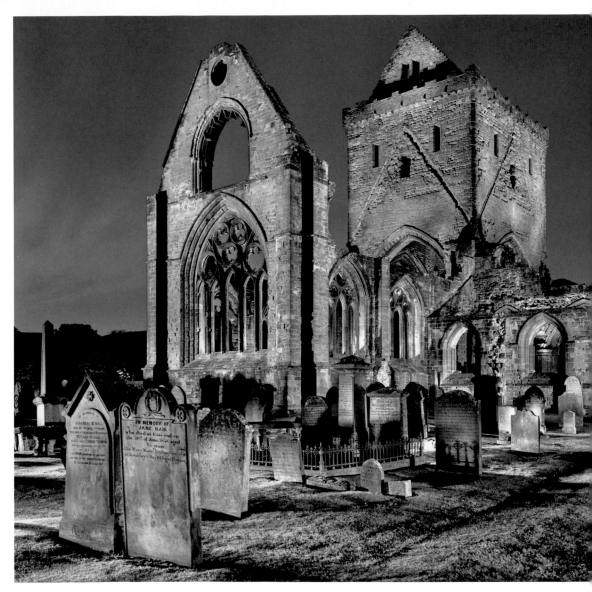

左：蘇格蘭，加洛威（Galloway）｜夜晚細緻的照明讓修道院教堂遺跡更加醒目；這裡的前身是西妥會修道院。｜貝陶德・史坦希伯（Berthold Steinhilber）

前頁：美國內華達州｜銀河照亮了內華達州的歷史景點：沃德炭窯（Ward Charcoal Ovens）。｜羅伊斯・貝爾（Royce Bair）

右：美國，黃石國家公園｜杜南達瀑布（Dunanda Falls）的水氣形成一道夜虹。｜湯姆・墨菲（Tom Murphy）

次頁：泰國，巴吞他尼府（Pathum Thani）｜萬佛節前夕，佛教僧人在法身寺（Wat Phra Dhammakaya）持蠟燭守夜。｜路克・達格比（Luke Duggleby）

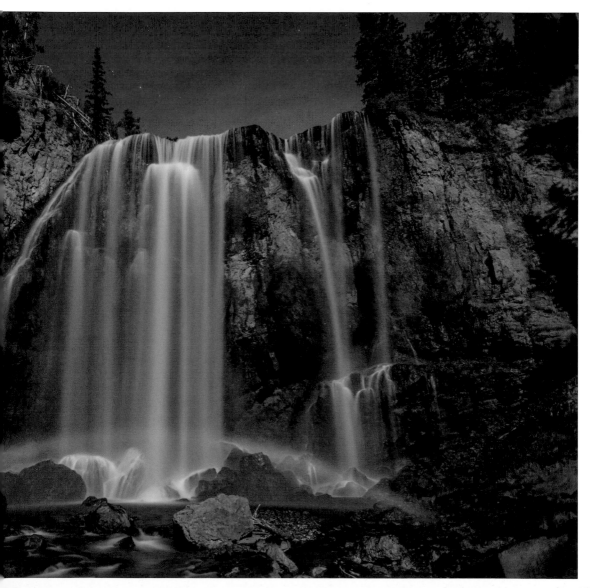

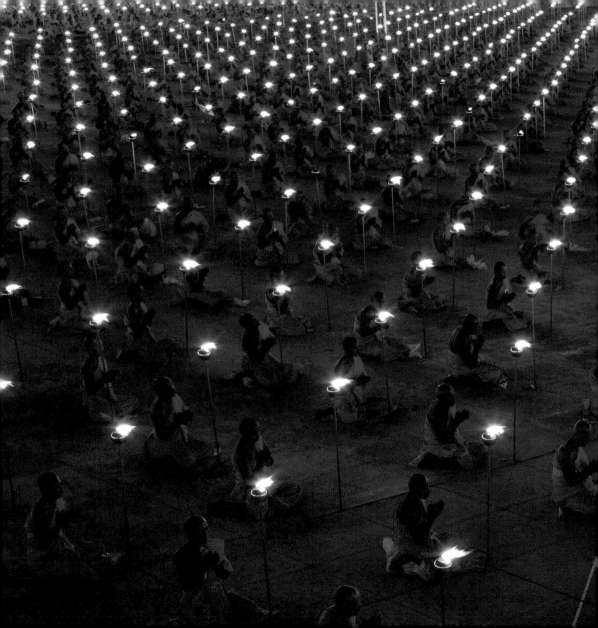

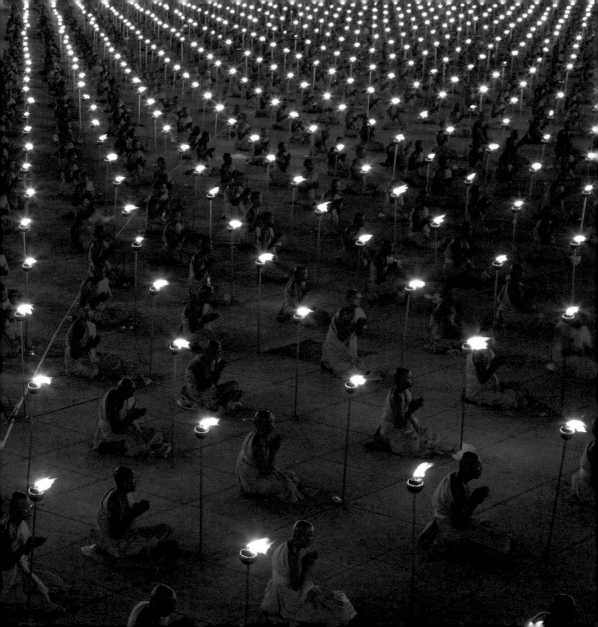

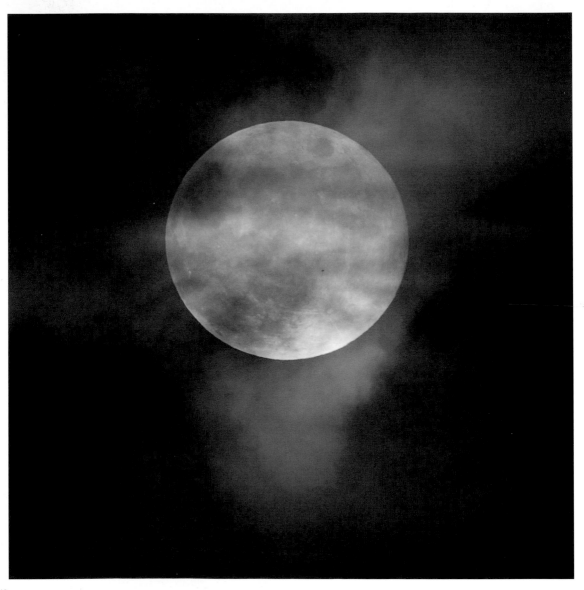

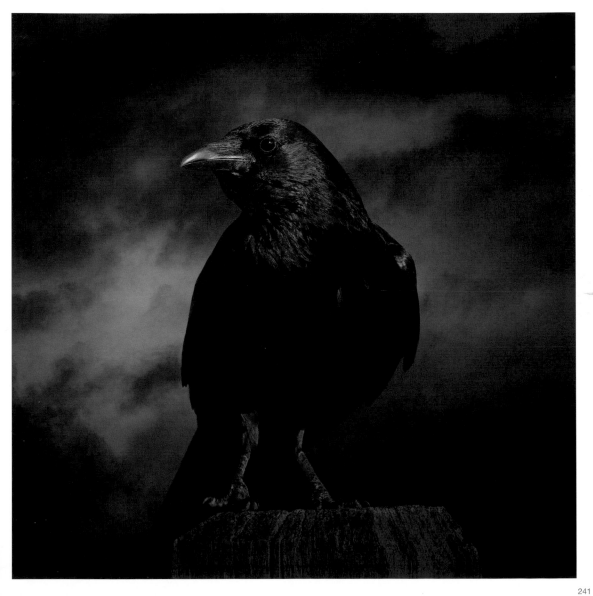

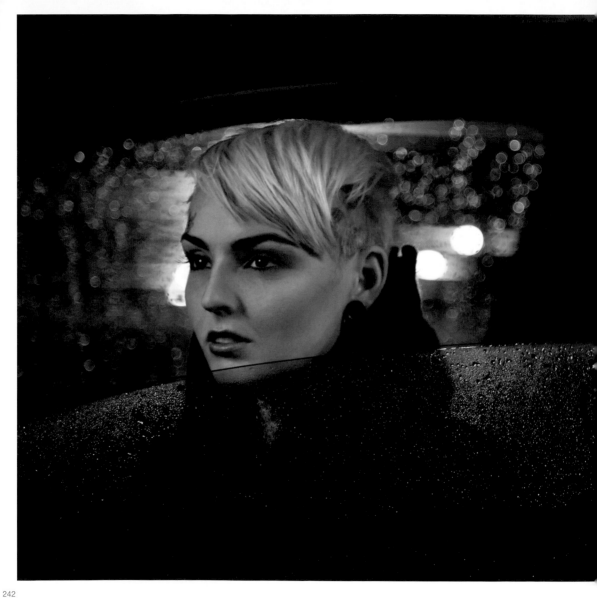

左：英國，倫敦｜雨夜中一名女子望向車窗外。｜*菲利普 ‧ 蘇德迪克（Phillip Suddick）*

第 240 頁：荷蘭，格羅寧根省（Groningen）｜夜空中的滿月。｜
呂克 ‧ 侯根斯坦（Luc Hoogenstein）

第 241 頁：瑞士｜漆黑的烏鴉與漆黑的夜空。｜*布莉姬 ‧ 布萊特勒（Brigitte Blättler）*

"晚上的事情無法在白天解釋，因為白天時它們不存在。」

——恩尼斯特・海明威（Ernest Hemingway）

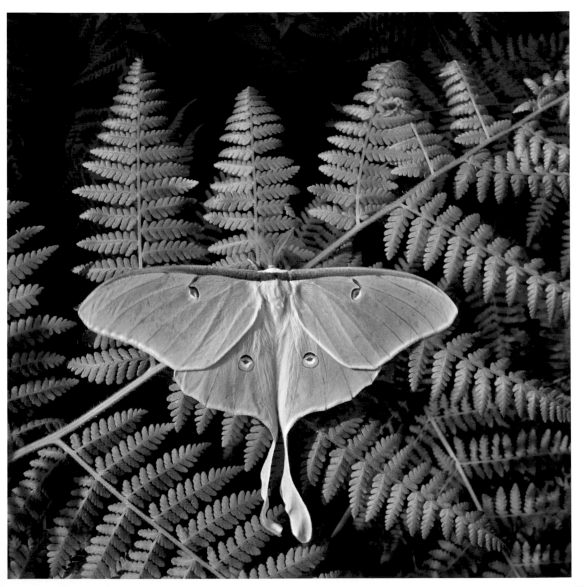

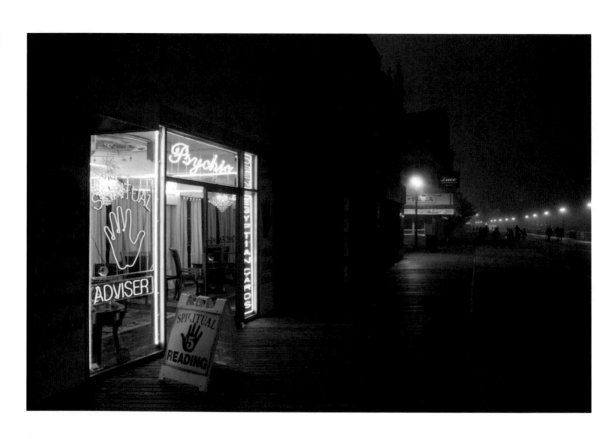

美國新澤西州，大西洋城 ｜ 店面的霓虹燈照射在海濱木棧道的木條上。 ｜ 尼克 · 佩德森（Nick Pedersen）

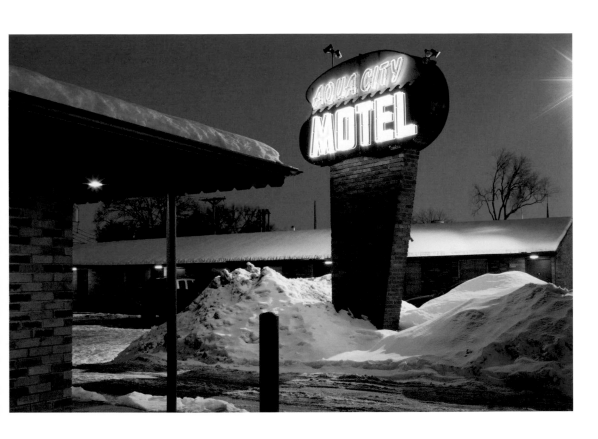

美國明尼蘇達州，明尼亞波利斯｜水城汽車旅館的招牌把白雪照成了粉紅色調。｜*大衛 · 包曼*（*David Bowman*）

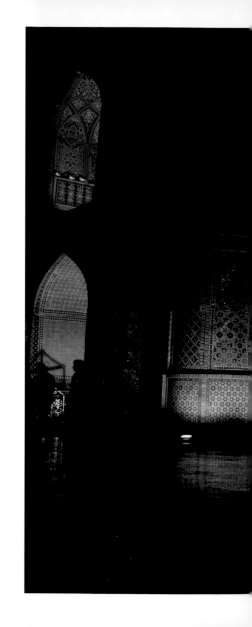

右頁：阿富汗，馬札爾沙里夫（Mazār-e Sharīf）｜哈茲拉阿里（Hazrat-e Ali）神殿又稱藍色清真寺，寺內的燈光為夜景著色。｜*法沙德 · 尤塞恩（Farshad Usyan）*

次頁：冰島，格倫達菲厄澤（Grundarfjördur）｜北極光把圓錐形的教會山（Kirkjufell Mountain）上空染成綠色。｜*大衛 · 克拉普*

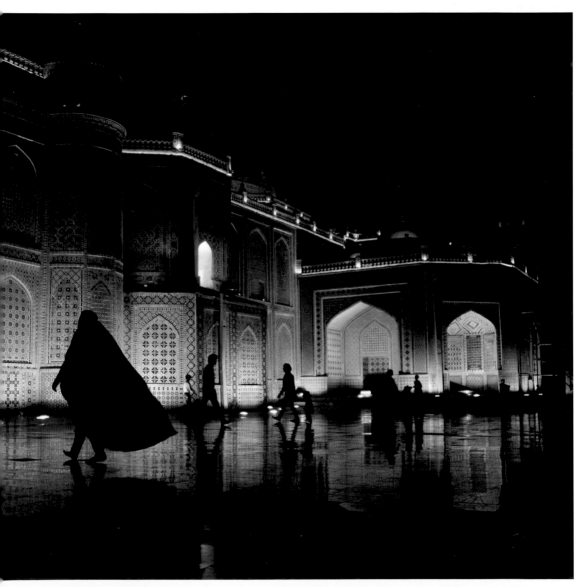

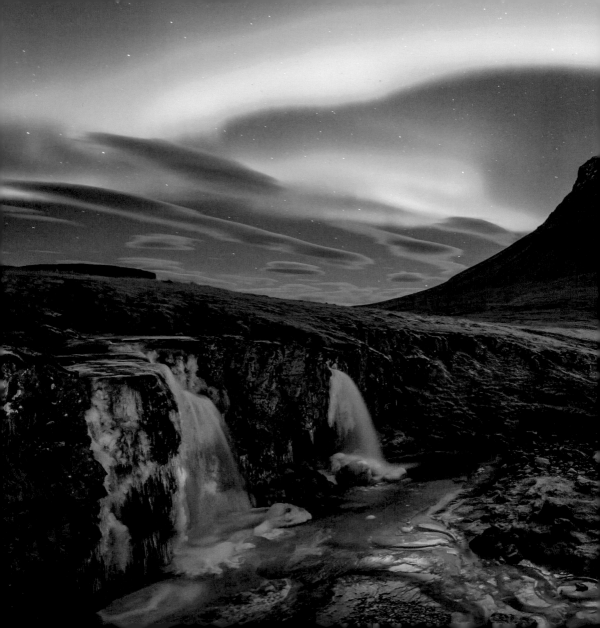

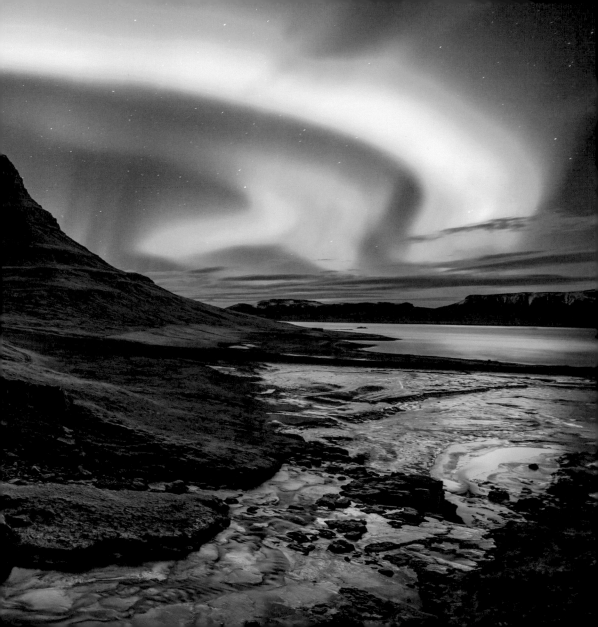

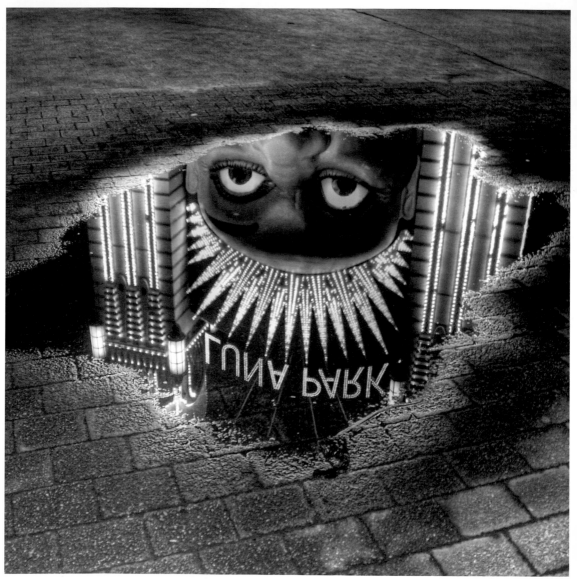

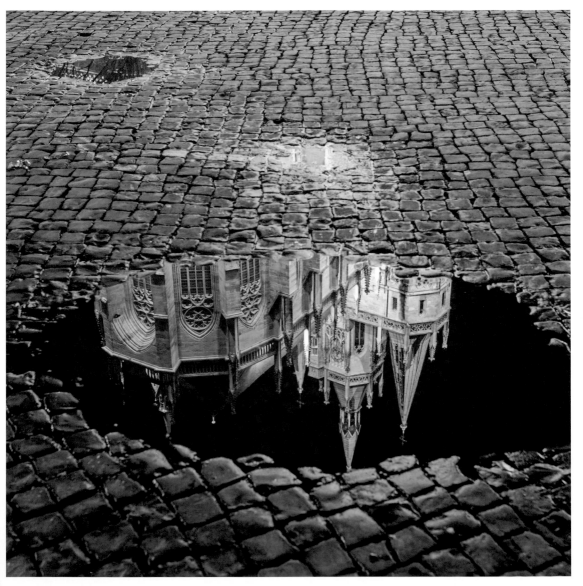

253

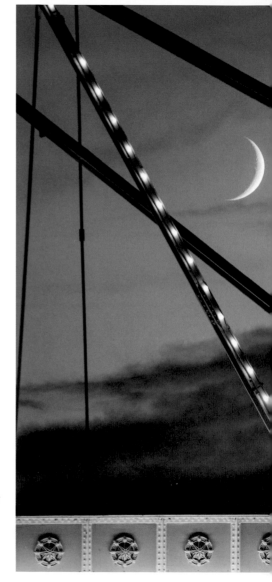

右：英國，倫敦｜入夜之際高掛在亞伯特橋（Albert Bridge）鋼纜間的一彎新月。｜*阿莫斯 · 查波（Amos Chapple）*

第 252 頁：澳洲，北雪梨｜月神公園（Luna Park）的霓虹招牌倒映在一攤水窪中。｜*小德摩斯提尼 · 馬提歐（Demosthenes Mateo, Jr.）*

第 253 頁：德國，圖林根（Thuringia）｜艾福特大教堂（Erfurt Cathedral）的尖塔倒映在鵝卵石街道的積水中。｜*亨利克 · 薩杜拉（Henryk Sadura）*

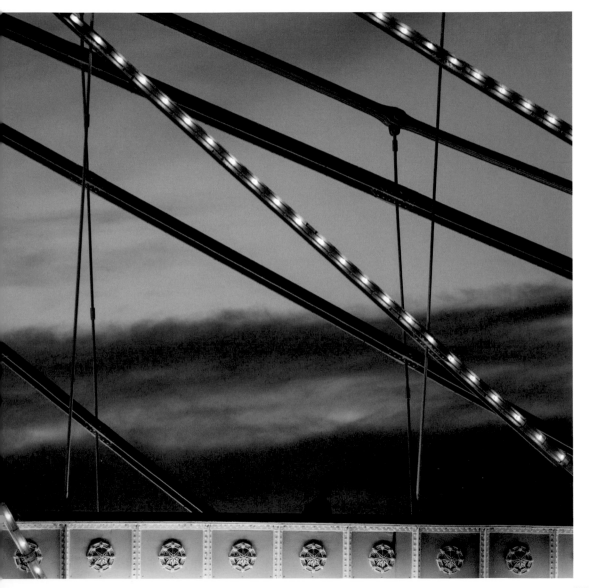

"真正的發現之旅……不是造訪陌生之地，而是找到新的眼光。」

——馬塞爾 · 普魯斯特（Marcel Proust）

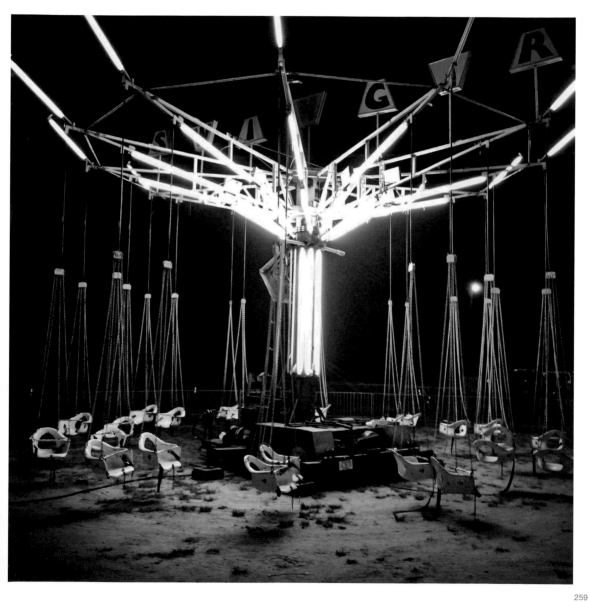

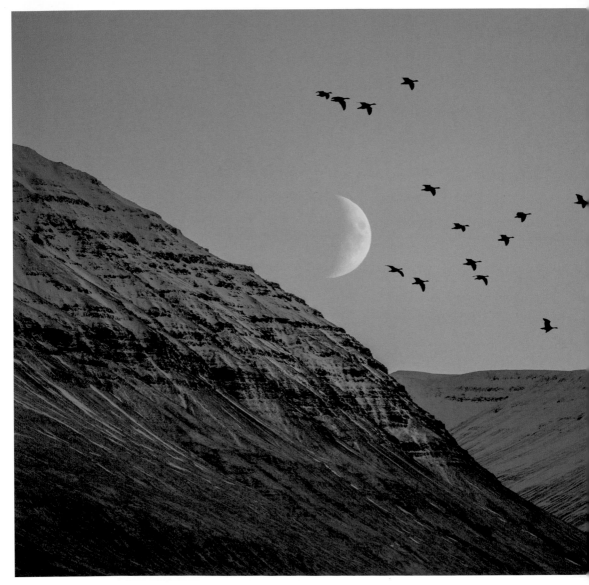

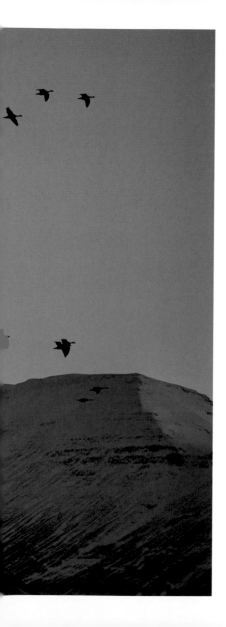

左：冰島，亞庫來利（Akureyri）｜與世隔絕的積雪山脈，與月亮、飛鳥遙相對望。｜拉格納 · Th. 希古德森（Ragnar Th. Sigurdsson）

第 262 頁：美國，紐約市曼哈頓｜布魯克林大橋上的自行車道反射出街燈的色彩。｜安德魯 · C. 梅斯（Andrew C. Mace）

第 263 頁：黎巴嫩，德列布塔（Dlebta）｜蜘蛛布置好了蜘蛛網，耐心地等待獵物上門。｜艾力克斯 · 基克（Alex Kik）

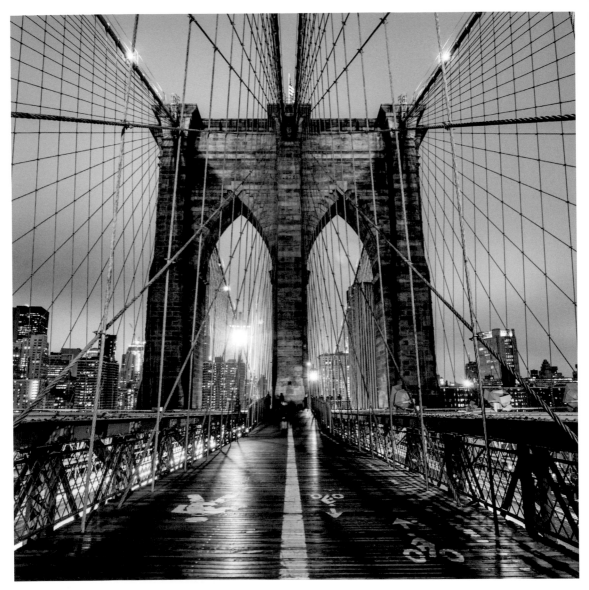

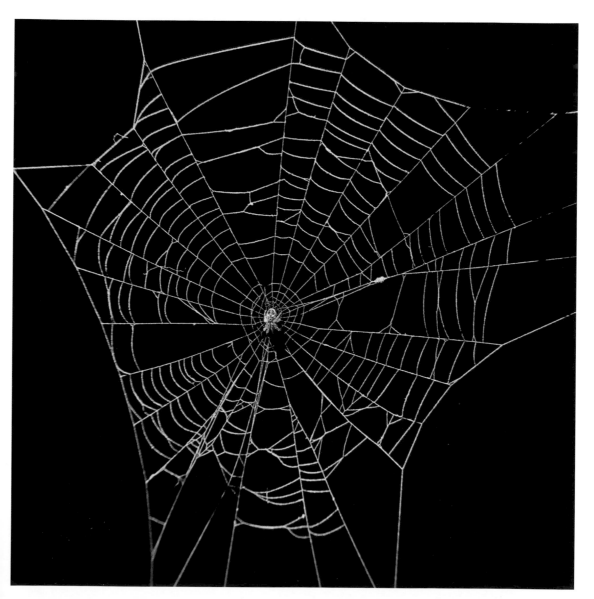

英國，蘭開夏（Lancashire）｜夜色降臨前的最後日光，照在彭德爾丘（Pendle Hill）的石圈上。｜奈吉爾 · 弗洛里（*Nigel Flory*）

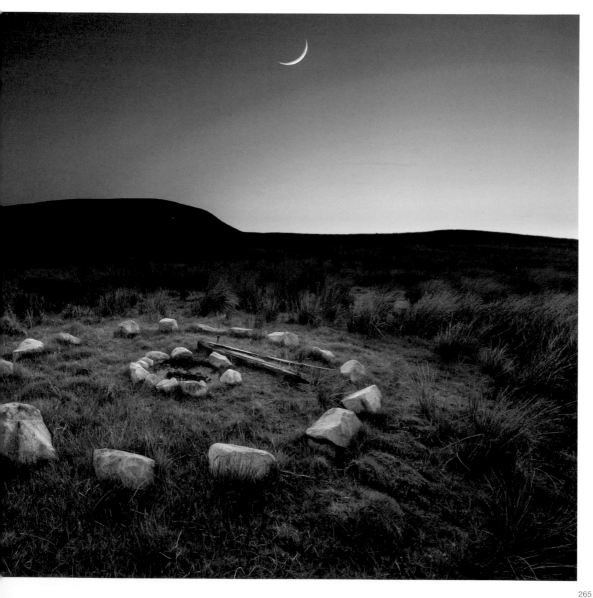

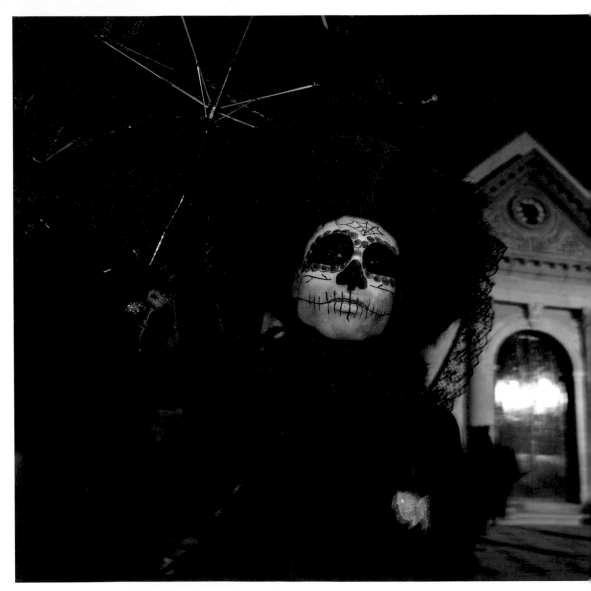

墨西哥，奧薩卡州（Oaxaca）｜一名女子為亡靈節（Day of the Dead）的街頭遊行
精心裝扮。｜勞爾．托贊（Raul Touzon）

「午夜⋯⋯是時間的分水嶺，昨日與明日之流，從此各分東西。」

——亨利・瓦茲沃斯・隆菲洛（Henry Wadsworth Longfellow）

右頁：法國，諾曼第｜一條深藍色河流蜿蜒流向聖米歇爾山（Le Mont-Saint-Michel）。｜
馬修・西弗罕（Mathieu Rivrin）

268

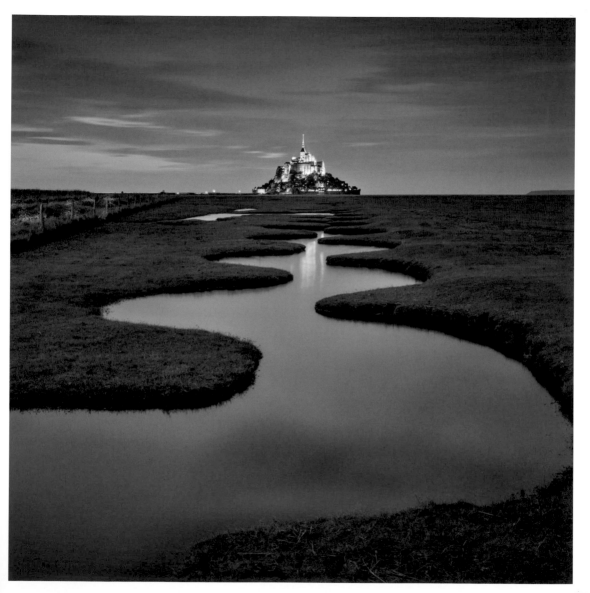

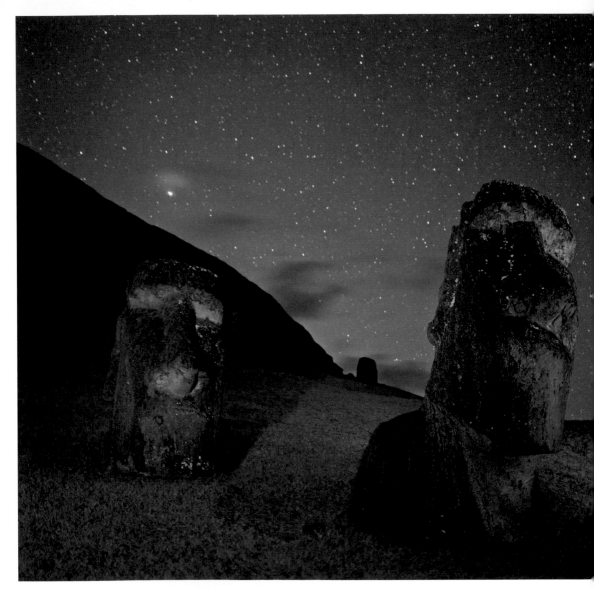

太平洋，復活節島｜史前摩艾石像仰望著滿天星斗。｜*蘭迪 · 奧森*

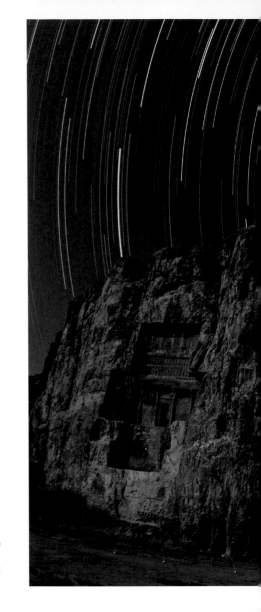

右：伊朗，波斯波利斯（Persepolis）｜ 2500 年前建造、位於納克什羅斯坦（Naqsh-e Rostam）的古代波斯國王陵墓群與空中的星軌。｜*巴巴克 · 塔夫雷希（Babak Tafreshi）*

次頁：加拿大不列顛哥倫比亞省，索倫托（Sorrento）｜ 在破曉前的深夜，積雪反射火車的燈光，從一座廢棄教堂後方透出來。｜*凱文 · 麥爾赫倫（Kevin McElheran）*

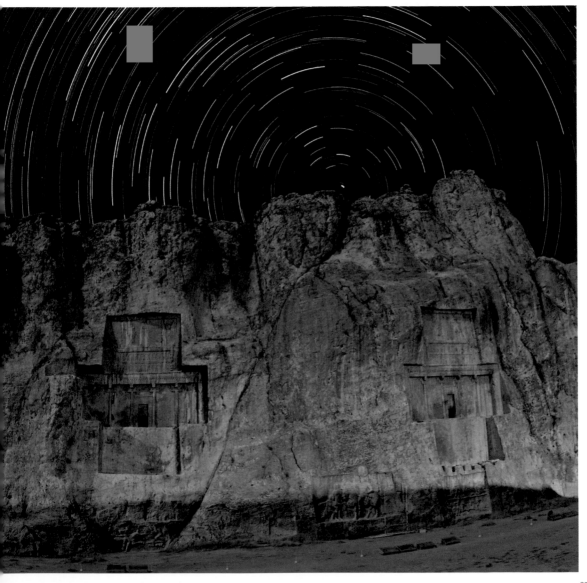

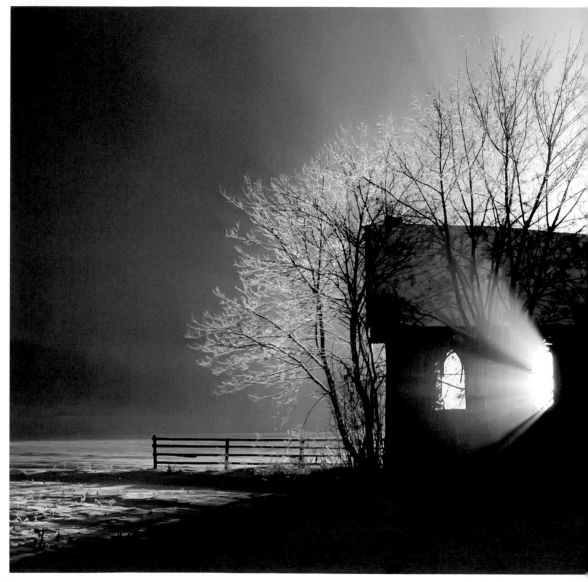

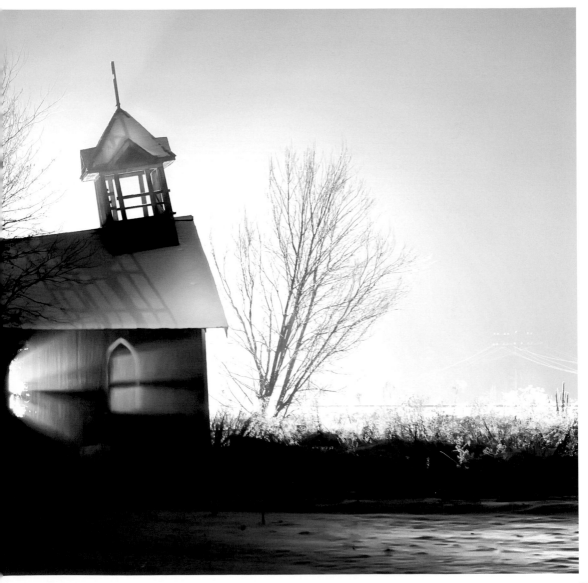

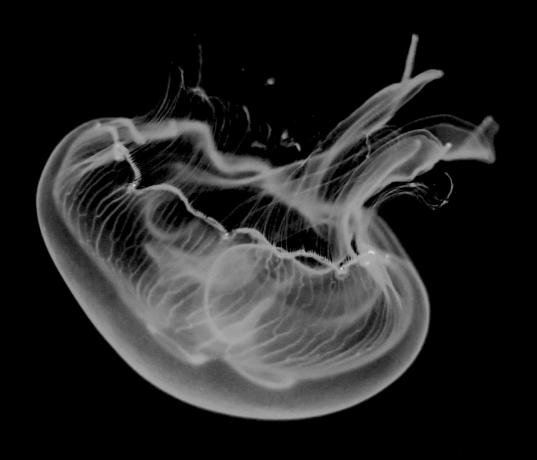

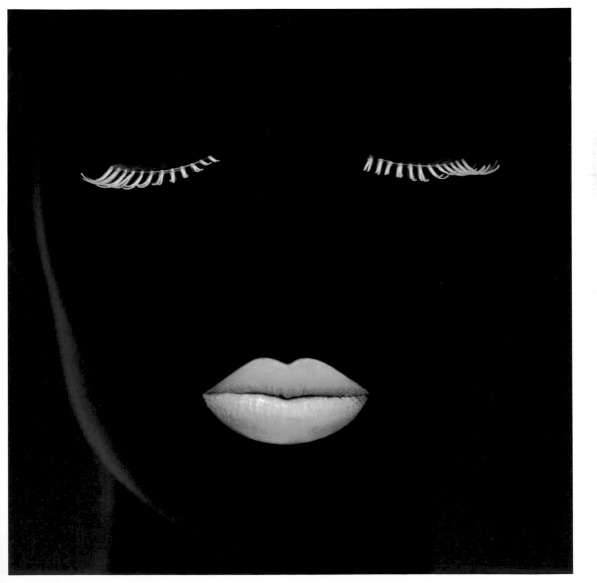

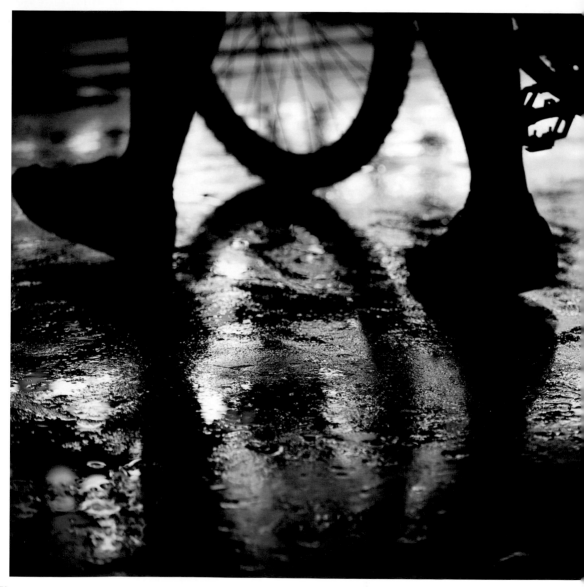

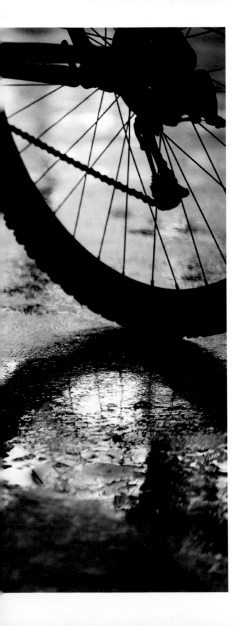

左：英國，倫敦｜雨後溼滑的街道上映著一名單車騎士的影子。｜ *Moof*

第 276 頁：泰國，曼谷｜會發光的海月水母（moon jellyfish）在水族館黑暗的水中發出綠光。｜ *納沙佛 · 賈榮基拉提旺（Nutthaphol Jaroongkeeratiwong）*

第 277 頁：地點不詳｜在紫外線燈卜，模特兒的睫毛和嘴唇變成綠色。｜ *妮絲 · 利塔夫涅克斯（Janis Litavnieks）*

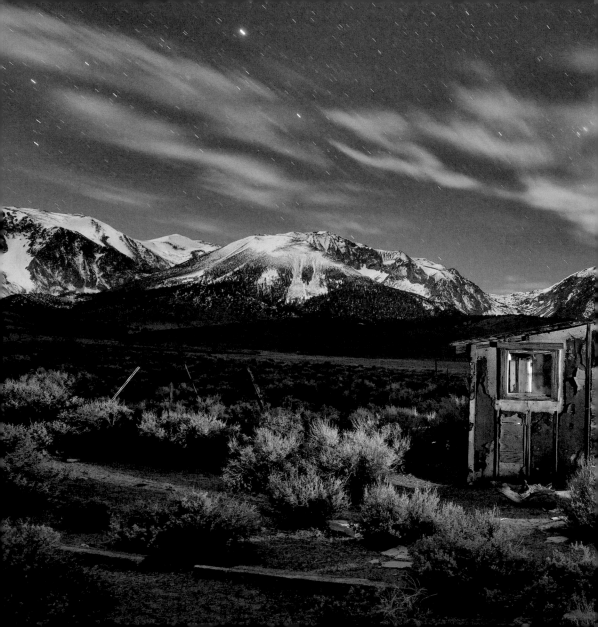

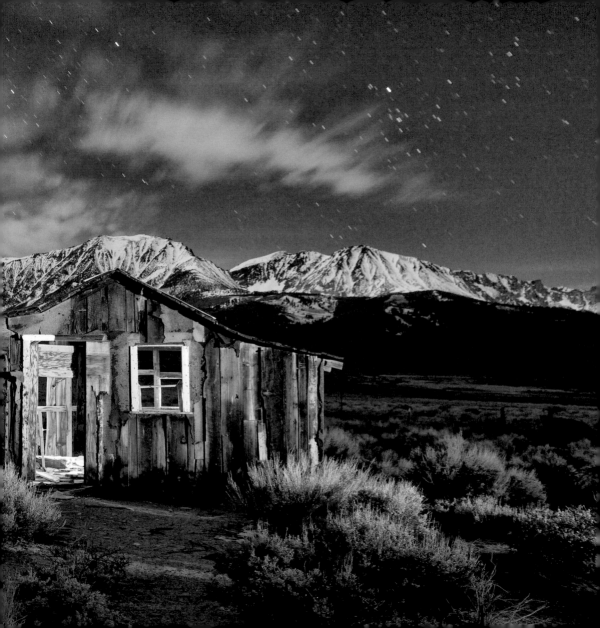

右：南非，克蘭威廉（Clanwilliam）｜當地孩童在一場地方文化創意節慶中，扛著一個大型的貓燈籠。｜*羅傑 · 博世（Rodger Bosch）*

前頁：美國加州，莫諾湖（Mono Lake）｜內華達山（Sierra Nevada）為這棟孤立的小屋提供了絕美的背景。｜*克里斯提安 · 希布（Christian Heeb）*

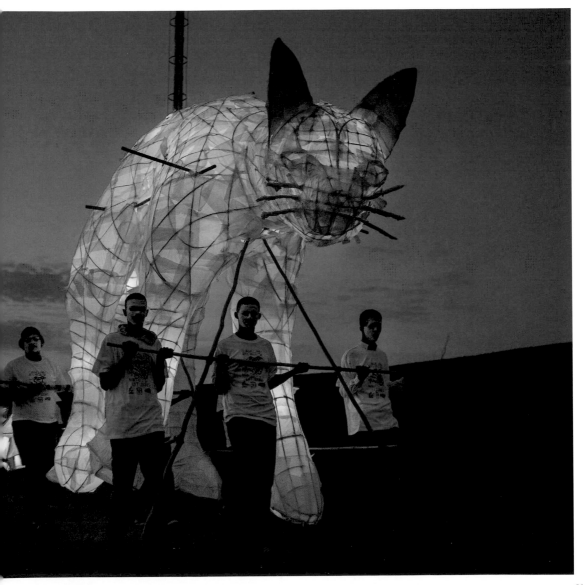

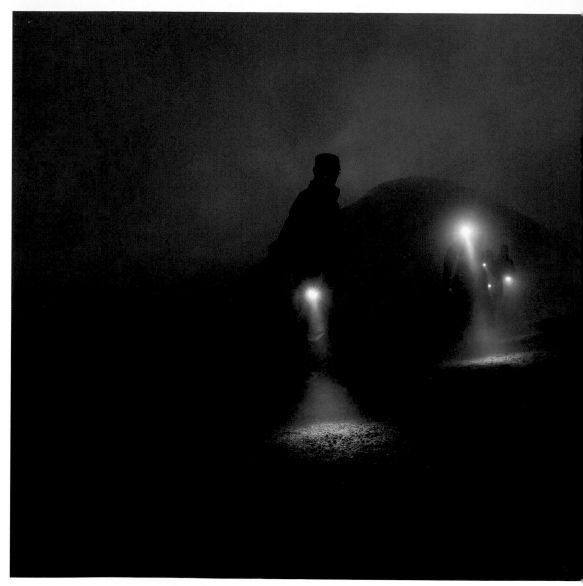

俄羅斯，堪察加（Kamchatka） | 探險者用頭燈和手電筒在活火山口找路。 |
丹尼斯 · 布德科夫（Denis Budkov）

"花園是一個神奇的地方，而且在美麗的月夜裡什麼事都可能發生。」

——威廉 · 喬伊斯（William Joyce）

右頁：巴西，伊瓜蘇瀑布 | 在巴西和阿根廷的邊界上，月光照亮了注入瀑布的流水。| 尼克 · 加巴特（Nick Garbutt）

286

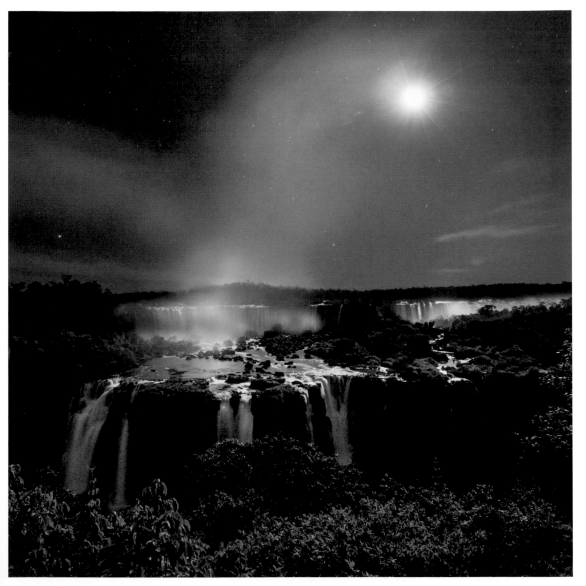

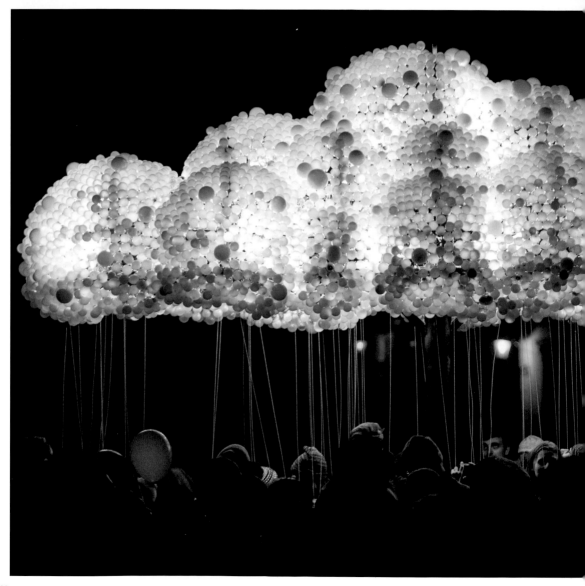

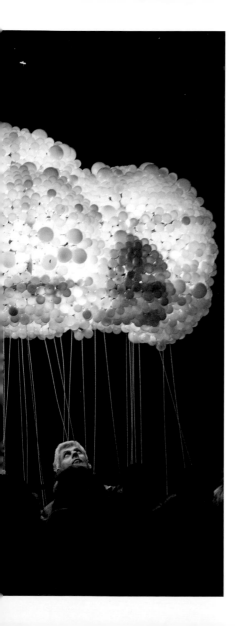

左：斯洛伐克，布拉提斯拉瓦（Bratislava）｜參加節慶的人用幾千顆燈泡創造了〈雲〉：一件由凱特琳‧r.c. 布朗（Caitlind r.c. Brown）和韋恩‧加瑞特（Wayne Garrett）創作的互動藝術品。｜弗拉基米爾‧希米切克（Vladimir Simicek）

第 290 頁：美國加州，達爾文｜一座位於沙漠的無人小鎮上，一棵約書亞樹長在廢棄礦工小屋的鮮紅色窗戶之間。｜特洛伊‧派瓦（Troy Paiva）

第 291 頁：美國弗羅里達州，麥阿卡河州立公園（Myakka River State Park）｜短吻鱷的眼睛反射出紅光，照耀在水面上。｜賴瑞‧林區（Larry Lynch）

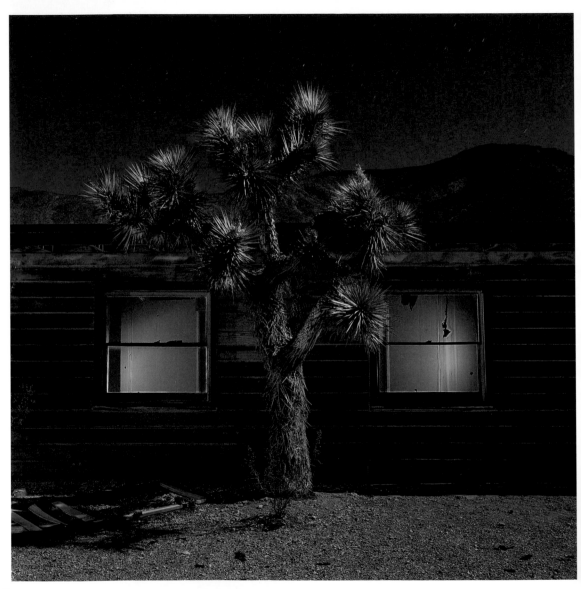

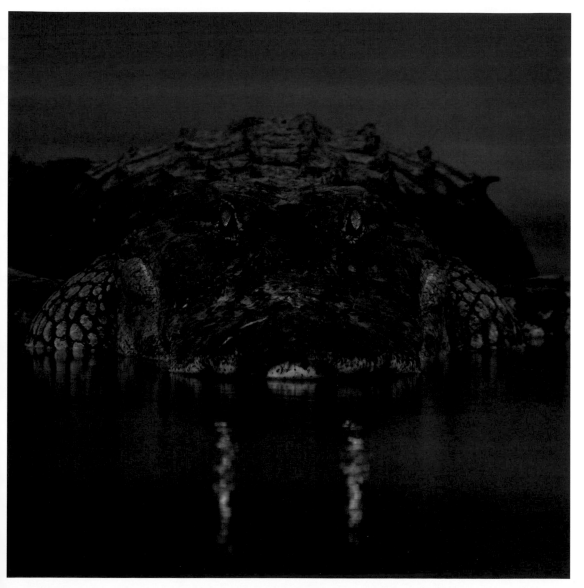

右：中國，南通市｜涼亭的燈光、池塘和周圍的樹林，共同營造出靜謐的夜。｜*史芬・亞勒・安格勒維克（Svein Jarle Anglevik）*

次頁：美國加州，馬林郡（Marin County）｜從塔瑪爾巴斯山（Mount Tamalpais）上看，月光和霧靄像薄紗掛毯，籠罩著馬林郡。｜*洛倫佐・蒙特澤莫羅（Lorenzo Montezemolo）*

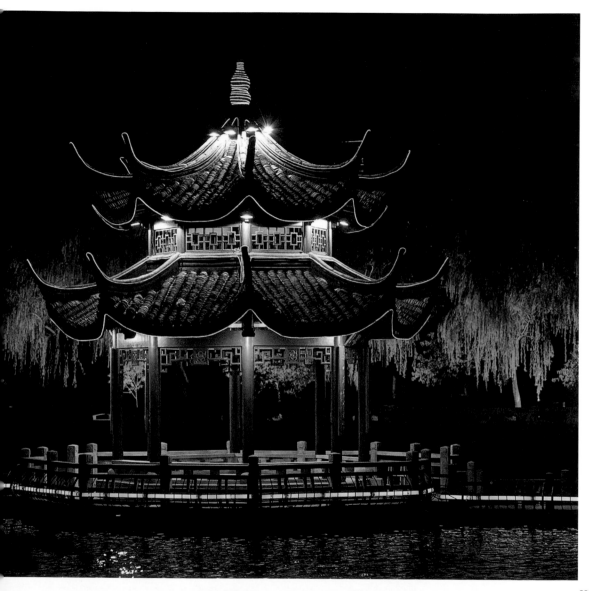

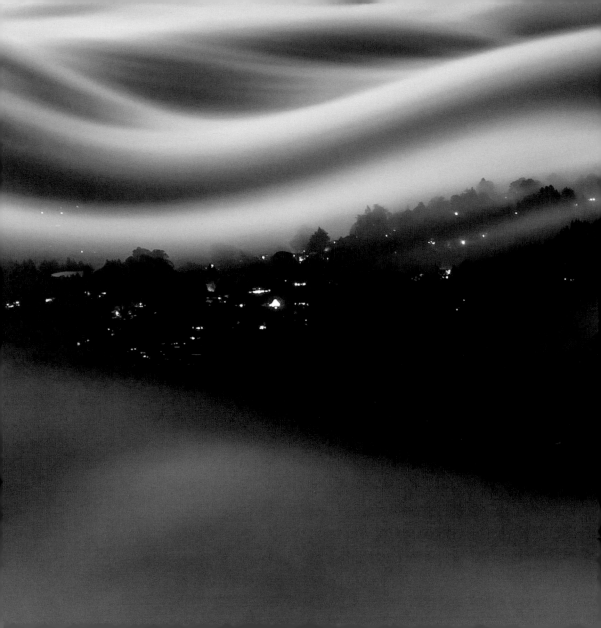

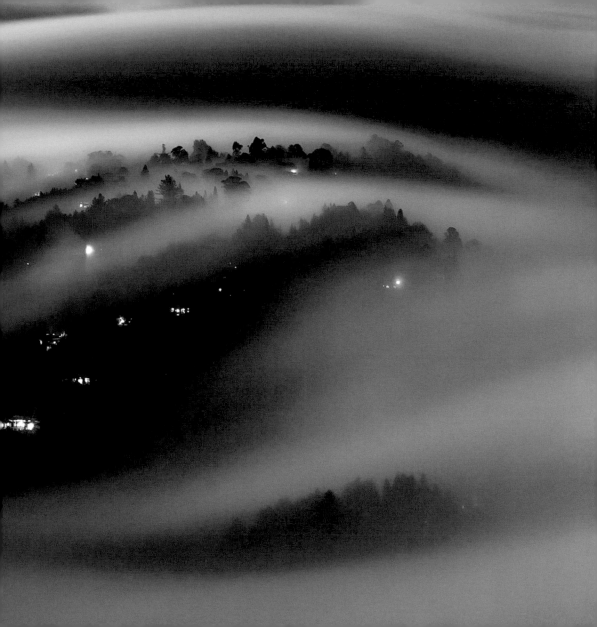

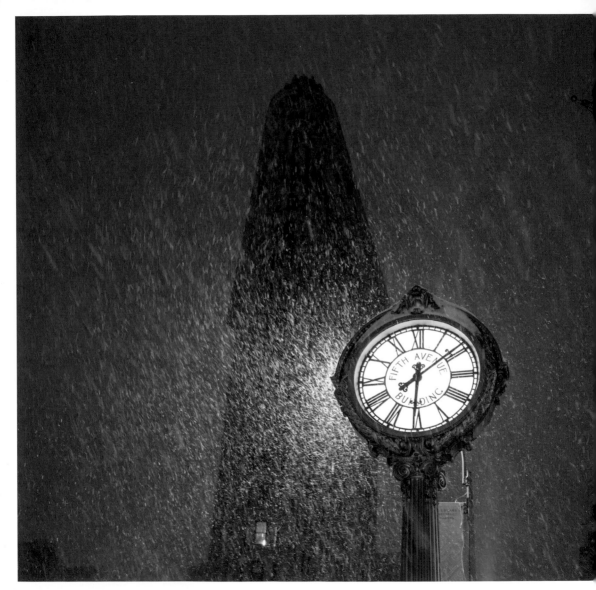

美國紐約州，紐約市｜第五大道上的熨斗大廈（Flatiron Building）外，人行道上的時鐘照亮了紛飛的雪。｜艾拉·布拉克

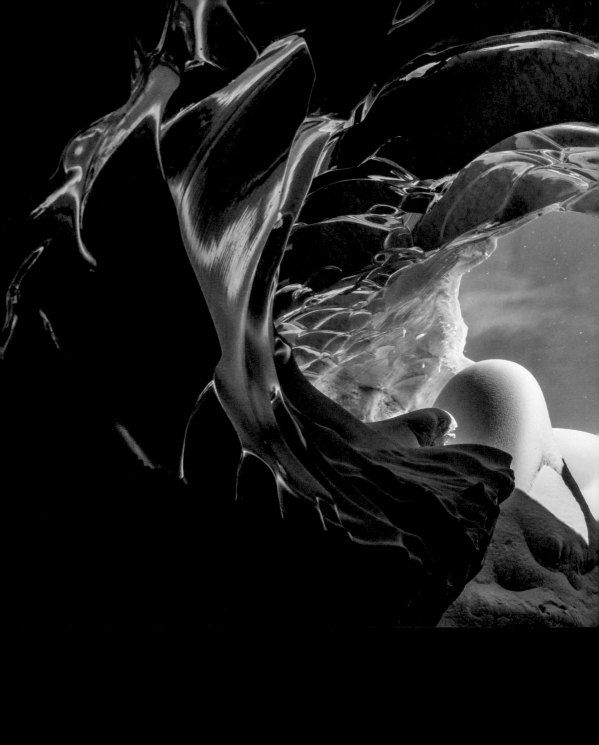

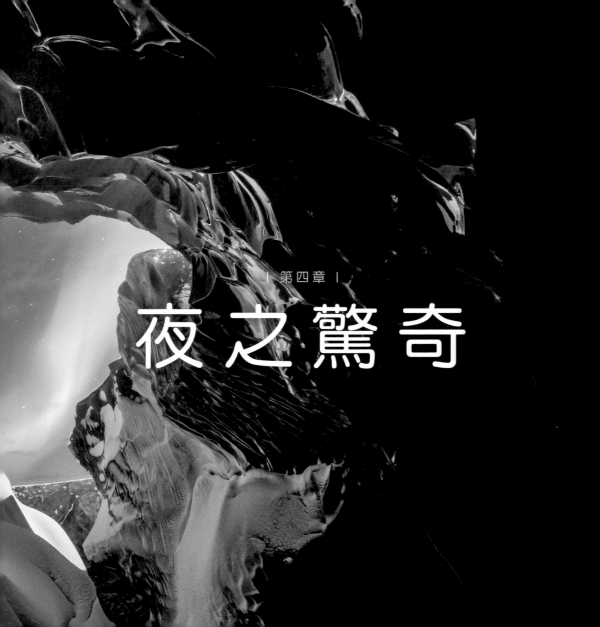

第四章

夜之驚奇

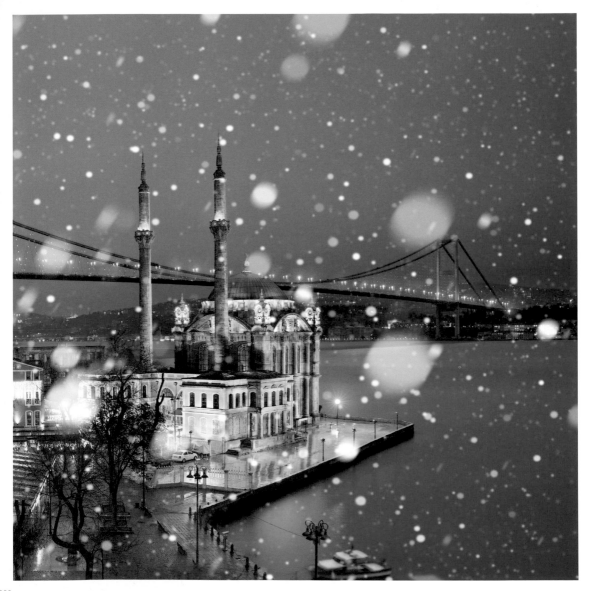

在夜裡，你更願意相信奇蹟。分散注意的事變少了，你就聽得見水的流動，還有鬼祟的狐狸輕輕走過的聲音。注意聽，你可能會聽到閃電劈下來之前，空氣中的嘶嘶聲，或是座頭鯨浮出水面與潛入水裡之間的短暫呼吸聲。你會感覺到月亮升起；你會意識到你的每一次呼吸。

忙碌的白天，你被迫不斷地行動。到了晚上，你可以閉上眼睛神遊，讓世界從你身上流過。想像力接管了理智，帶你到從來沒有去過的地方。做個夢吧，跟著驚奇的感覺環遊世界。你會看見泰姬瑪哈陵在午夜薄霧中若隱若現；紅場的彩色圓頂向你招手；五漁村（Cinque Terre）盤踞在岩岸的峭壁之上，像一塊拼布。

夜晚的天空會變大，古老的信念會重新甦醒。古代的遺跡堅毅地對抗時間的力量。每一處懸崖，每一座山峰都伸長了手迎向星空。我們已知的、看得見的小世界，縮小到不能再小。城裡的燈光閃爍，但是照亮的範圍僅咫尺之遙。在此之外，宇宙毫不退讓地顯示著它的宏偉，整夜不歇。

左頁：土耳其，伊斯坦堡 | 雪花輕輕地落在奧塔科伊清真寺（Ortaköy Mosque）周圍。 |
伊爾汗‧埃爾奧盧（Ilhan Eroglu）

前頁：冰島，瓦特納冰原（Vatnajökull） | 冰洞裡反射的北極光，宛如一條絲帶。 |
米卡─佩卡‧馬克卡能（Mika-Pekka Markkanen）

中國，廣州市｜遊客在廣州塔頂的水平摩天輪上鳥瞰這座繁華的城市。｜*圖兒 · 莫蘭迪、布魯諾 · 莫蘭迪*（*Tuul & Bruno Morandi*）

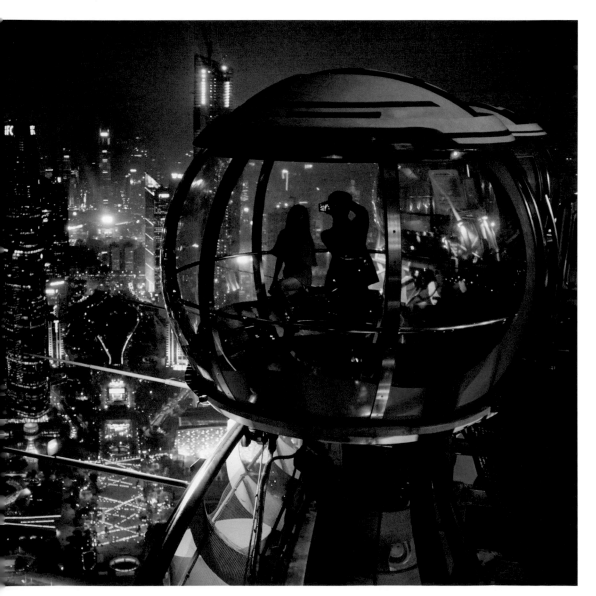

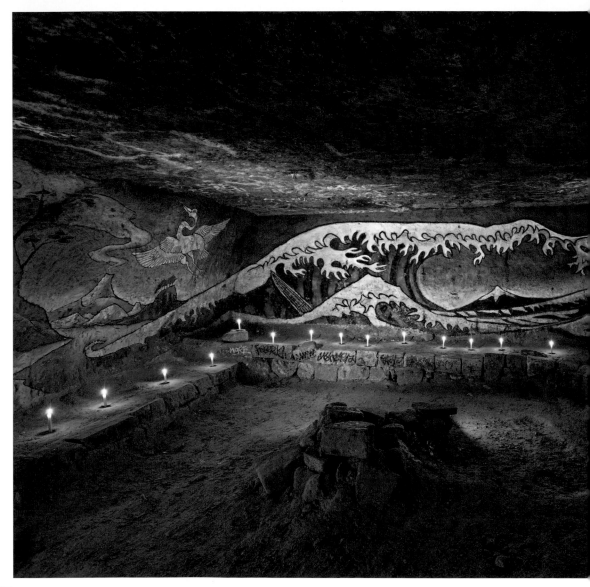

左：法國，巴黎｜藝術家以葛飾北齋的風格彩繪這處地下隧道。｜
史蒂芬 · 阿瓦雷茲（Stephen Alvarez）

次頁：北韓，平壤｜北韓人民觀賞煙火，慶祝國父金日成的百歲誕辰｜
大衛 · 古騰菲爾德（David Guttenfelder）

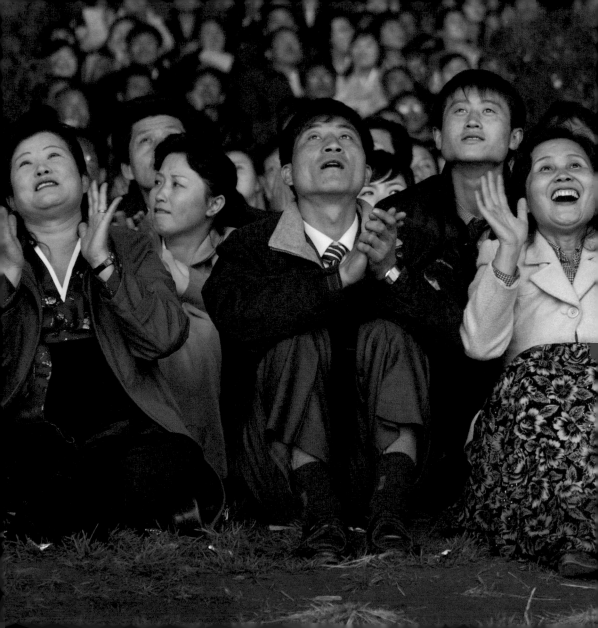

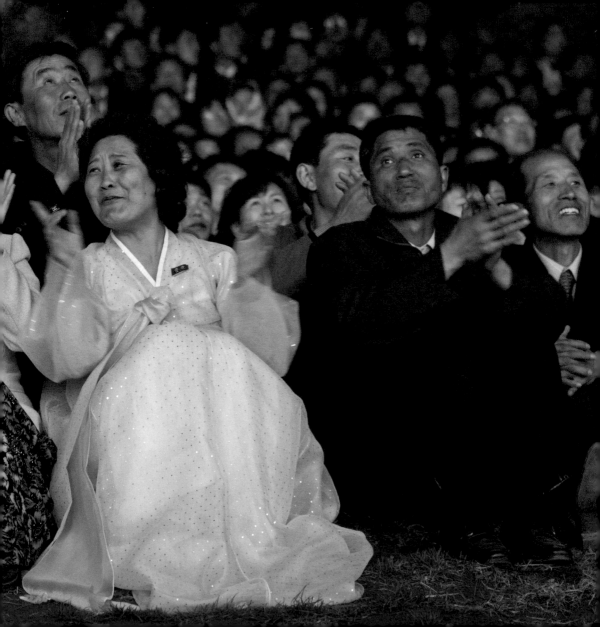

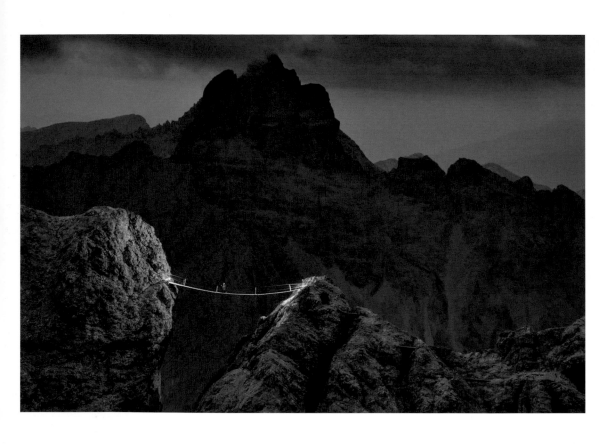

義大利，多洛米提山（Dolomites）｜義大利多洛米提山的一座吊橋橫跨溝壑之上，宛
如一條細繩。｜*羅比 · 肖恩*

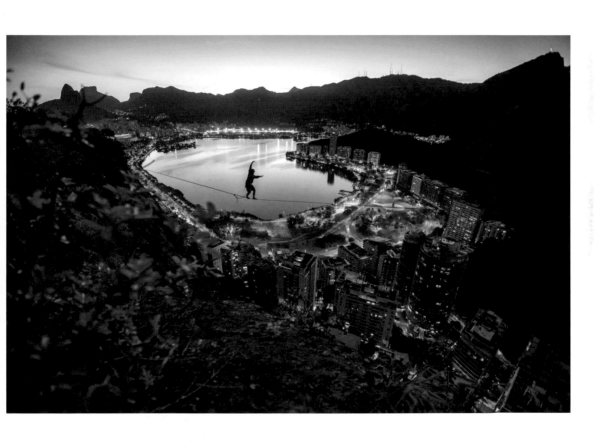

巴西，里約熱內盧｜走繩人在這座濱海城市的上空奮力維持平衡。｜
布魯諾·格拉西亞諾（Bruno Graciano）

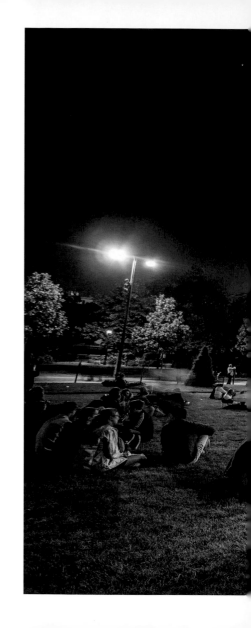

右：法國，巴黎｜觀光客在青翠的草地上，觀賞艾菲爾鐵塔每天晚上點亮的燈光。｜
安東尼諾 · 巴爾圖喬（Antonino Bartuccio）

次頁：冰島，冰川湖（Jökulsárlón）｜冰島的夏天即使到了午夜，浮冰和寒冷水域的
上空依然充滿瑰麗的色彩。｜阿格拉斯托 · 帕派特桑尼斯（Agorastos Papatsanis）

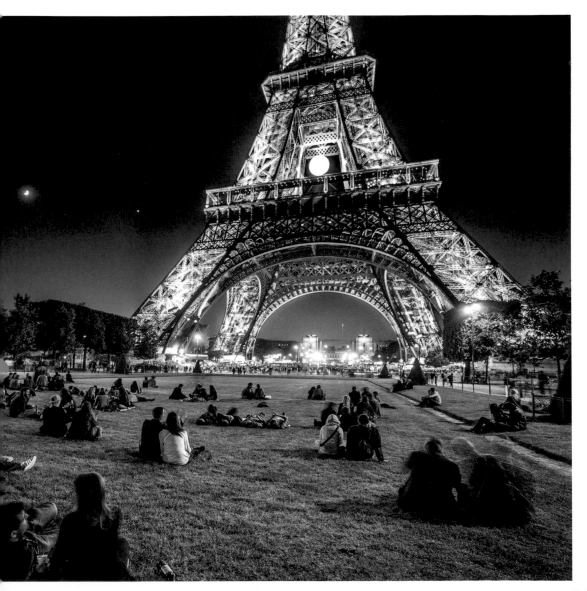

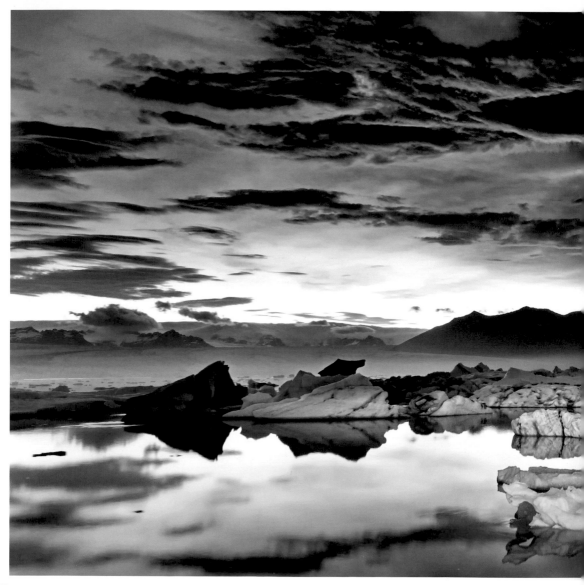

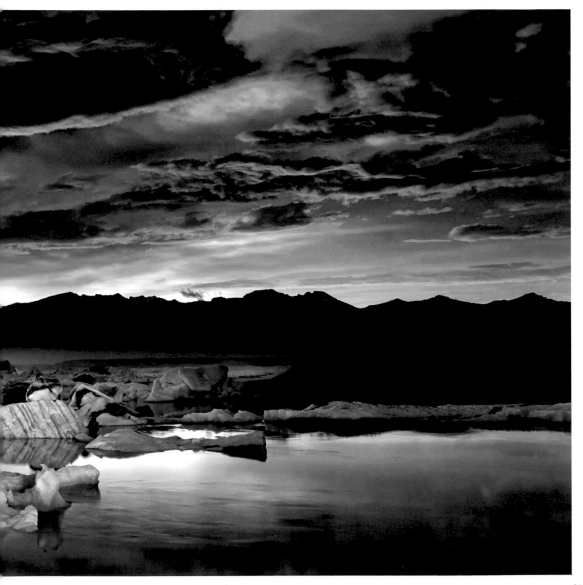

"凡自然萬物都有令人驚奇之處。」

——亞里斯多德（Aristotle）

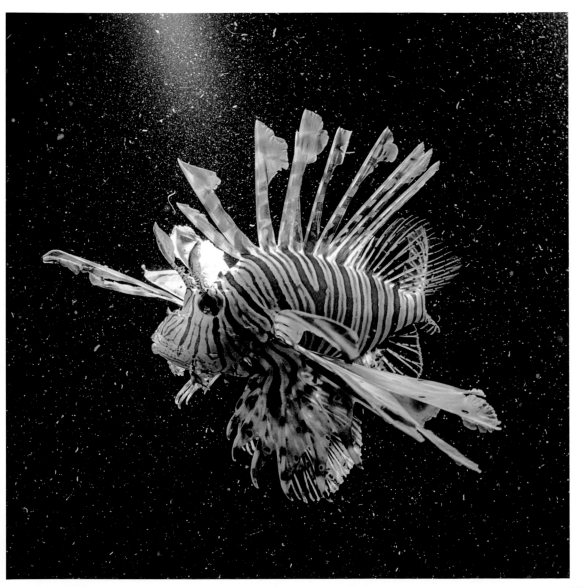

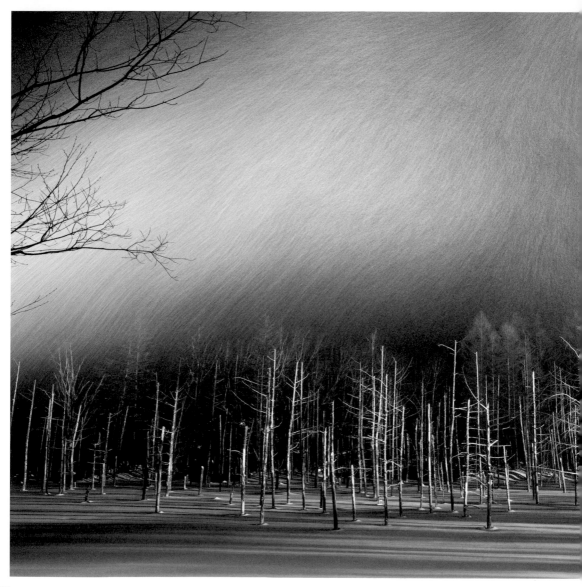

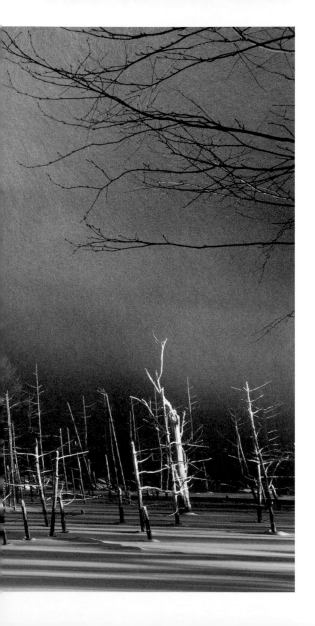

左：日本，北海道｜纖細的樹木和雪中的青池，構成一幅寒氣逼人的
景觀。｜肯特 · 白石（Kent Shiraishi）

次頁：日本，北海道｜彩色的燈光照亮支笏湖溫泉冰濤祭展出的冰雕
作品。｜乃木一弘

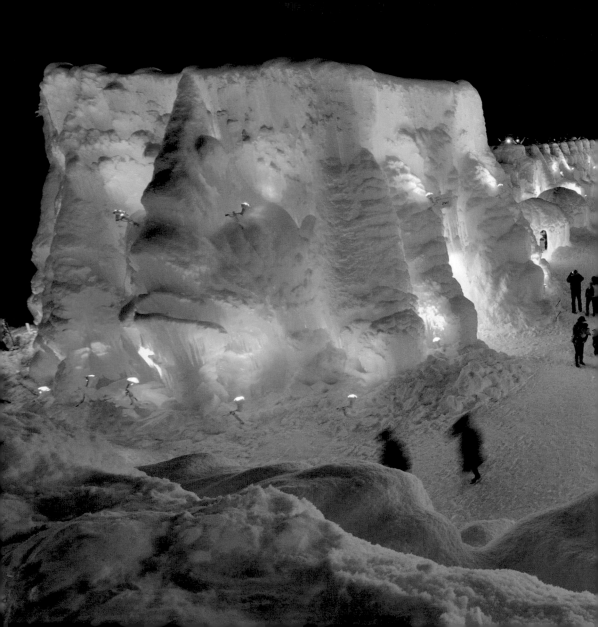

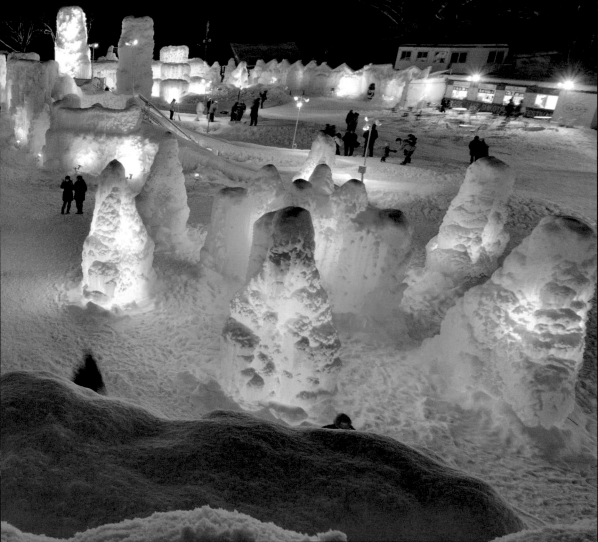

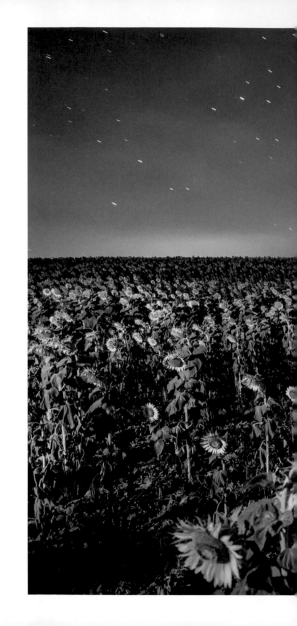

右：西班牙，波凱伊連提（Bocairent）｜一整片向日葵花海沐浴在滿月的光輝下。｜*荷西 ·A. 伯納特 · 貝塞特（Jose A. Bernat Bacete）*

第 322 頁：伊朗，德黑蘭｜一彎新月高懸在默德電信塔（Milad）上空。｜*巴巴克 · 塔夫雷希*

第 323 頁：阿拉伯聯合大公國，杜拜｜世界第一高樓哈里發塔（Burj Khalifa）像一根纖細的蠟燭聳入雲霄。｜*田島光二*

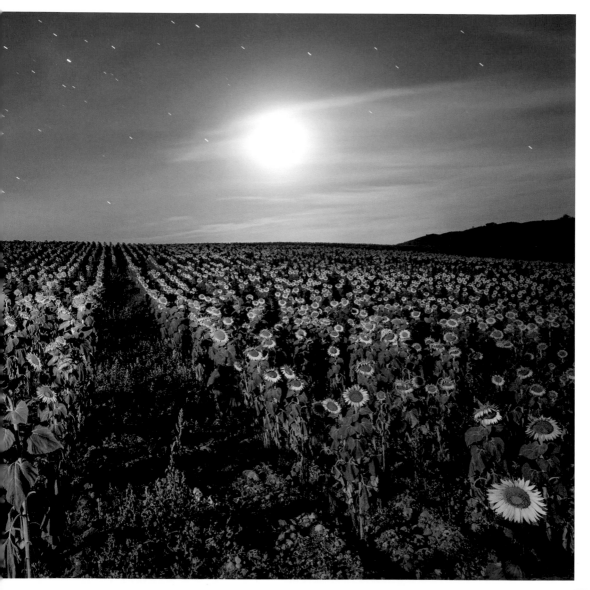

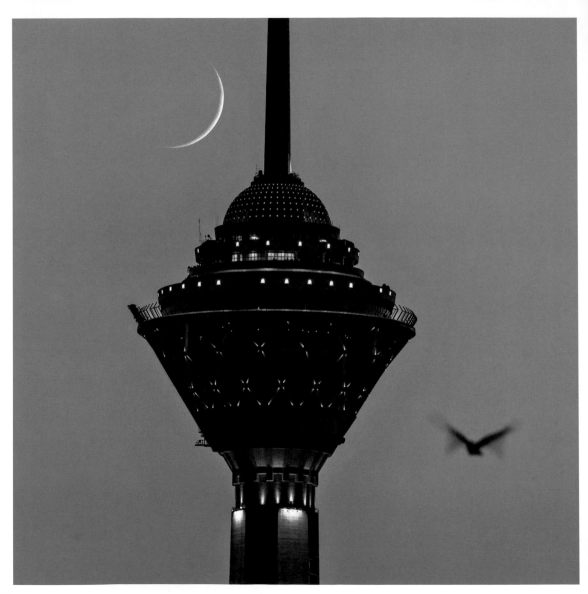

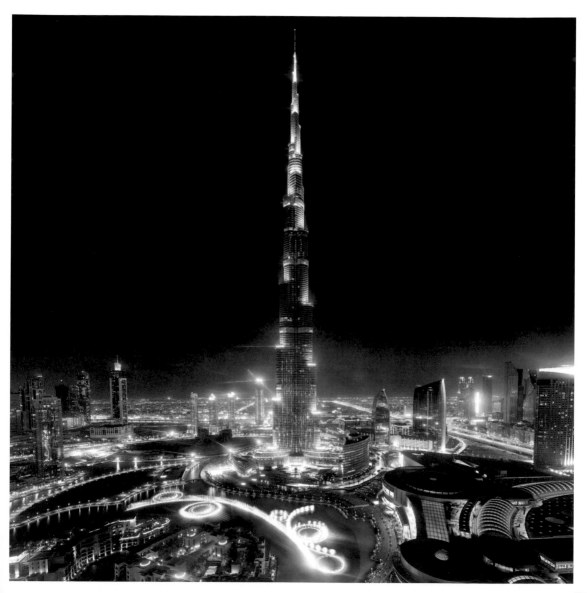

"好好感受頭頂上的星星，和那無盡而澄澈的高度。這時人生幾乎就像被施了魔法一樣。」

——梵谷

右頁：印尼，爪哇 | 明亮的銀河斜斜地披掛在布羅莫火山（Mount Bromo）上。 |
維拉卡倫・沙提尼拉邁（Weerakarn Satitniramai）

324

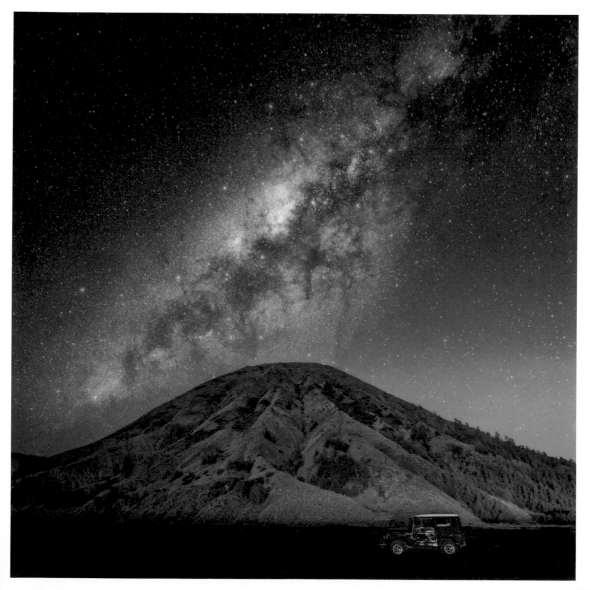

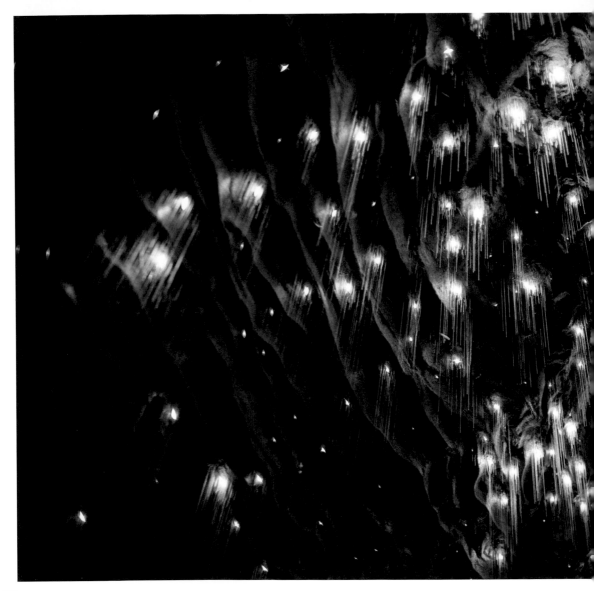

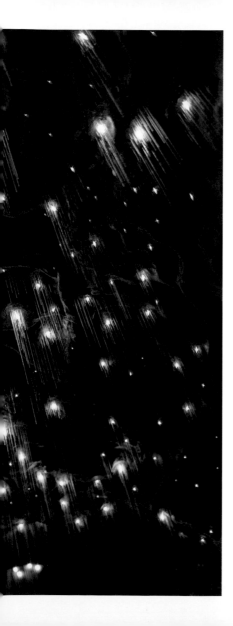

左：紐西蘭，威托莫（Waitomo）｜會發光的真菌蚋幼蟲在威托莫溶洞內發出藍光。｜
喬丹 · 波斯特（Jordan Poste）

次頁：丹麥，哥本哈根｜丹麥國立水族館「藍色星球」（Den Blå Planet）柔軟的線條
和倒影，呈現出一種後現代的外型。｜*馬汀 · 舒伯特（Martin Schubert）*

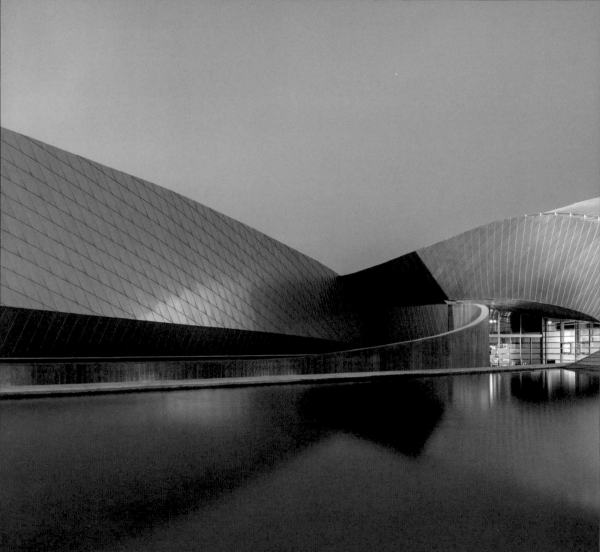

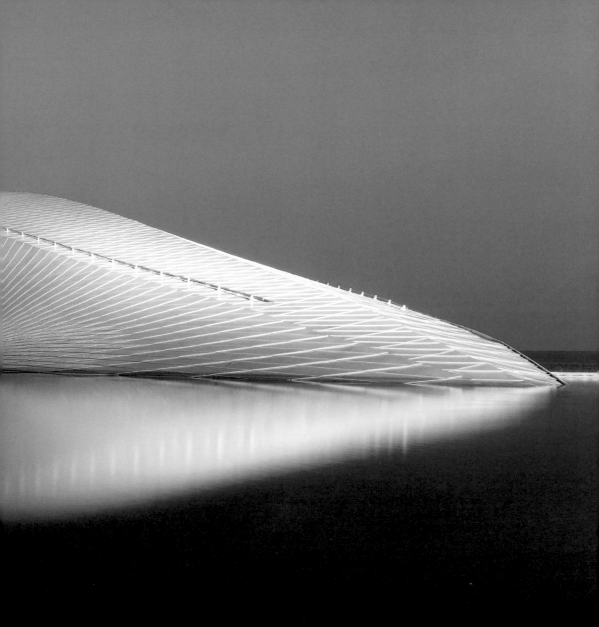

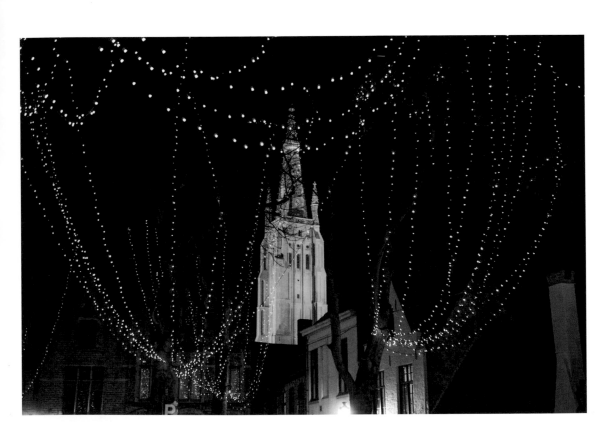

比利時，布魯日（Brugge）｜懸掛在行道樹上的燈飾，為這條老街增添氣氛。｜
西西 · 布林姆伯格（Sisse Brimberg）

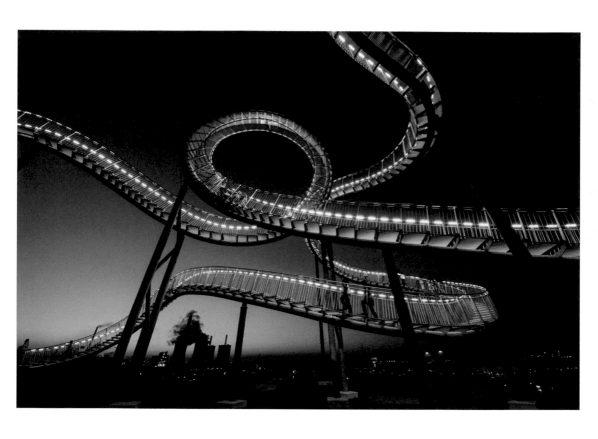

德國，杜易斯堡（Duisburg）｜這道彎來彎去像雲霄飛車的樓梯，是名為〈老虎與烏龜〉的雕塑作品，在夜空下明亮耀眼。｜屋維 · 尼胡斯（Uwe Niehuus）

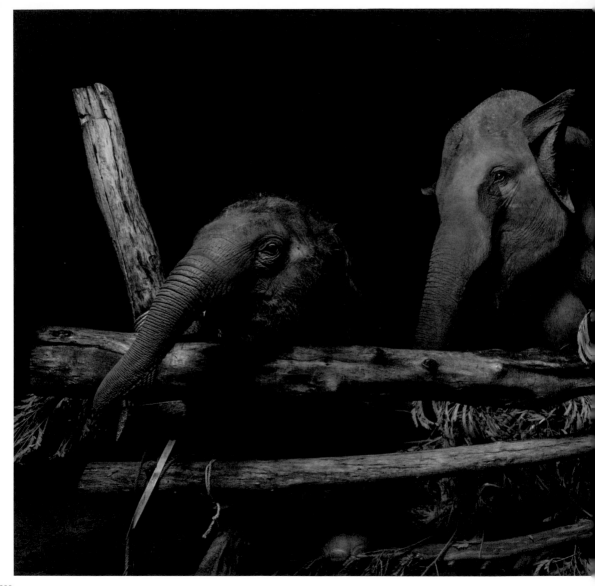

泰國，素輦府（Surin）｜一頭亞洲象和牠剛出生不久生的象寶寶在探索樹幹。｜
亞仁 ‧ 羅伊斯理（Arun Roisri）

西班牙，巴塞隆納｜聖家堂（La Sagrada Família）是安東尼・高第（Antoni Gaudí）未完成的傑作，有精細的雕塑和繁複的彩色玻璃。｜歐克沙納・拜里科瓦（*Oksana Byelikova*）

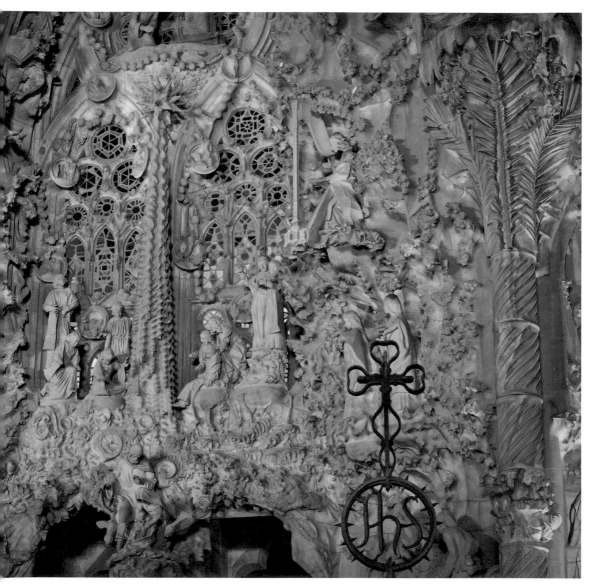

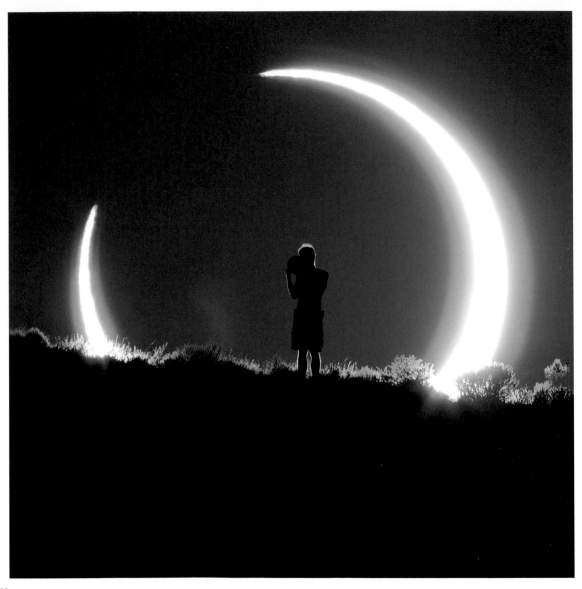

"那個白光滿盈的圓潤少女，凡人稱之為月亮。」

——波西 · 比希 · 雪萊（Percy Bysshe Shelley）

左頁：美國新墨西哥州，阿布奎基（Albuquerque）｜正在觀賞日環食的觀星者。｜*科琳 · 平斯基（Colleen Pinski）*

337

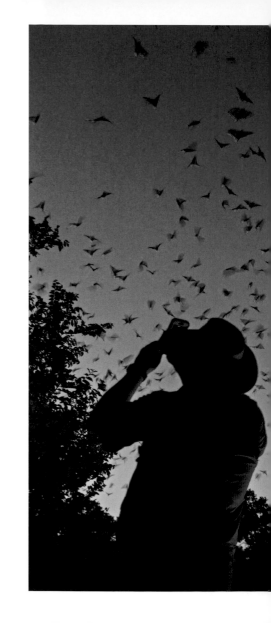

右：美國德州，聖安東尼奧｜一群遊客拍攝從布蘭肯洞穴（Bracken Cave）飛出來覓食的數百萬隻墨西哥游離尾蝠（free-tailed bats）。｜*卡琳 · 艾格納（Karine Aigner）*

次頁：義大利，羅馬｜日落後的餘暉，使古羅馬廣場的圓柱和斷垣殘壁呈現冷色調。｜*多明哥 · 雷瓦（Domingo Leiva）*

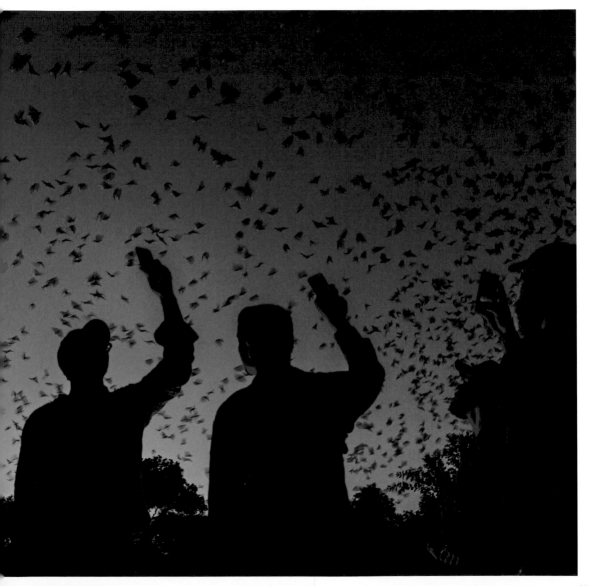

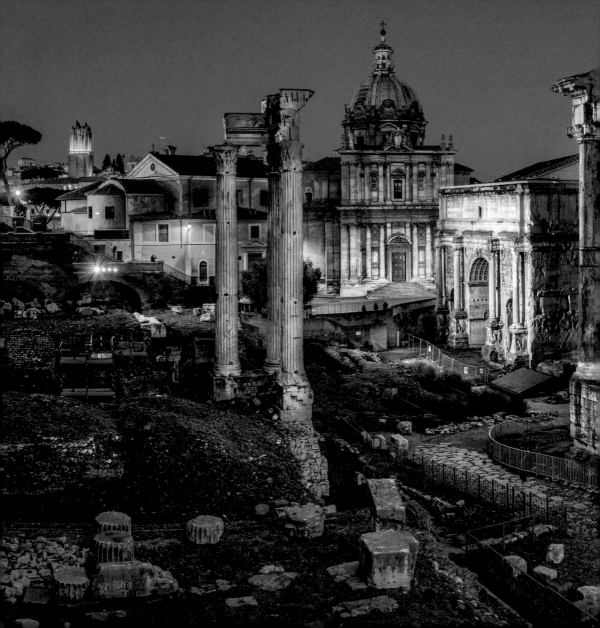

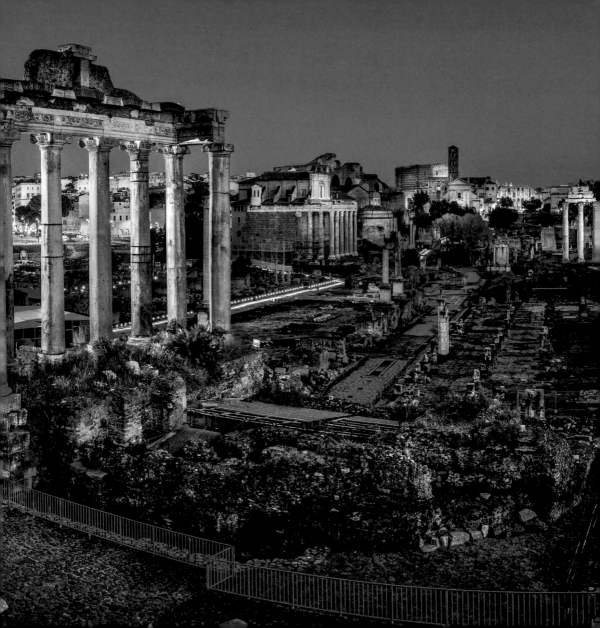

印尼，峇里島 | 在滿月的月光下，印度教徒在聖泉寺（Tirta Empul Temple）沐浴並祈禱。 | 約翰 · 史坦梅爾

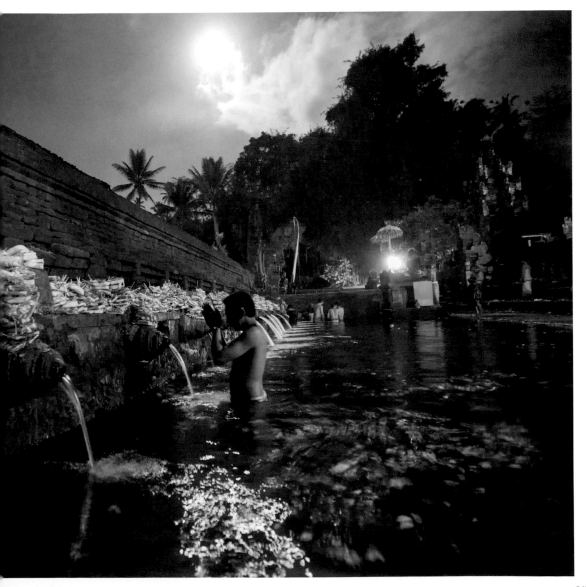

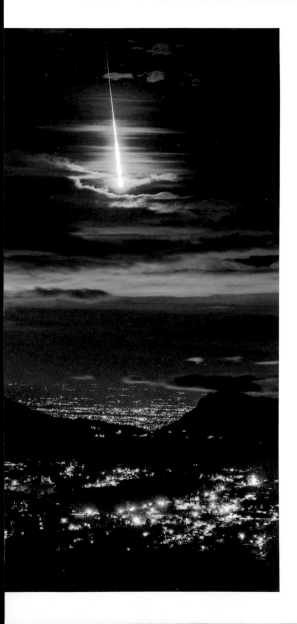

印度，梅圖帕萊亞姆（Mettuppalaiyam）｜在綿延無盡的城市燈
一顆流星拖著閃亮的綠色尾巴掠過
普羅森吉・亞達夫（Prasenje

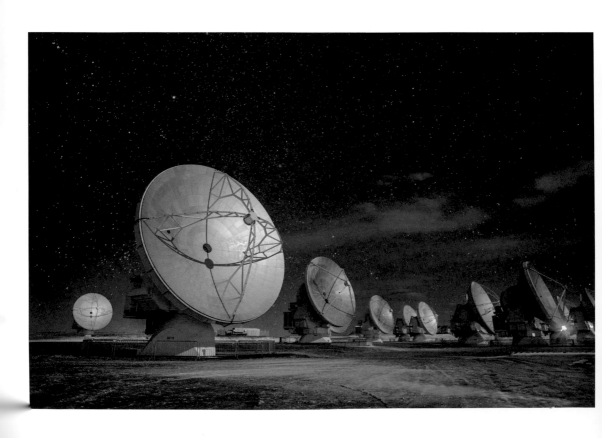

也加馬沙漠（Atacama Desert）｜亞他加馬大型毫米波陣列（Atacama Large
　　　　rray，簡稱 ALMA）的電波望遠鏡把信號送入太空。｜*戴夫 ‧ 尤德*

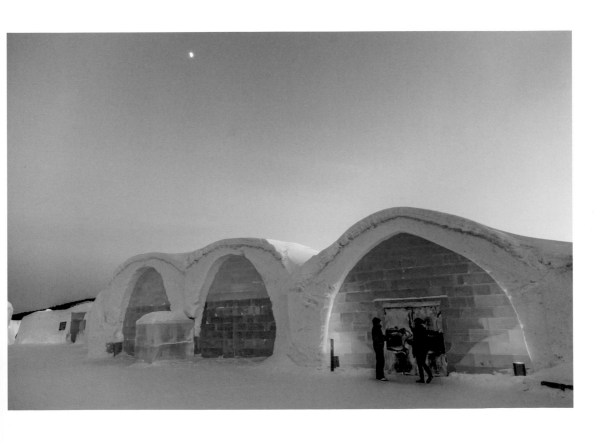

瑞典，猶卡斯耶維（Jukkasjärvi）｜遊客到達剛進入北極圈的一家冰屋旅館。｜
強納森 ・ 艾瑞許（Jonathan Irish）

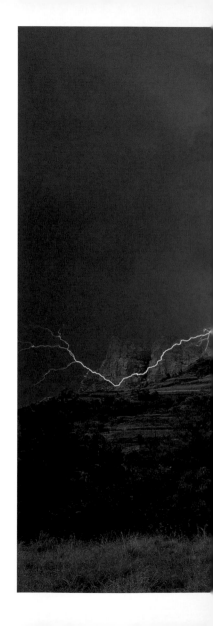

美國亞利桑那州，鐘岩（Bell Rock）｜閃電在亞利桑那州沙漠的紅岩周圍狂舞。｜
史蒂芬 · 勞夫（Steven Love）

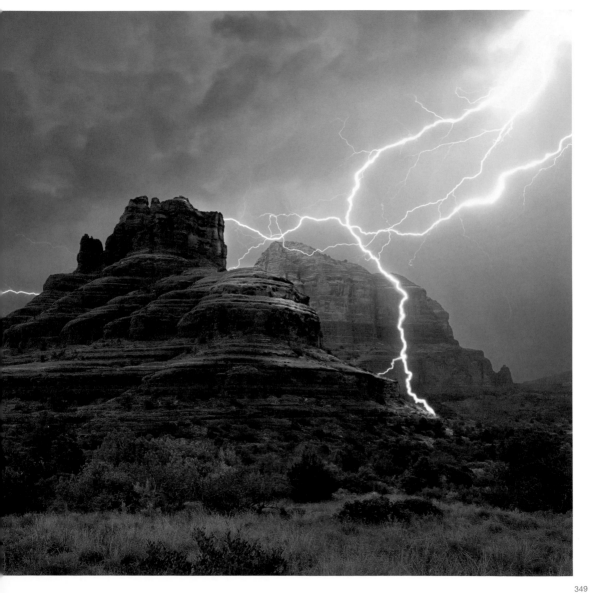

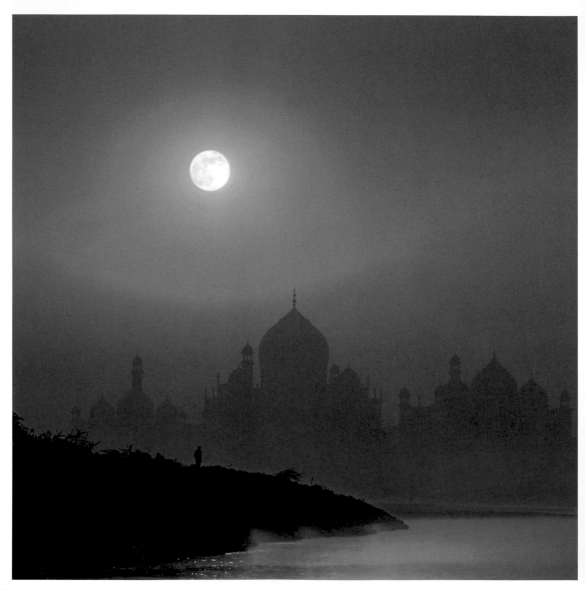

"天色變得更暗，藍色上面再塗一層藍色，一筆一筆畫上去，成了愈來愈深的夜色。」

——村上春樹

左頁：印度，亞格拉｜滿月下的泰姬瑪哈陵隱身迷霧之中。｜ *亞德里安 · 波普*（*Adrian Pope*）

351

右：巴西，艾瑪斯國家公園（Emas National Park）｜一隻食蟻獸吃著蟻丘上閃閃發亮的發光白蟻。｜馬西奧・卡布拉爾（Marcio Cabral）

次頁：中國，上海｜夜間開演的水舞燈光秀吸引觀眾欣賞。｜ *EschCollection 圖庫*

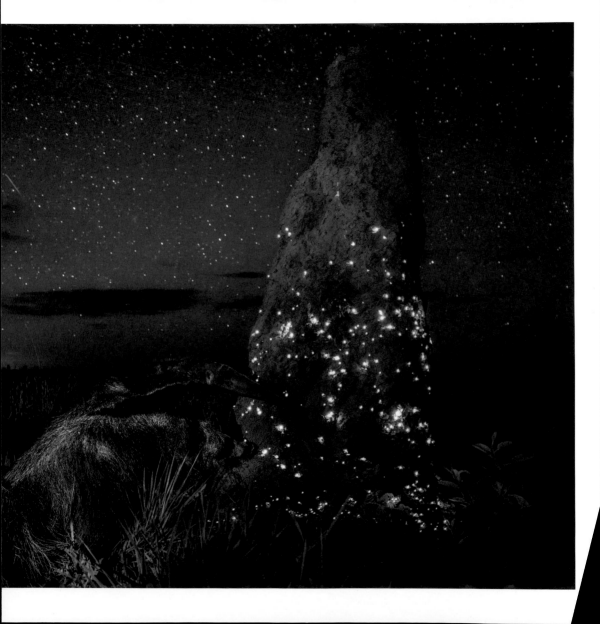

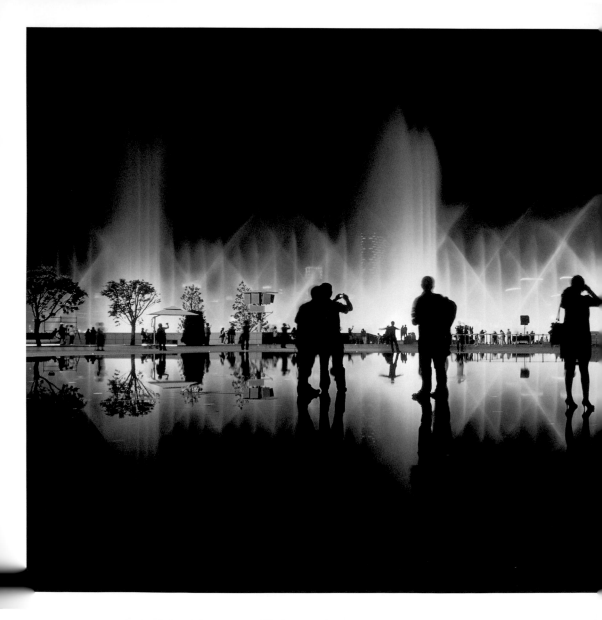

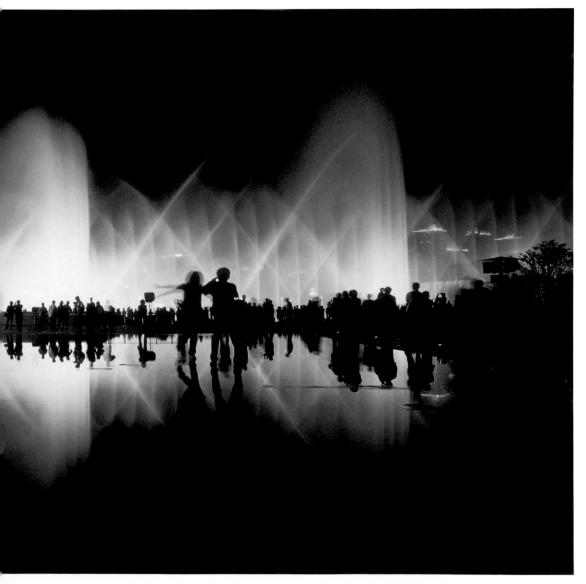

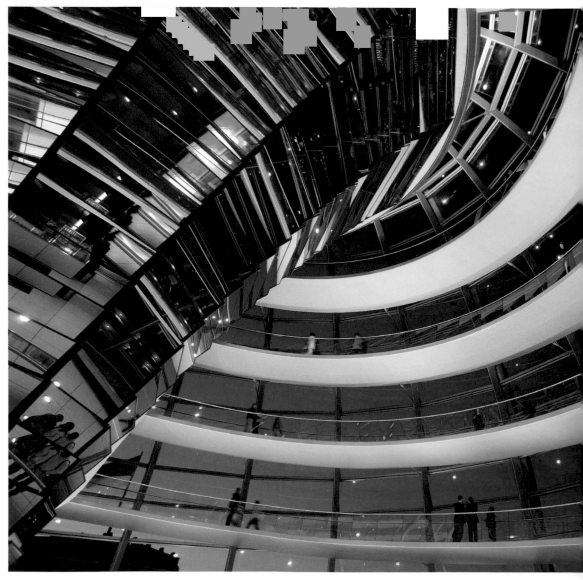

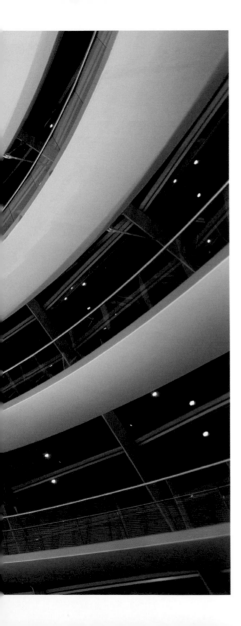

德國，柏林｜訪客沿著德國國會大廈的螺旋狀走道一圈一圈往上走。｜
蓋文·赫利爾（*Gavin Hellier*）

右：衣索比亞，提格雷（Tigray）｜兩個男孩在衣索比亞高地的岩石峭壁中藉著燭光讀書。｜*阿雪 · 思維登斯基（Asher Svidensky）*

第360頁：哥斯大黎加｜螳螂從一株粉紅色薑類的薑杯裡往外張望。｜*胡安 · 卡洛斯 · 文達斯（Juan Carlos Vindas）*

第361頁：澳洲，且尼海灘（Cheyne Beach）｜一隻正在尋找花蜜的西方侏儒負鼠（Western pygmy possum），在長滿刺的紅色班克木上面探頭探腦。｜*馬汀 · 威利 斯（Martin Willis）*

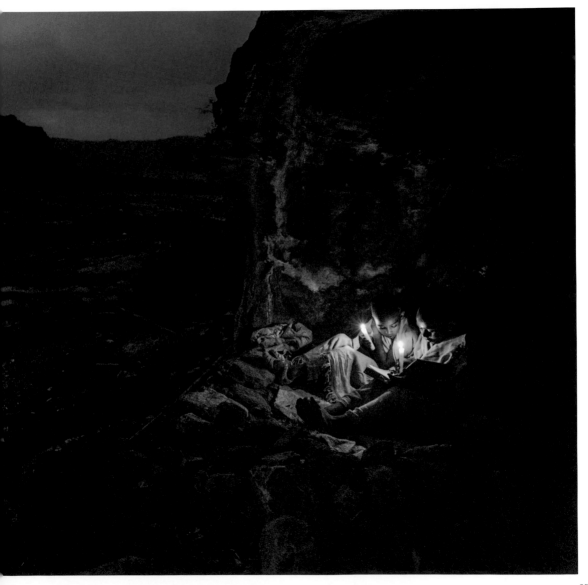

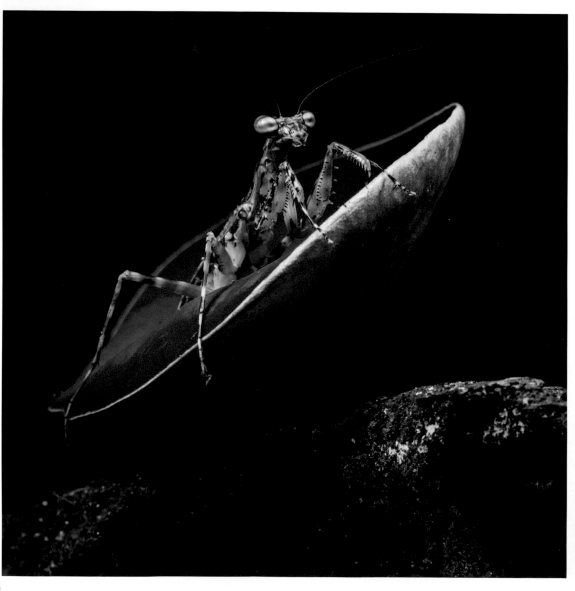

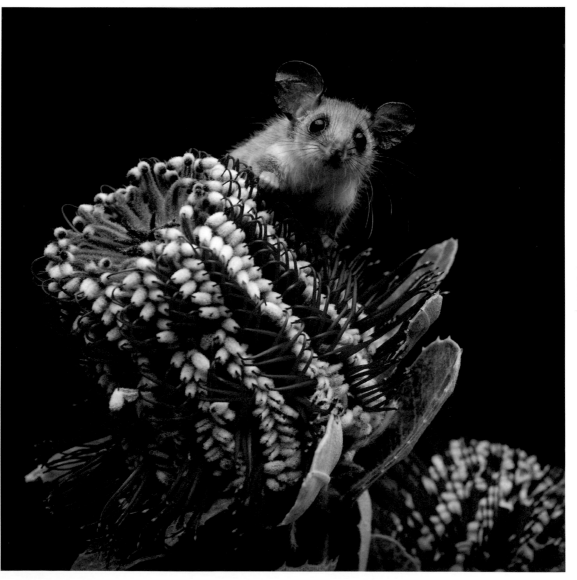

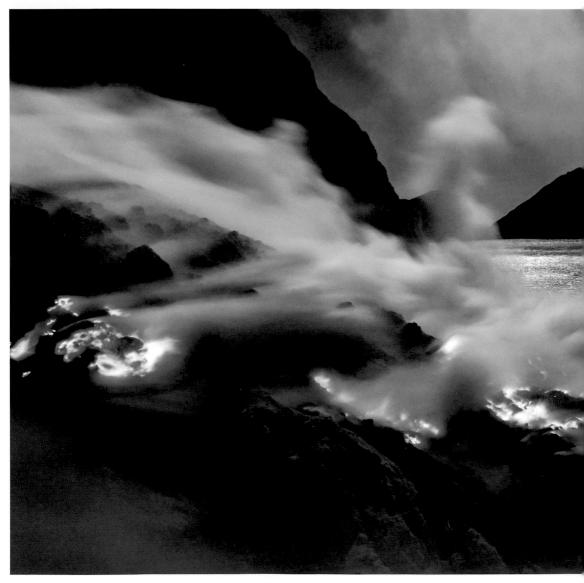

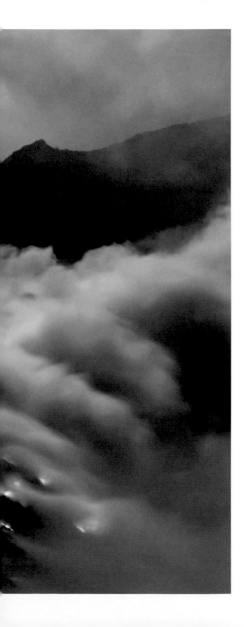

印尼‧爪哇 | 在伊真火山（Kawah Ijen）的山坡上，燃燒的硫磺發出藍火。 |
史岱凡‧高丁（Stéphane Godin）

> **"星星出來了，月亮掛在白雪皚皚的山頂上，好美！」**
>
> ——拜倫（George Gordon Byron）

右頁：西藏｜西沉的彎月往白雪覆蓋的林格特倫峰（Mount Lingtren）輪廓鮮明的山壁後方落下。｜
阿特 · 沃爾夫（Art Wolfe）

364

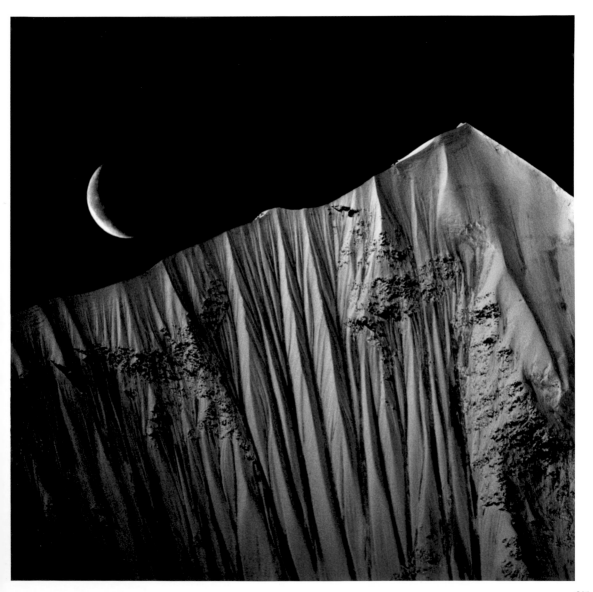

梵蒂岡城｜梵蒂岡聖彼得大教堂正面的雄獅投影，用來喚起大眾對動物滅絕議題的認識。｜喬·沙托瑞

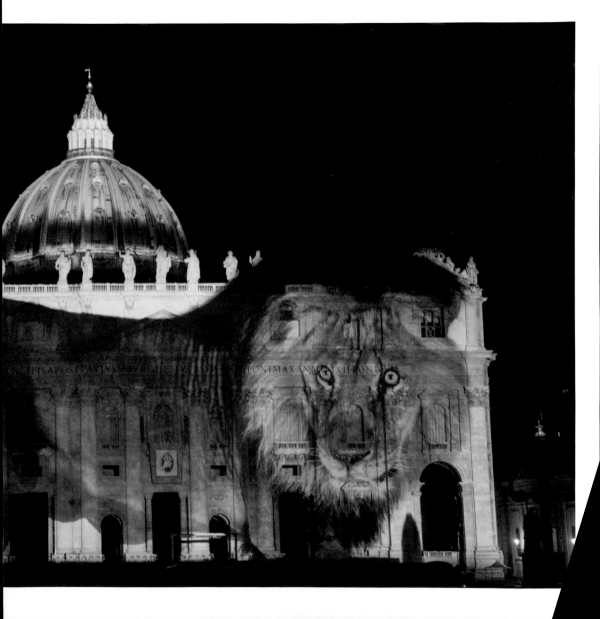

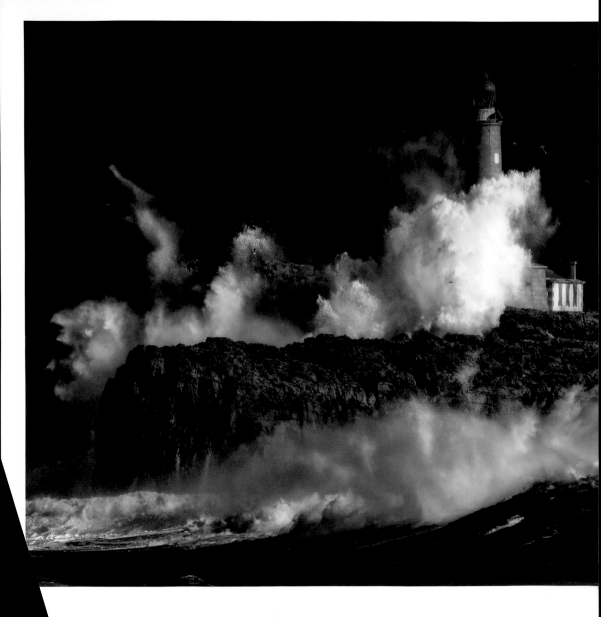

西班牙，桑坦德（Santander）｜在比斯開灣（Bay of Biscay）Island）的燈塔。｜安娜．

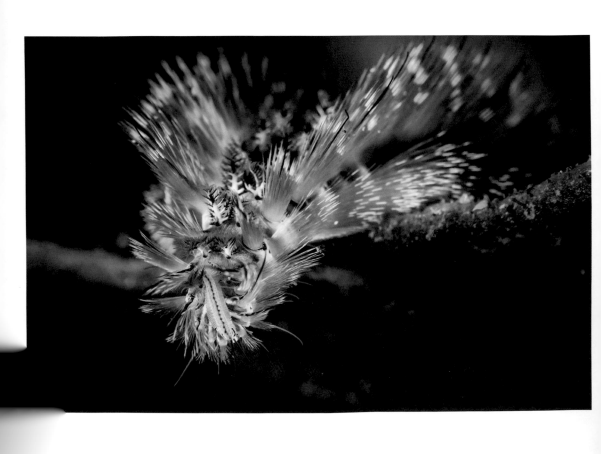

火毛蟲（fireworm）五顏六色的刺看起來很漂亮，但是毒性很強。 |

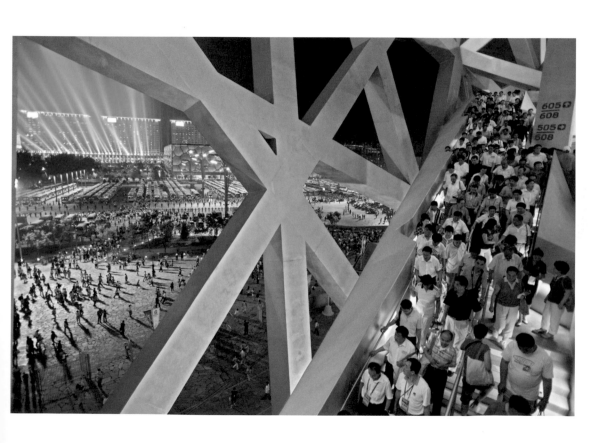

中國，北京｜參加 2008 年夏季奧林匹克運動會開幕式的遊客，從俗稱鳥巢的中國國家體育場內往外看。｜麥可‧克里斯多夫‧布朗

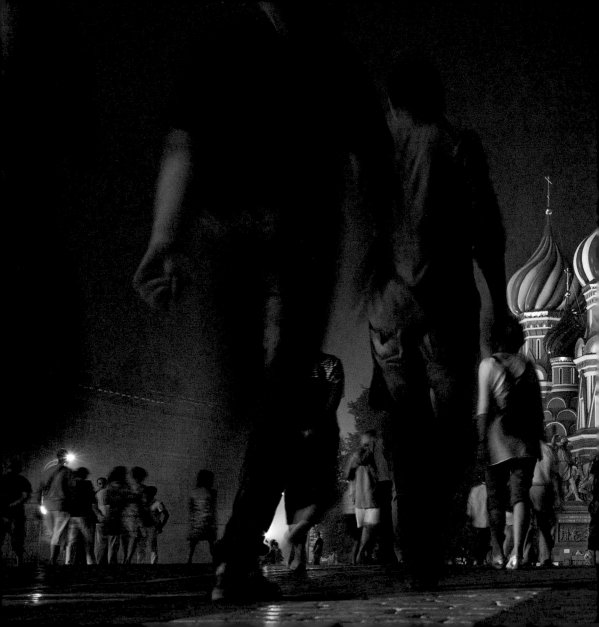

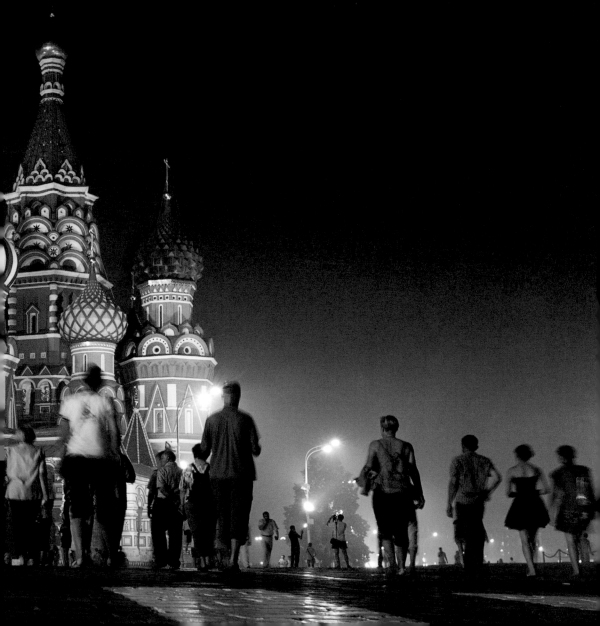

"永恆的日出，永恆的日落，永恆的黎明與黃昏，輪流降臨在海洋、大陸和島嶼上，一如地球運轉不休。」

——約翰 ‧ 繆爾（John Muir）

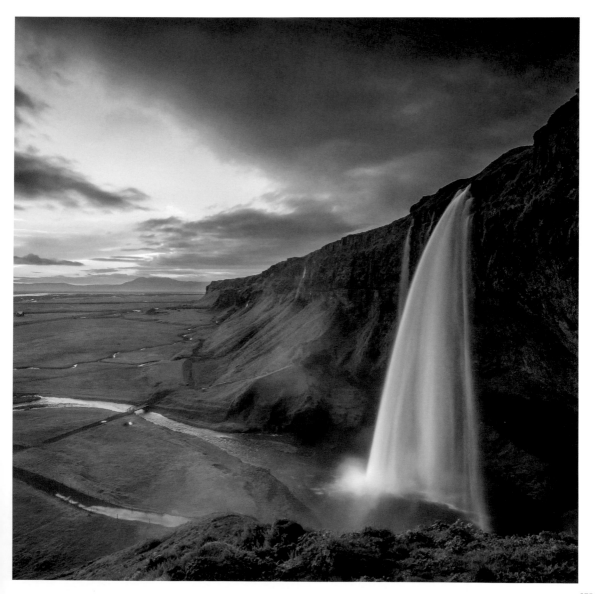

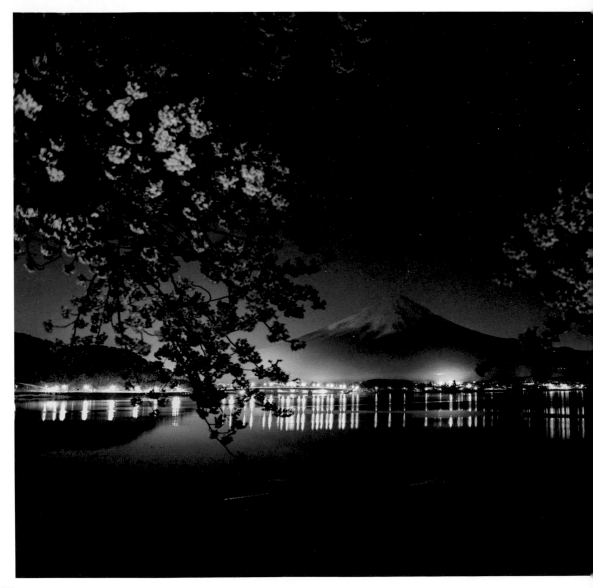

日本，東京 | 燈光點點的河口湖，與矗立在背景上的富士山。 | 植村元喜

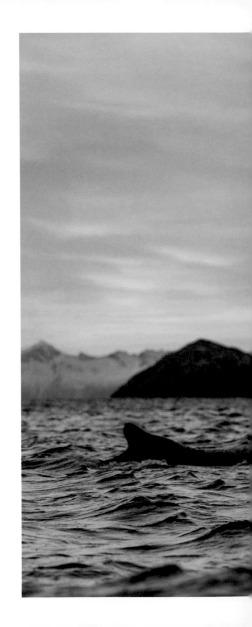

右：挪威，特隆瑟（Tromsø）｜北極圈以北的座頭鯨，在日光昏暗的極地夜晚從水裡探出頭來。｜埃斯彭・柏格森（*Espen Bergersen*）

第 380 頁：美國紐約州，紐約市｜威廉斯堡橋的橋拱框住了帝國大廈。｜*丹尼爾・葛里爾*（*Daniel Grill*）

第 381 頁：西班牙，巴塞隆納｜加泰隆尼亞國家藝術博物館（Museu Nacional d'Art de Catalunya）前，四根柱子矗立在寂靜之中。｜艾力克斯・霍蘭德（*Alex Holland*）

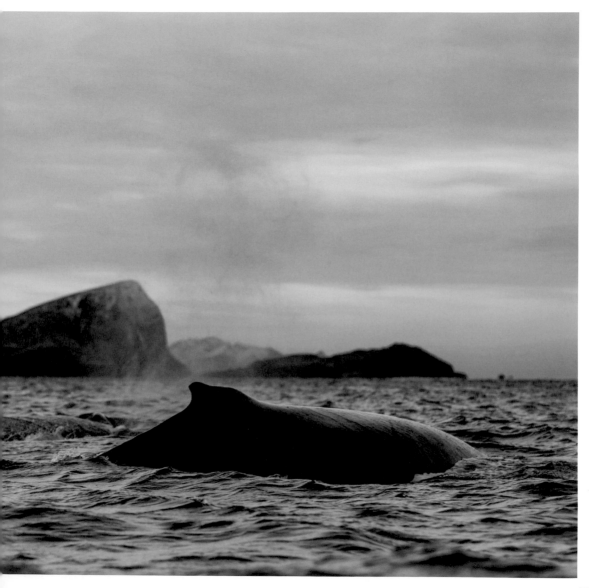

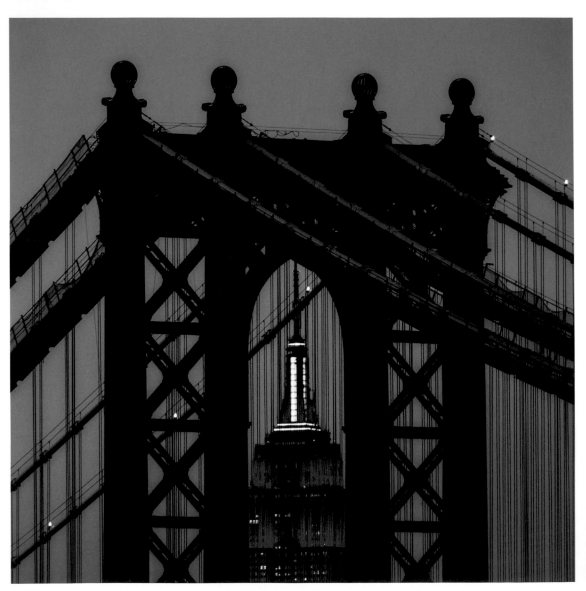

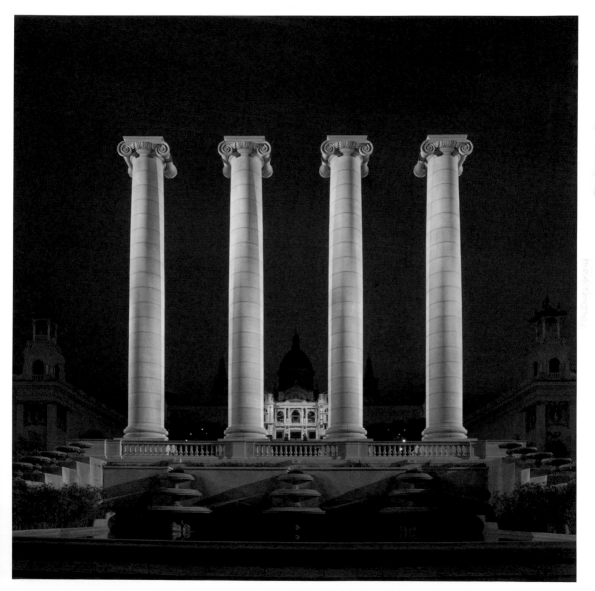

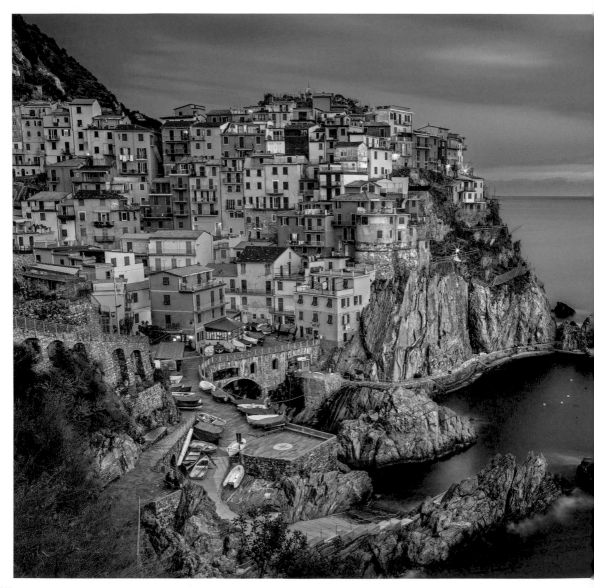

左：義大利，馬納羅拉（Manarola）｜一座五顏六色的濱海小鎮，坐落
里亞（Liguria）岸邊崎嶇陡峭的懸崖上。

次頁：泰國，曼谷｜透過眼鏡，模糊的城市

謝爾蓋．崔亞皮特森（

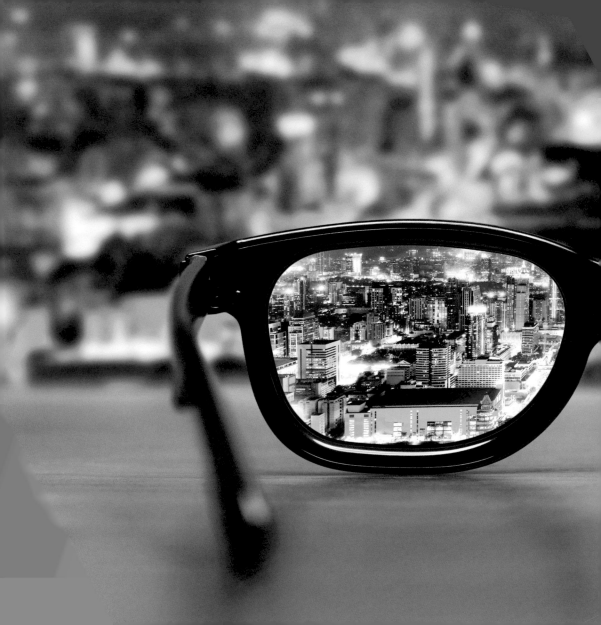

> "在天空這片無盡的草原上，迷人的星星一朵接一朵綻放，這是天使的勿忘草。」

——亨利 · 瓦茲沃斯 · 隆菲洛

日本，京都｜平野神社柔和的燈光照在盛開的櫻花樹上。｜黛安．庫克、連．簡歇爾

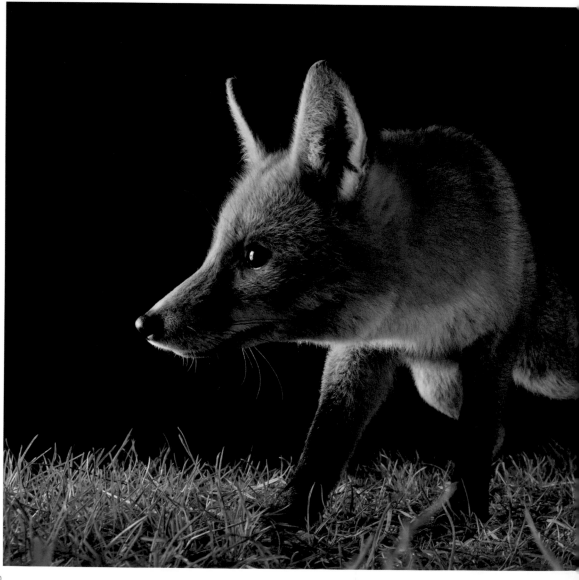

左：英國，倫敦｜一頭狐狸豎起耳朵，在一座都市花園裡聆聽夜晚的聲*
艾力克斯 · 威特（*Ale*

第 392 頁：美國，黃石國家公園｜孤星間歇泉（Lone Star Geyser）的噴氣
公園的後山噴出蒸氣。｜科瑞 · 阿諾德（*Cor*

第 393 頁：中國重慶，武隆區｜洞穴探察者的頭燈射出一道光，穿透二
薄霧。

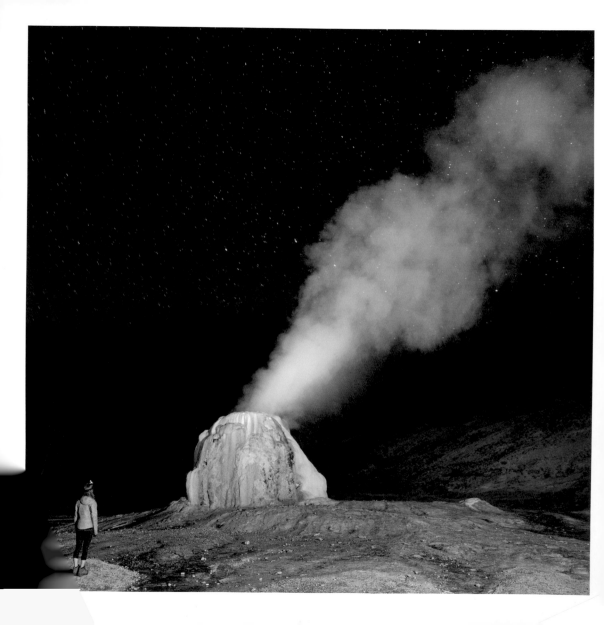

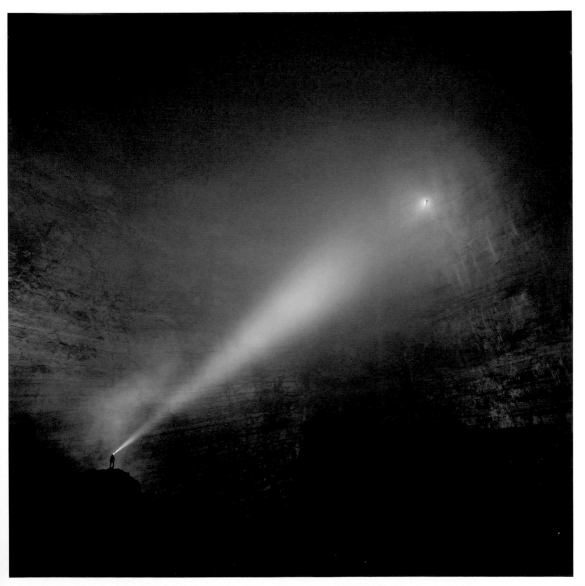

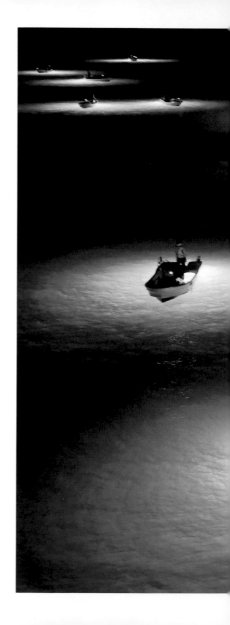

右：日本，德島市｜漁民在吉野川用燈光吸引鰻苗，準備移到養殖場養殖。｜
朝日新聞

次頁：太空｜在國際太空站底下，倫敦和巴黎閃爍著塵世之美。｜
指揮官特里 · 沃茲（Commander Terry Virts）

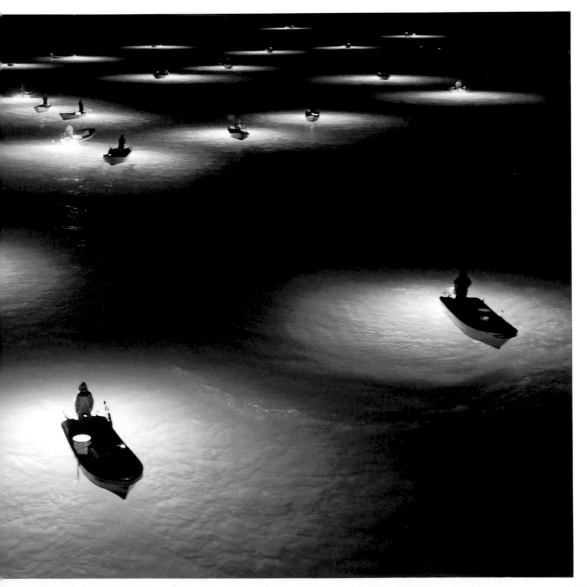

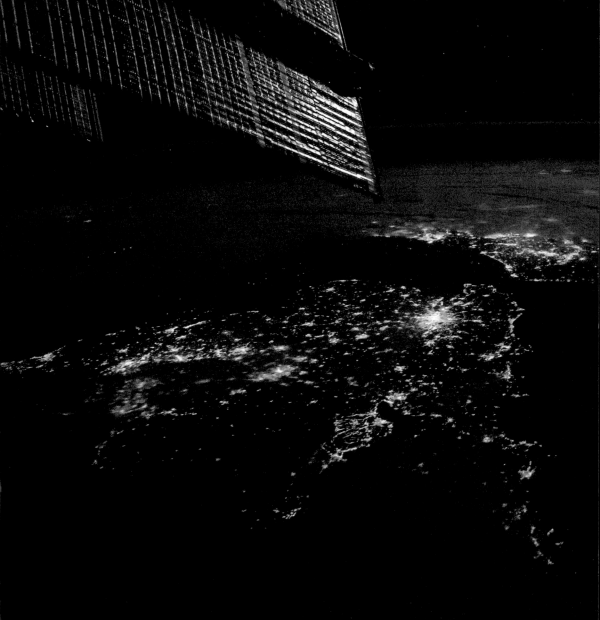

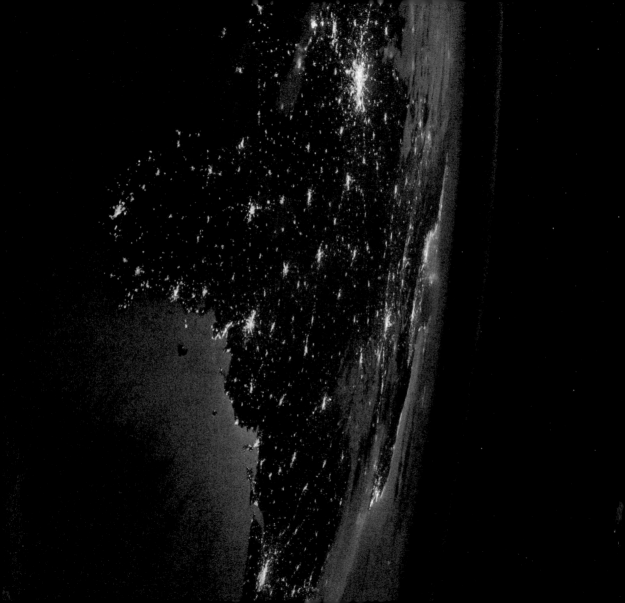

圖片版權

謝誌

Night Vision would not have been possible without the hard work of the wonderful National Geographic team: senior photo editor Laura Lakeway, creative director Melissa Farris, deputy editor Hilary Black, editorial project manager Allyson Johnson, researcher Michelle Harris, senior production editor Judith Klein, design/production coordinator Nicole Miller, and countless others who gave their time and talent to this book.

魔幻夜色
國家地理晨昏夜景攝影精華

作　　　者：蘇珊‧泰勒‧希爾考克
翻　　譯：黃正旻
主　　　編：黃正綺
資深編輯：魏靖儀
美術編輯：吳立新
行政編輯：秦郁涵

發 行 人：熊曉鴿
總　編　輯：李永適
印務經理：蔡佩欣
美術主任：吳思融
發行經理：吳坤霖
圖書企畫：張育騰、張敏瑜

出 版 者：大石國際文化有限公司
地　　址：台北市內湖區堤頂大道二段181號3樓
電　　話：(02)8797-1758
傳　　真：(02)8797-1756
印　　刷：博創印藝文化事業有限公司

2018年（民107）3月初版
定價：新臺幣499元／港幣167元
本書正體中文版由National Geographic Partners, LLC.授權
大石國際文化有限公司出版
版權所有‧翻印必究
ISBN：978-957-8722-16-3（精裝）
* 本書如有破損、缺頁、裝訂錯誤，請寄回本公司更換
總代理：大和書報圖書股份有限公司

國家地理合股份有限公司是國家地理學會與二十一世紀福斯合資成立的企業，結合國家地理電視頻道與其他媒體資產，包括《國家地理》雜誌、國家地理影視中心、相關媒體平臺、圖書、地圖、兒童商業媒體、以及附屬活動如旅遊、《國家地理》雜誌全球中文版、全球授權、圖書銷售、影像和電商業務等。《國家地理》雜誌以33種語言版本，在全球75個國家發行，社群媒體粉絲居全球刊物之冠。數位與社群媒體每個月有超過3億5000萬人瀏覽。國家地理合股份提撥收益的部分比例，透過國家地理學會用於支援科學、探索、保育與教育計畫。

國家圖書館出版品預行編目（CIP）資料

魔幻夜色：國家地理晨昏夜景攝影精華
蘇珊‧泰勒‧希爾考克 作；黃正旻 翻譯．
-- 初版．-- 臺北市：大石國際文化，民107.03
400 頁；16.5 x 16.5 公分
譯自：Night Vision: Magical Photographs of Life
After Dark
ISBN 978-957-8722-16-3（精裝）

1. 夜間攝影 2. 攝影技術

953.5　　　　　　　　　　　　　　　107003083

收藏永恆的地球之美

國家地理經典攝影集系列

大地廣角
國家地理人文透像之最

驚豔視界

@NATGEO
國家地理 Instagram 線上攝影之最

捕捉靈光
國家地理攝影精選集

國家地理雜誌
百年攝影經典

永恆的剎那
國家地理攝影作品

工作得世途

大視覺

購書請洽各大書店與

NATGEOMEDIA f NATGEOMEDIA Boulder Media 大石文化

NATIONAL GEOGRAPHIC